아트파탈

아트 파탈
Art Fatale

치명적 매혹과 논란의 미술사

이연식 지음

Human Art

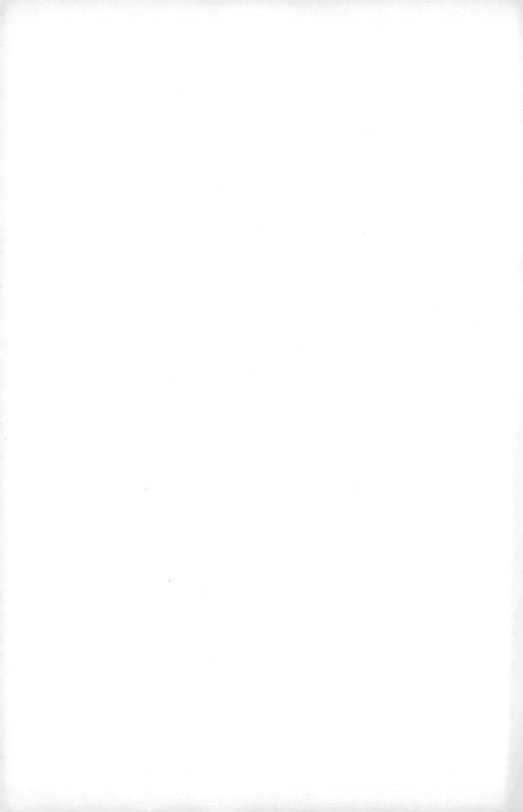

왜 사람들은 야한 이야기가 나오면 웃는 것일까?

야한 이야기는 웃음을 끌어내고, 그 웃음은 성애性愛를 끌어낸다. 애초에
는 그럴 마음이 없었대도 서로 마주 앉은 자리에서 웃음을 잔뜩 주고받던
남녀는 어느새 한 이불을 덮고 누워 있는 경우가 종종 있다. 때로는 웃음
의 불균형이 성적인 관심의 방향을 드러낸다. 여럿이 모인 자리에서 남자
는 성적으로 끌리는 여자의 말에, 여자는 자신이 반한 남자의 말에 폭발하
듯 웃는다. 웃게 해줘서 끌린 건지 끌려서 웃는 건지, 웃는 사람 자신도 종
종 헷갈린다.

　웃음은 전복적이다. 그리고 음란한 이야기, 성애에 대한 경쾌하고 명료
한 이야기는 웃음을 불러일으키기에 전복적이다. 성애가 전복적인 것이
아니라 어디까지나 성애에 대한 이야기가 전복적이다.

　흔히 역사의 발전에 따라 미술이 갖가지 제약에서 벗어나 표현의 자유
를 누리게 되었으며, 음란함 또한 자유로이 드러내게 되었다고 생각한다.
즉, 미술의 음란함은 진보적인 가치의 부산물이요, 보수 세력과의 싸움에
서 쟁취한 결과물이라고 여기는 것이다. 하지만 실제로 미술의 음란함을
둘러싼 소동과 논란은 진보적인 가치와 보수적인 가치의 충돌이라기보다
는 음란함을 '공식적인 영역'에서 인정할 수 있느냐, 아니면 '비공식적인

영역'에 머무르도록 해야 하느냐를 놓고 벌어진 입장과 견해의 충돌에 가깝다. 이 책은 미술과 음란함의 관계가 실제로는 통념 이상으로 밀접했음을 강조하고, 아울러 '음란함'이라는 키워드로 미술을 재조명하려는 시도이다.

오늘날은 과거에 비할 바 없이 지식과 정보가 팽창했으니 세상을 짓누르는 편견과 제한에서 벗어나게 될 거라고, 혹은 그런 편견과 제한을 대부분 벗어던졌다고 생각할 수도 있다. 하지만 실제로는 세상이 복잡해지면서 더욱 미묘하고 까다로운 문제들이 속출했다. 예컨대 과거에는 열 살 이하의 꼬마들이 발가벗고 멱을 감거나 하는 장면이 TV에 아무렇지도 않게 나왔지만, 요즘은 꼬마들의 '고추'에 '안개'를 띄운다. 소아성애를 둘러싼 문제가 부각되었기 때문이다. 성적인 영역 밖에서도 금기는 점멸點滅한다. 오늘날 TV에 사람들이 담배를 피우는 장면이 나오면 이 또한 뿌옇게 처리된다. 시간이 지나면서 금기가 적어지는 게 아니라 새로운 금기가 과거의 금기를 대신한다.

미술은 애초부터 음란했고 음란하기 위해 존재했다. 미술의 역사를 다룬 책 맨 앞쪽에는 선사 시대의 암굴 벽화가 등장하곤 하는데, 이들 벽화 중에는 사람과 동물의 성기가 큼지막하게 그려진 것들이 적지 않다. 또 고

대 그리스의 도기陶器와 고대 로마의 벽화에도 남녀의 성적 유희와 성적인 공상이 노골적으로 묘사되어 있다. 그런데 이런 그림들은 미술책에는 좀체 실리지 않기 때문에 오늘날 미술을 접하는 사람들은 음란한 미술에 대해 알기 어렵다.

미술사美術史라는 학문은 미술이 음탕하고 저속한 취향을 만족시켜 왔던 역사를 가능한 한 배제하려 하고, 음란함이 미술의 '본류'가 아니라 일탈의 지류인 것처럼 보이게 하려 한다. 혹은 미술의 음란함을 고찰하기는 하되 세미나, 심포지엄, 학술 논문 등의 고압적인 형식으로 포장하곤 한다. 몇몇 저작들이 미술과 음란함의 관계를 다루긴 했지만 지극히 엄숙하고 학술적인 입장을 견지하고 있다. 바꿔 말해, 음란한 미술을 다루면서도 책 자체는 음란한 느낌을 주지 않으려 애썼다.

지난 2006년에 개봉한 한국 영화 〈음란서생〉은 '그림'과 '책'과 '음란함'의 관계에 대한 흥미로운 생각들을 보여주었다. 영화의 내용인즉, 조선 시대에 글 솜씨가 뛰어난 선비가 그림 솜씨가 뛰어난 관헌과 머리를 맞대고 음란하기 이를 데 없는 책, 이른바 《흑곡비사黑谷秘事》를 만들어 유통시켜 한양의 종잇값을 올린다는 것이다. 영화 속에서 《흑곡비사》를 접한 사람들은 다들 주체하기 힘들 만큼 야릇한 느낌에 사로잡히는데, 정작 영화

를 보는 관객들은 이 책의 음란함을 만끽할 수 없다. 이 책의 전모는 관객 앞에 드러나질 않고 어쩌다 삽화 몇 점과 토막 난 문장만이 감질나게 등장할 뿐이다.

2009년 초, 어느 대학 신문사에서 원고 청탁이 들어왔을 때 '예술이냐 외설이냐'라는 글을 썼던 것이 이 책의 출발점이다. 다시 그해 여름, 어느 월간지에 '미술의 음란함'에 대한 글을 썼고, 이를 한 권의 책으로 엮어 보자는 생각을 하게 되었다. 이 책은 미술의 음란함과 음란한 그림에 대해 이야기하지만, 《흑곡비사》처럼 독자들의 영혼을 뒤흔들기를 기대하기는 어려울 것이다. 오히려 독자들은 다소 생경하고 냉소적인 느낌을 받을지도 모른다. 이 책의 초점이 음란함의 경계를 살피는 데 맞춰져 있기 때문이다.

여기에서는 음란함에 대한 관념을 구성하는 일반적이고 소박한 장치들, 즉 알몸과 성기, 그리고 성적 접촉의 최종 목표라고 흔히 믿는 '절정絶頂'을 한 장 한 장 차례로 살필 것이다. 성적인 억압의 주범으로 취급되어 온 기독교가 드러낸 음란함에 대한 강박을 다루는 것도 이 책의 중요한 과제이다. 한편, 성 문화라던가 에로틱한 이미지에 대한 이야기가 나올 때마다 단골손님처럼 등장하는 '소박하고 자연스러운 한국의 전통'과 '물신주의

적이고 변태적인 일본과 중국'의 이분법에 대해서도 독자의 재고를 요청한다. 이를 위해 동북아시아의 춘화春畵를 여러 각도에서 검토할 것이다. 미술과 성을 다룰 때 곧잘 등장하는 '팜 파탈'과 '페미니즘' 등에 대해서도 비판적으로 살필 것이다.

　거창하게 말하자면 이 책이 음란함에 대한 독자들의 인식에 균열을 내기를 희망하고, 소박하게 말하자면 독자들이 이 책을 읽으면서 야한 이야기를 들을 때처럼 빙긋 웃는다면 좋겠다. 사람들은 야한 이야기를 나누면서도 각자가 좋아하는 걸 떠올린다. 야한 이야기는 그런 떠올림을 위한 매개이다. 음란함은 매개와 경계의 문제이고, 이 책은 매개와 경계에 대한 책이다.

2011년 가을
이연식

차 례

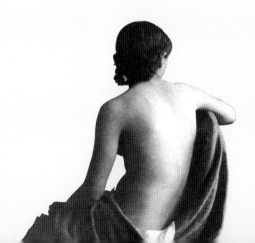

알몸에 대하여

어떤 미인이라도 알몸 그 이상을 드러낼 수는 없다.

다니자키 준이치로, 《그늘에 대하여》에서

알몸은 그 자체로는 문제가 되지 않는다. 알몸이 드러나는 방식이 문제다. 어디서 어떻게 드러나느냐에 따라 알몸의 의미는 크게 달라진다. 예컨대 공중목욕탕에서는 알몸인 게 당연하다. 하지만 목욕탕에 불이 나서 밖으로 뛰쳐나가야 한다면 문제가 된다. 해수욕장에서는 거의 벗다시피 하고 있어도 별문제 없다. 그런데 해수욕장에서 조금 떨어진 시장이나 길거리를 수영복 차림으로 걸어 다닌다면 문제가 된다. 해변에서 점점 멀어질수록 문제도 그만큼 커진다.

알몸이 문제라면, 그리고 수영복 차림처럼 거의 벗다시피 한 것도 문제라면, 어디까지 드러내면 괜찮은 걸까? 대도시의 젊은 여성들은 매해 여름 그 미묘한 경계를 탐구한다. 몇 년 전만 해도 요즘처럼 허벅지가 훤히 드러나는 옷차림이 이렇게까지 유행할 거라고는 생각도 못했다. 젊은 날의 빅토르 위고는 자신의 애인이 진창길을 걷느라 치마를 걷어 올려 발목을 드러내자 분노를 참을 수 없었다. 위고가 오늘날 서울에 살았다면 거품을 물고 쓰러졌을지도 모를 일이다.

15 **1장 알몸에 대하여**

'발가벗기' 라는 행위

아주 작은 노출이라 해도 때로 강렬한 자극이 된다. 네덜란드 미술의 이른 바 '황금시대' 에 활동했던 화가 얀 스텐Jan Steen, ?1626~1679의 〈아침 단장〉은 이 점을 잘 보여준다. 여름날 서울의 명동 거리를 가득 메운 허벅지보다 이 그림이 훨씬 강렬하게 다가온다. 왜냐하면 그림 속 여성의 무릎이 드러 난 것뿐만 아니라 내밀한 그곳을 들여다본다는 느낌 때문이다.

17세기의 네덜란드 화가들은 공개적인 영역과 내밀한 영역을 넘나들면 서 여성과 남성이 벌이는 애정 행각을 교묘하고 야릇하게 묘사했고, 그런 그들의 수법을 다음 세기의 프랑스 화가들이 더욱 풍성하고 노골적인 방 식으로 계승했다. 장 앙투안 와토Jean Antoine Watteau, 1684~1721가 그린 〈단장 하는 여인〉은 그 대표적인 예다. 그림 속 여성은 옷을 입으려는 걸까, 벗으 려는 걸까? 그녀의 팔에만 살짝 걸쳐진 옷은 지금 그녀가 알몸이라는 사 실을 더욱 두드러지게 한다. 그녀가 여유롭고 느긋한 만큼이나 관객은 스 스로가 그녀를 은밀히 들여다보는 듯한 느낌에 사로잡힌다.

흔히들 알몸은 내밀한 공간에서 드러내고 보는 것이라고 여기는데, 그 런 만큼 공개적인 자리에서 드러나는 알몸은 충격적이다. 기원전 4세기 아테네에 살았던 고급 매춘부 프리네는, 당시 엘레우시스에서 열린 데메 테르 제전 때 알몸으로 바다로 걸어 들어갔다가 신성모독죄로 법정에 섰 다. 프리네의 애인 히페리데스가 변론을 맡아 열변을 토했지만 재판은 프 리네에게 불리하게 돌아갔다. 그러자 히페리데스는 갑자기 그녀의 옷을 벗겨 알몸을 배심원들에게 드러냈다. 당시의 예술가들에게 영감을 준 것 으로도 유명한 프리네의 알몸을 눈앞에서 본 배심원들은 그녀의 아름다움

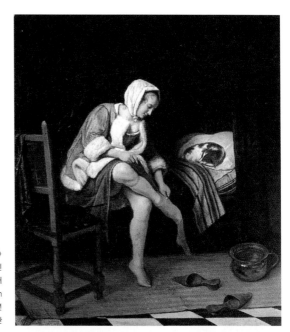

〈아침 단장〉
얀 스텐
목판에 유채
37×27.5cm
1659~1660년
암스테르담 국립미술관

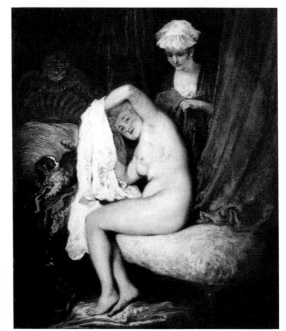

〈단장하는 여인〉
장 앙투안 와토
캔버스에 유채
45.2×37.8cm
1718년경
월리스 컬렉션, 런던

〈배심원들 앞에 선 프리네〉, 장 레옹 제롬, 캔버스에 유채, 80×128cm, 1861년, 함부르크 시립미술관

은 신적인 영역에 속하는 것이고, 따라서 그녀가 알몸을 드러낸 것은 신을 모독한 행위가 아니라며 무죄 판결을 내렸다.

프랑스 화가 제롬Jean-Léon Gérôme, 1824~1904의 작품은 프리네의 이야기를 다룬 그림 중에서 가장 유명하다. 옷이 벗겨진 프리네는 부끄러워 팔로 얼굴을 가리고 있다. 애초에 그녀가 이 법정에 선 이유가 군중 앞에 부끄러움 없이 알몸을 드러낸 일이었음을 떠올리면 아귀가 안 맞는다. 신적인 아름다움을 내세우기는 했지만 이는 그럴싸한 구실일 뿐이다. 프리네의 부끄러움이야말로 알몸이 지닌 의미를 분명하게 드러낸다.

결정적인 행위는 발가벗기이다. 나체는 폐쇄적 상태, 다시 말해서 존재의 불연속적 상태와는 대립적이다. 그것은 자신에의 웅크림 너머로, 존재의 가능한 연속성을 찾아나서는 교통交通의 상태이다. 우리에게 음란한 느낌을 불러일으키는 이 비밀스러운 행위에 의해서 육체는 연속성을 향해 열린다. 음란은 동요를 의미한다. 그것은 확고하고 견고하던 개체, 자제自制되던 육체를 뒤흔들어 어지럽힌다. …… 나체가 충분한 의미를 갖는 문화에서의 발가벗기는 유사 죽음, 아니면 적어도 가벼운 죽음과 맞먹었다.

조르주 바타유, 《에로티즘》에서

비너스와 올랭피아

굳이 유럽이나 미국의 유명한 미술관에 가지 않아도, 서양미술사를 다룬 책만 펼쳐도 알몸의 여성을 다룬, 그리고 성적인 분위기를 자못 야릇하게

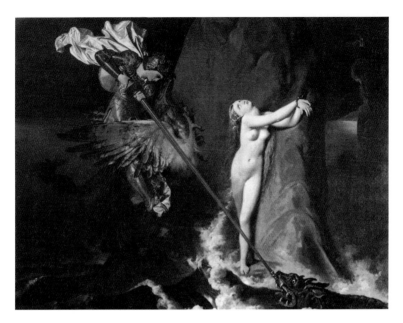

<안젤리카를 구출하는 루지에로>, 장 오귀스트 도미니크 앵그르, 캔버스에 유채, 147×190cm, 1819년, 루브르 박물관, 파리

묘사한 그림이나 조각을 실컷 볼 수 있다. 그런데 이런 미술품에도 암묵적
인 관례가 있었다. 어디까지나 신화나 전설, 여타 텍스트에 의지해야 했
다. 앵그르Jean Auguste Dominique Ingres, 1780~1867의 <안젤리카를 구출하는 루
지에로> 같은 그림이 그 모범적인 예이다. 여성의 알몸이 고스란히 드러나
있는 이 그림은 널리 알려진 서사시《광란의 오를란도》의 한 장면을 옮겨
그린 것이다. 앵그르가 그린 알몸은 살이 물컹하게 잡힐 것 같은 느낌은
없고, 오히려 색칠한 대리석 조각처럼 창백하고 비현실적으로 보인다.

온갖 음행과 치정으로 가득한 그리스 로마 신화는 이런 미술품에 좋은
구실이 되었다. 알몸의 여성이라도 '바다 거품 속에서 태어난 비너스' 라

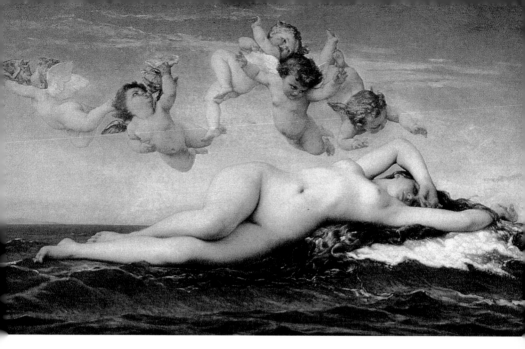

〈비너스의 탄생〉, 알렉상드르 카바넬, 캔버스에 유채, 130×225cm, 1863년, 메트로폴리탄 미술관, 뉴욕

거나 '조각 작품이 갑자기 진짜 여성으로 변한 갈라테이아'라고 하면 용인되었다. 서양미술사에서 '비너스의 탄생'이나 '피그말리온과 갈라테이아' 같은 제목을 단 나체화가 많은 것도 이런 때문이다. 카바넬Alexandre Cabanel, 1823~1889이 그린 〈비너스의 탄생〉은 그 좋은 예이다.

하지만 마네Edouard Manet, 1832~1883의 〈올랭피아〉와 〈풀밭 위의 점심〉은 19세기 중반 파리의 예술계를 일대 소동으로 몰아넣었다. 오늘날 이 그림들을 보면 과연 뭐가 문제였는지 짐작하기 어렵다. 카바넬을 비롯하여 당시 미술계에서 승승장구하던 화가들이 발표한 우아하고 환상적인 나체화와는 달리 투박하고 노골적인 분위기가 강한데, 바로 이 점이 당시 파리의 부르주아들을 당혹스럽게 했다. 그림 속 여성의 알몸, 그리고 알몸이 드러

1장 알몸에 대하여

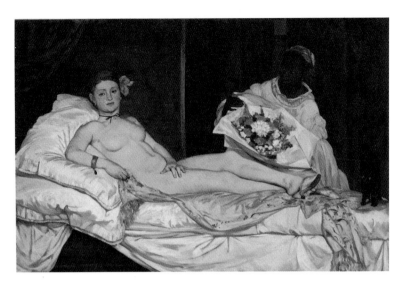

〈올랭피아〉, 에두아르 마네, 캔버스에 유채, 130.5×190cm, 1863년, 오르세 미술관, 파리

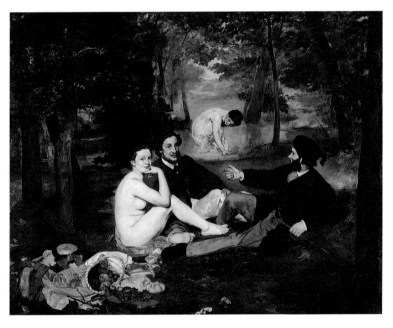

〈풀밭 위의 점심〉, 에두아르 마네, 캔버스에 유채, 208×264cm, 1863년, 오르세 미술관, 파리

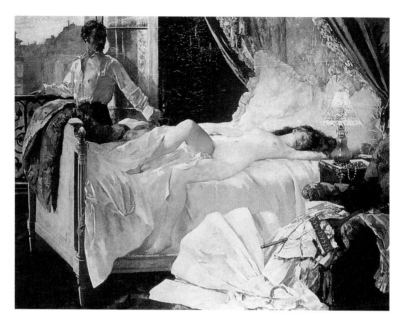

〈롤라〉, 앙리 제르벡스, 캔버스에 유채, 175×220cm, 1878년, 보르도 미술관

난 정황이 너무도 현실적으로 다가왔던 것이다.

제르벡스Henri Gervex, 1852~1929가 그린 〈롤라〉는 잠에 취해 침대에 알몸으로 누워 있는 여성과, 우울하고 허무감 가득한 분위기를 풍기며 창가에 서 있는 남성을 담고 있다. 이 그림은 1878년 공식적인 전람회인 '살롱'에서 냉대를 받았다. 그림 속 여성의 자세가 카바넬의 그림 속 여성과 흡사한데도, 카바넬은 호평을 받고 제르벡스는 퇴짜를 맞았던 것이다. 침대 앞쪽에 뒤섞여 있는 남녀의 겉옷이 문제였다. 이것이 두 남녀가 지난밤 격렬한 정사를 치렀다는 암시로 읽힌 것이다.

그러니까 나체화라 해도 '지금 여기'라는 느낌이 들어선 안 되고, 성적

1장 알몸에 대하여

인 정황을 직접적으로 드러내서도 안 되는 것인데, 마네나 제르벡스의 그림은 그런 기준에 어긋났던 것이다. 한 가지 짚고 넘어가야 할 점은 이들 그림을 놓고 난리를 피웠던 파리의 부르주아들이 한편으로 훨씬 더 음란한 삽화와 판화를 보고 즐겼다는 사실이다. 그들이 마네나 제르벡스의 그림을 용인할 수 없었던 이유는 은밀해야 마땅할 요소를 공식적인 영역, 소위 고상한 예술의 영역에 등장시켰다는 점이었다.

만약 마네의 〈올랭피아〉나 〈풀밭 위의 점심〉이 개인적인 공간에 걸렸다면 아무런 문제가 되지 않았을 것이다. 공적인 영역에 내보이기 위해 제작한 벽화와 유화는 음란함을 노골적으로 드러내선 안 되었고, 앞서 말한 대로 신화나 전설, 성서 이야기 등을 구실로 삼아야 했다. 그래서 공개적인 벽화나 유화와 달리 화가가 연습하거나 간직하기 위해 그린 소묘, 개인이 혼자서 보기 위해 주문한 유화, 대중에게 판매된 판화와 삽화에는 노골적인 그림이 많았다.

알몸과 누드의 차이

알몸에 대한 이야기를 하자면, 케네스 클라크Kenneth Clark가 '알몸'과 '나체'를 나누어 설명한 글을 피해갈 수 없다.

> 영어는 알몸naked과 누드nude를 정밀하게 구별한다. 알몸이 된다는 것은 우리의 옷을 벗어 버리는 것으로, 이 단어는 대개의 사람들이라면 그런 상태에서 느끼는 약간의 당혹감을 함축하고 있다. 반면에 누드란 단어는 교양 있

게 사용하면 그다지 거북하게 들리지 않는다. 이 단어가 불러일으키는 어렴 풋한 이미지는, 움츠린 무방비한 신체가 아니라 균형 잡힌 건강한 자신만만 한 육체, 즉 재구성된 육체의 이미지다. 실은 이 단어는, 18세기 초기에 비평 가들이 예술적인 교양이 없는 섬나라[물론 영국을 가리킨다] 주민들에게, 회화 나 조각이 정당하게 제작되고 평가되는 나라들에서는 알몸의 인체가 항상 예술의 중심 주제가 되고 있다는 것을 가르치기 위해 영어 어휘 속에 억지로 추가한 것이다.

케네스 클라크, 《누드의 미술사》에서

알몸과 나체에 대한 클라크의 정의는 성적인 의미가 완전히 제거된, 보 는 이에게 미학적으로 투명한 알몸이 존재한다는 믿음을 전제한다. 또 거 꾸로 클라크의 이 말은 그러한 믿음의 근거가 되어 왔다. 하지만 클라크 스스로도 인정했듯 이러한 구분은 작위적이다. 왜 미술의 형식과 주제가 계속 바뀌는 중에도 나체화는 지칠 줄 모르고 제작되어 왔겠는가? 왜 나 체화에는 남성의 성적 취향이 짙게 반영되어 왔겠는가? 왜 서구에서는 오 랫동안 여성이 남성의 벗은 몸을 그리는 걸 금지해 왔겠는가? 단적으로 말해서, 만약 누드모델이 성적 암시를 불러일으키지 않는다면 어떻게 예 술 활동을 위한 도구가 될 수 있겠는가? 성적인 의미에서 초연한 알몸은 존재하지 않으며, 성을 이데올로기와 분리할 수 없듯 알몸 또한 이데올로 기와 떼어 놓을 수 없다.

오히려 클라크의 정의를 다음과 같이 소극적으로 해석한다면 그나마 온 당하게 여길 수도 있겠다. "온통 성적이고 이념적인 기제로 이루어진 것처 럼 보이는 알몸에도 부분적으로나마 어떤 초연한 미적 판단이 개입할 여

〈다비드의 화실〉, 레옹 마티외 코셰로, 캔버스에 유채, 90×105cm, 1814년, 루브르 박물관, 파리
서구 아카데미의 누드모델 수업 광경. 19세기 말까지 여성들에겐 알몸의 모델을 그리는 게 허용되지 않았다.

지가 있다"라고.

　내가 미술대학을 다닌다고 하면 "누드모델을 볼 수 있겠다"며 부러움을
표하는 사람들이 많았다. 요즘은 인터넷 따위를 통해 알몸을 얼마든지 볼
수 있지만, 아직도 누드모델이 등장하는 수업은 관심과 부러움의 대상일
것이다. 화면으로 보는 알몸과 실제로 보는 알몸은 크게 다르다. 예를 들
어 배우들이 알몸을 드러내는 연극은 여전히 관심과 화제의 대상이다.

서구에서 아카데미의 미술교육 체계가 확립된 이래 누드모델을 그리는 일은 수업에서 중요한 부분이었다. 하지만 여성들에겐 알몸의 모델을 그리는 게 허용되지 않았다. 아카데미를 중심으로 한 당시 미술에서 가장 중요한 장르는 '역사화'였고, 역사화에선 나체화가 필수 요소였다. 결국 나체를 그릴 수 없었던 여성들은 초상화나 풍속화, 정물화 같은 '주변적' 영역에 머무를 수밖에 없었다. 여성이 알몸의 모델을 그리는 게 공식적으로 허용된 건 19세기 말의 일이다.

왜 미술계의 남성들은 여성들이 알몸의 모델을 그리는 걸 싫어했을까? 이러한 금압禁壓의 심리를 더듬어 보면, 여기서 다시 한 번 알몸의 모델을 그리는 행위에 성적인 요소가 개입해 있음이 분명해진다. 무슨 말을 갖다 붙인대도 야릇한 성적인 분위기를 피해 갈 수는 없다. 만약 성적인 것과 무관한 '예술' 활동이라면, 여성들에게 금지할 이유가 없지 않았겠는가? 게다가 남자 모델들은 명목상 누드모델임에도 자신의 가장 은밀한 부분을 가린 채로 자세를 취했다. 이러한 사타구니 가리개는 최근까지도 사용되었다.

누드모델의 옷

누드모델 수업에서는 이따금 두 사람 이상의 모델이 함께 포즈를 취하는 경우도 있지만, 대개는 한 사람의 모델이 여러 사람 앞에서 알몸으로 나선다. 앞서 프리네의 이야기에서도 언급했듯 알몸의 개인이 옷을 입은 뭇사람 앞에서 받는 압력은 매우 크다. 이 때문에 누드모델 수업에서는 모델을

심리적으로 보호하기 위해 주의를 기울여야 한다.

언젠가 오르낭에 있는 미술학교에서 그림을 공부할 때, 우리 선생님께서 모델을 불렀지. 스무 살가량의 젊은 갈색 머리 여자였어. 그 여자는 자연스럽게 우리 앞에서 옷을 벗었어. 거기에는 아마 남학생이 열 명쯤, 그리고 여학생이 두셋 정도 있었지. 그 여자는 꽃무늬가 있는 천 위에 길게 누웠어. …… 그런데 갑자기 그 여자가 소리를 지르기 시작했고 그 꽃무늬 천으로 자기 몸을 둘둘 마는 거였어, 손가락으로 창문을 가리키면서. 거기에는 어떤 화가가, 한 남학생이 우뚝 서서 그 여자를 바라보고 있었어. 그녀는 막 뛰어가 버렸어. 그 남자는 그녀에게 겁을 주었던 거야. 그 사람은 그 시간에 들어오지 못했어.

<div style="text-align:right">크리스틴 오르방, 《세상의 근원》에서</div>

화가 쿠르베가 미술학교에서 본 것을 애인에게 이야기하는 장면이다. 모델이 가리킨 남학생은 쿠르베와 함께 수업을 듣는 친구였는데 이날 지각을 했기 때문에 창밖에서 교실 안쪽을 바라봤다. 한데 모델에게는 방 안에 있는 사람과 방 밖에 있는 사람이 완전히 별개였다.

나도 대학 시절 비슷한 장면을 본 적이 있다. 같은 과 친구들과 함께 누드모델을 그리는 중이었는데 갑자기 모델이 실기실 문 쪽을 쳐다보며 황급히 가슴을 가렸다. 모든 학생의 눈이 실기실 입구로 꽂혔는데, 거기에 다른 과 학생이 문을 반쯤 열고 서 있었다. 아마 실기실에 둔 자기 물건을 찾으러 무심코 문을 열었으리라. 그 학생은 얼른 문을 닫고 사라졌고 수업은 이어졌다. 나는 모델이 그처럼 당황했던 것을 이해할 수 없었다. 아까

그 학생 역시 미대생이었으니 그 모델을 봤거나 앞으로 볼 테고, 이미 모델은 스무 명이 넘는 학생들 앞에 서 있는데 거기에 한 사람을 더한다고 그리 큰일인가 싶었다.

그러나 모델은 약속된 공간과 약속된 사람들로 이루어진, 엄격히 차단된 영역에서만 수치심을 관리하며 일할 수 있다. 보는 눈이 불어나면, 즉 영역의 경계가 무너지면 수치심을 제어할 수 없다. 모델은 학생들 앞에 옷을 벗고 나선 것처럼 보이지만, 실은 입고 있던 옷을 학생들이 자리한 공간의 바깥쪽 벽까지 넓게 펼친 것이다.

중국 위진 시대의 이른바 '죽림칠현竹林七賢' 중 한 사람인 유영劉伶은 술에 취하면 옷을 몽땅 벗고 알몸이 되고는 했다. 사람들이 나무라자 이렇게 대꾸했다. "나는 천지를 집으로 삼고 방을 옷으로 삼는다. 그대들은 왜 남의 옷 속에 들어왔는가?"

눈꺼풀 안쪽의 천국

수년 전, 연예계 소식을 전하는 TV 프로그램 리포터가 어느 여배우를 짤막하게 인터뷰하는 장면이었다. 남성 리포터가 여배우에게 "잘 때 뭘 입고 자느냐"라고 물었고, 여배우는 "아무것도 안 입고 잔다"라고 대답했다. 리포터는 당황해서 어찌할 바를 몰랐다. 이 리포터가 왜 당황해 하는지 짐작할 수 있겠지만, 생각해 보면 이상한 노릇이다. 알몸으로 잔다고 해도 당장 눈앞에 보이는 것도 아닌데 왜 그처럼 쩔쩔맸던 걸까? 말을 듣는 순간 눈앞에 떠올라 버렸기 때문이다. 비슷한 예로, 만약 어떤 여성에게 전화를

걸었는데 그녀가 "방금 샤워를 하고 난 참"이라고 하면 금세 야릇한 상상을 하게 된다.

"샤넬 No.5만 입고 잔다"는 마릴린 먼로의 말이나, 브룩 쉴즈가 캘빈 클라인 청바지를 입고 엉덩이를 내민 사진에 따라붙은 "나와 청바지 사이에 뭐가 있는지 알아요? 아무것도 없어요" 같은 카피도 이런 효과를 낸다. 여성이 별생각 없이, 혹은 능란하게 암시를 하면 남성의 눈동자는 방아쇠가 당겨진 총에서 총탄이 날아가듯 튀어나와 시간적, 공간적 제약을 넘어 그녀의 벗은 살갗에 가 닿는 것이다.

유명한 미국 드라마 〈프렌즈〉에서 애초에 친구 사이였던 레이첼과 로스는 어찌어찌하여 연인이 된다. 한참 서로에게 빠져 정신이 없을 무렵, 로스가 레이첼에게 농지거리를 건넨다. "나는 지금 당장이라도 너의 알몸을 볼 수 있어. 그냥 눈만 감으면 돼." 그러고는 눈을 감고 말한다. "오, 끝내주는데." 아마도 남자들의 천국은 눈꺼풀 안쪽에 있는 듯싶다. 참으로 흥미로운 것은, 남자가 로스처럼 굴면 여자는 레이첼처럼 마치 그 자리에서 남자에게 자기 알몸을 보인 것 같은 느낌을 받는다는 사실이다.

모딜리아니Amedeo Modigliani, 1884~1920가 그린 나체화는 치모恥毛까지 묘사한 파격으로 유명한데, 정작 그림 속 여성들은 어딘지 먼 곳을 쳐다보는 듯, 꿈을 꾸는 듯 초연한 표정인 경우가 많다. 하지만 그중 몇몇은 야릇하고 요염한 기운을 내뿜고 있다. '큰 누드'라는 별명까지 붙은 〈소파에 앉아 있는 누드〉에 대해 어떤 평자는 몸이 있는 부분을 가리고 얼굴만 보더라도 이 여성이 알몸임을 알 수 있을 것이라고 했다.

프랑스의 소설가 미셸 투르니에Michel Tournier의 글에서도 연관된 사례를 볼 수 있다. 어느 날 열아홉 살 소녀가 문학에 관한 자문을 구하러 투르니

〈소파에 앉아 있는 누드〉, 아메데오 모딜리아니, 캔버스에 유채, 100×65cm, 1917년 , 개인 소장, 파리

에를 찾아왔다. 그녀는 투르니에의 집에 있는 여러 카메라와 사진을 골똘히 들여다보았다. 투르니에는 그녀의 모습을 찍고 싶다고 했고 그녀는 승낙했다. 그리고 여기서 오해가 생겼다. 촬영을 준비하던 투르니에의 앞에 그녀가 알몸으로 나타났던 것이다. 투르니에는 잠깐 당황했지만 애초에 생각했던 대로 그녀의 어깨 위쪽만을 찍었다.

투르니에는 자신이 찍은 그녀의 사진들을 펼쳐 놓고 보다가 '나체 초상'이라는 영역을 새로이 발견했다. 알몸을 찍지 않았음에도 화면 속 얼굴에는 화면 바깥에 있는 알몸의 '광휘'가 담겨 있었던 것이다.

그것은 밑에서 올라오는 일종의 광휘, 마치 벗은 몸이 얼굴 쪽으로 열기와 색채의 안개를 피워 올리기라도 하듯, 일종의 필터처럼 작용하는 육체적 발현과도 같은 것이다. 그것은 마치 아직 눈에 보이지는 않으나 이제 막 떠오르고 있는 태양의 존재로 인하여 불덩어리처럼 달아오른 지평선을 연상시킨다. …… 바야흐로 우리의 몸이라는 이 뜨겁고 연약하고 친근한 큰 짐승이 낮에는 여러 겹의 옷들로 된 감옥에, 밤에는 누에고치 같은 이불 속에 갇혀 지내다가 마침내 대기와 빛 속에 놓여나서 우리의 두 눈 속에까지 반사되는 유쾌하고 순진한 현존감으로 우리를 감싸는 것만 같다.

나체 초상이 포착하여 그 얼굴 속에다가 분리시켜 놓는 것은 다름 아닌 그 반사광이다. 이리하여 얼굴은 바로 그 반사광을 받아 빛난다.

미셸 투르니에, 《짧은 글 긴 침묵》에서

알몸은 여기 아닌 곳에서 여기에 힘을 행사한다. 종종, 불현듯, 끈질기게.

—

'거기'는 있다, 없다

주 너의 하느님의 이름을 부당하게 불러서는 안 된다.

주님은 자기 이름을 부당하게 부르는 자에게는 반드시 벌을 내리신다.

《구약 성경》의 〈탈출기〉 20장 7절, 십계명 중 네 번째 계명

오늘날 한국에서 영화 관객이나 케이블 TV 시청자는 원칙적으로 화면에 등장하는 '치부'를 볼 수 없다. 치부가 등장하는 장면에는 '구름'을 띄우거나 흐릿하게 보이도록 화면 처리를 한다. 이건 그나마 낫다. 예전에는 치부가 등장한 장면을 뭉텅뭉텅 잘라 버리기도 했다. 조금만 생각해 봐도 이상하기 짝이 없는 노릇이다. 알몸이 등장하는 영화는 애초부터 '19세 이상 관람가' 등급을 받으므로 영화관에서, 그 영화를 보고 있는 이들은 어엿한 성인이다. 그럼에도 이들의 눈에 치부가 보여서는 안 된다는 것이다. 영화를 수입하거나 제작한 이들은 번거롭게도 화면 속 치부를 일일이 가리는 작업을 해야 했다.

로버트 알트먼 감독의 영화 〈패션쇼〉[1994]가 국내에서 개봉됐을 때 벌어진 일은 두고두고 회자되었다. 패션모델들이 알몸으로 런웨이를 걷는 장면에서 그들의 치부에 '빨간 하트'가 떴던 것이다. 1950년대에 출발하여 1980년대 이후까지 활동했던 유럽의 영화감독, 특히 미켈란젤로 안토니오니 감독의 영화들을 보면 알몸과 치부에 대한 규제가 완화되는 추이가

고스란히 드러난다. 그런데 문제는 유럽의 기준에 비해 한국이 십 년 내지 이십 년쯤 뒤쳐졌다는 점이다. 안토니오니 감독의 영화 〈구름 저편에〉가 1996년에 국내에서 개봉됐을 때 이 영화 속에는 제목 그대로 '구름' 이 수시로 나타나 등장인물들의 치부에 매달리려 법석을 떨었다.

사라진 '샘'

왜 다른 부분, 예컨대 엉덩이나 가슴은 괜찮지만 치부는 안 되는 걸까? 관객들은 왜 그 부분을 보면 안 되는 걸까? 2000년을 전후하면서 성기가 드러난 외국 영화가 삭제 없이 개봉하는 경우가 늘었다. 대중이 다른 매체를 통해 성기가 드러나는 장면에 어느 정도는 친숙해졌고, 표현의 자유를 요구하는 운동이 꾸준히 이어져 오면서 통념이 조금씩 변했는데, 심의 당국도 그런 기류에 영향을 받은 것이다. 이제는 한국 영화에서도 성기가 고스란히 나오는 장면이 조금씩 등장하고 있다. 하지만 여전히 한국에서 영화를 만드는 이들은 화면 속 성기가 영화의 전체적인 흐름에 필수불가결한 것임을 설득해야 한다. 심의 담당자는 "작품에 필요하고 자연스럽다면" 성기가 드러난대도 허용할 수 있다는 입장을 취했는데, 이 기준 또한 모호하긴 마찬가지다. 앞서 화면을 조작하고 삭제한 영화들은 예술적인 목적에 부합하지 않고 영화의 흐름에 맞지 않았던 거냐고 되묻는다면 할 말이 없을 노릇이었다.

영화 속 치부를 가리는 심의 당국의 손길이 움직이는 양상에는 신기하고 재미있는 구석이 있다. 이를테면 남성 성기와 여성 성기에 대한 대접이

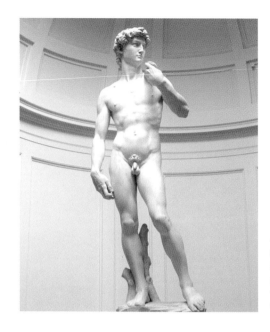

〈다비드〉
미켈란젤로 부오나로티
대리석
높이 434cm
1504년
아카데미아 미술관, 피렌체

다르다. 남성 성기는 성기가 드러나니까 가린다지만 여성 성기는 털로 덮여 있어 잘 보이지 않는 경우가 많다. 그런데 치부를 가리는 손길은 여성의 다리 사이에 자리 잡은 그 '숲'에 집착한다. 애초에 문제가 된 게 성기인지 털인지 헷갈릴 정도로 여성의 '털'에 대해 필사적이다. '털'은 그 자체로 여성 성기를 가리키다시피 했다.

그리고 보면 회화와 조각에서 남성 성기는 대체로 큰 문제없이 허용되어 왔다. 천으로 살짝 가리거나 짐짓 사타구니에 파묻힌 것처럼 묘사하는 경우도 있지만, 성기는 대체로 스스럼없이 드러났다. 르네상스 이래 미술품, 특히 조각에서 남성의 성기는 아무런 위화감 없이 인체의 일부로 받아들여졌다. 남성의 육체가 지닌 아름다움을 한껏 드러낸 미켈란젤로의 걸

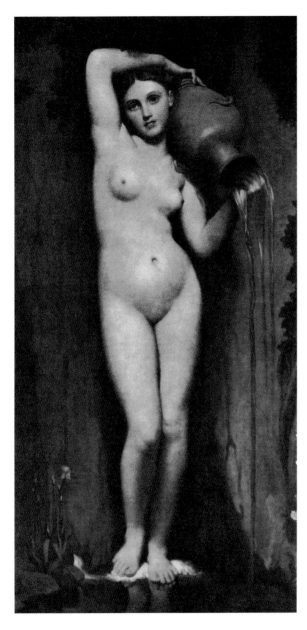

〈샘〉
장 오귀스트 도미니크 앵그르
캔버스에 유채
163×80cm
1856년
오르세 미술관, 파리

작 〈다비드〉는 성기를 스스럼없다 못해 위풍당당하게 드러내고 있지만 지금껏 문제 되지 않았고, 너나 할 것 없이 당연한 것처럼 이를 감상했다.

하지만 여성의 성기는 마치 이 세상에 없는 것인 양 취급되었다. 앵그르가 말년에 그린 〈샘〉은 유명한 예이다. 성기와 털이 있어야 할 자리에 아무것도 없다. 이 또한 유럽 회화에서 여성의 '거기'를 다뤄 온 전형적인 방식이다. 몸을 틀어 되도록 안 보이게 하거나, 옷자락이나 천 따위로 가리거나, 이도 저도 할 수 없으면 이처럼 무모증無毛症으로 만들어 버린다.

이 때문에 성장기의 소년들은(요즘 소년들이야 '야동'으로 볼 걸 다 보고 있겠지만) 자신들과 달리 여성의 거기에는 털이 없을 거라고 막연하게 생각하기도 했다. 이런 오해가 실제로 빚어낸 가장 황당하고도 비극적인 사건은, 영국의 평론가 존 러스킨John Ruskin이 겪은 것이다. 러스킨은 1848년에 에피 그레이Effie Gray라는 아름다운 여성과 결혼했는데, 이때 러스킨의 나이는 스물아홉이었다. 그때까지 여성의 몸이라곤 회화와 조각 작품 말고는 본 적이 없던 그는, 혼례를 올린 첫날밤에 신부의 거기에 난 털을 보고 혐오와 공포에 사로잡혔다. 6년 뒤 에피 그레이는 그동안 러스킨과 성관계를 가진 적이 없다며 이혼을 요구했다. 라파엘 전파의 대표적인 화가 밀레이John Everett Millais, 1829~1896는 러스킨의 초상화를 그리면서 에피와 사랑에 빠졌다. 초상화가 완성된 직후 에피는 러스킨과 이혼하고 밀레이와 결혼했다.

세상의 근원

만약 카페 같은 데서 미술책을 읽던 독자라면 다음과 비슷한 경험을 했으리라. 책장을 넘기면 보티첼리의 〈비너스의 탄생〉, 마네의 〈올랭피아〉, 앵그르의 〈샘〉 등이 이어진다. 익숙한 명화들을 음미하며 책장을 계속 넘기는데 갑자기 쿠르베의 〈세상의 근원〉이 나타난다. 깜짝 놀라 얼른 책장을 덮는다. 그러고는 자신도 모르게 주위를 살핀다……

1995년 6월 26일, 파리 오르세 미술관에서는 〈세상의 근원〉을 미술관에 공식적으로 등재하는 행사가 열렸다. 그 후로 이 그림은 미술관 벽에서 당당히 관객을 맞고 있다. 공식적으로 '예술적 가치'를 인정받았고 널리 알려진 그림이기에 이제는 여기저기서 이 그림을 볼 수 있다. 그럼에도 남들보는 데서 이 그림을 빤히 쳐다볼 수는 없다. '이 그림을 보는 나'의 모습은 왠지 '도색 잡지를 들여다보는 나'와 크게 달라 보이지 않기 때문이다.

〈세상의 근원〉은 쿠르베Gustave Courbet, 1819~1877가 1866년 당시 파리 주재 터키 대사이자 엄청난 부호였던 칼릴 베이Khalil Bey의 주문을 받아 그린 것이다. 칼릴 베이는 앵그르의 〈터키 욕탕〉 또한 구입하여 이 그림과 함께 집에 걸어 두었다고 한다. 이 무렵 칼릴 베이와 쿠르베가 어떤 이야기를 주고받았는지, 쿠르베 자신은 이 그림에 대해 무슨 생각을 했는지 알 수 있는 자료는 없다. 이 때문에 역사적 사실과 상상력을 버무려 이 그림을 그릴 무렵의 정황을 재구성하고 그림의 모델이 된 여성이 누구인지를 밝히려는 시도가 이어졌다.

쿠르베는 이밖에도 야릇한 느낌을 주는 나체화를 곧잘 그렸다. 그중에서도 〈잠〉은 요즘 보기에도 강렬하다. 이 그림 또한 칼릴 베이가 구입했

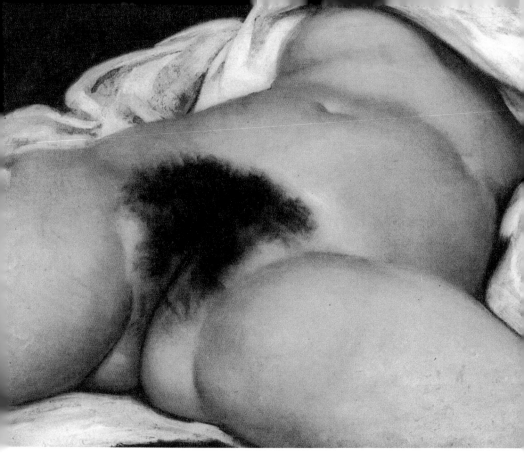

〈세상의 근원〉, 귀스타브 쿠르베, 캔버스에 유채, 46×55cm, 1866년, 오르세 미술관, 파리

다. 연구자들은 이 그림에 등장하는 금발 머리 여성이 〈세상의 근원〉의 주
인공일 거라고 짐작한다. 이 여성은 아일랜드 출신의 조애너 히퍼넌Joanna
Hiffernan인데, 당시 파리에서 활동하던 미국인 화가 휘슬러James Abbot McNeil
Whistler, 1834~1903의 애인이었고, 쿠르베와도 관계가 있었던 것으로 알려졌
다. 당대뿐만 아니라 오늘날까지도 이어지는 동성애 혐오를 염두에 두고

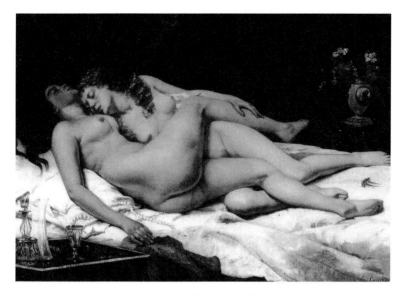

〈잠〉, 귀스타브 쿠르베, 캔버스에 유채, 135×200cm, 1866년, 프티 팔레 미술관, 파리

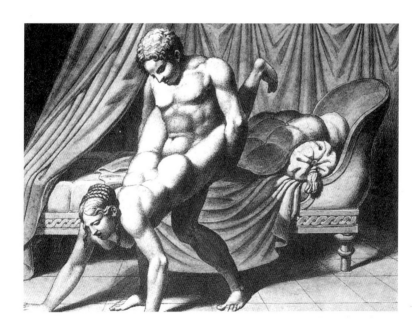

이탈리아 르네상스 음화

줄리오 로마노Giulio Romano, ?1499~1546의 음화를 모방한 것으로 추정되는 작품이다. 라파엘로의 제자이면서 마니에리스모 양식의 창시자로 여겨지는 줄리오 로마노는 자신을 후원하는 귀족을 위해 음화를 제작했다. 그의 음화는 그 뒤로 수없이 복제되고 변안되었는데, 이 판화도 그런 복제품 중 하나이다.

보자면 여성 동성애를 다룬 〈잠〉이 별문제 없이 미술사에 등재되었다는 게 오히려 이상할 정도다. 말인즉, 남성 동성애에 대해서는 가혹했지만 여성 동성애는 시각적인 쾌락을 제공하는 기제로서 기꺼이 받아들였던 것이다. 사회적인 금기를 설정하는 데 이성애자 남성의 시선이 결정적인 역할을 했음이 여기서 새삼 드러난다. 조금 싱거운 상상이지만, 만약 쿠르베가 두 여성 대신 두 남성을 똑같은 자세로 그렸더라면, 그 그림에 '또 다른 잠' 같은 제목을 붙였더라면 어땠을까? 아마도 〈세상의 근원〉이 유명세를 누리는 오늘날에도 '또 다른 잠'은 미술사 발표회장에 설치된 영사막을 좀처럼 벗어나지 못했을 것이다.

한편 〈세상의 근원〉에 대해서는, 이 그림을 미술사의 흐름 속에 안착시키려는 시도도 이어졌다. 당대 미술의 허식을 거부하고 외부 세계를 냉정하게 포착함으로써 새로운 사조를 열었다는 쿠르베가 그린 그림인 만큼, 연구자들은 이 그림 또한 혁신적인 미술품의 계보에 편입시키려고 했다. 하지만 이 그림은 애초에 개인이 은밀하게 감상하기 위해 그려진 것이다.

르네상스 이래 주로 상류층 고객은 은밀하게 볼 요량으로 이처럼 성기를 드러낸 그림, 남녀의 교합을 묘사한 그림을 화가에게 주문했다. 한편 대중을 상대로 한 값싼 판화도 숱하게 제작되었다. 〈세상의 근원〉은 그러한 '물밑의 흐름' 속에 있던 그림이다. 쿠르베는 대중의 면전에 여성의 음부를 들이밀려고 한 게 결코 아니다. 쿠르베가 이 그림을 그린 사실보다 이 그림이 오르세 미술관에 걸려 대중에게 공개된 사실이 오히려 혁신적이다.

하지만 다른 음화淫畵들과 비교해도 여성의 얼굴과 팔다리는 드러내지 않은 채 성기만으로 화면을 가득 채운 그 시도만은 유례가 없지 않은가,

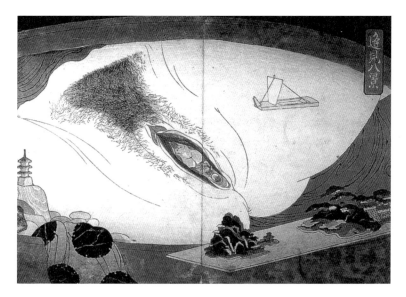

〈봉견팔경逢見八景〉, 우타가와 구니요시, 우키요에 춘화첩, 1833년
쿠르베의 〈세상의 근원〉과 같이 여성의 성기만으로 화면을 가득 채우고 있는 우키요에 작품.

라고들 한다. 그렇다면 다음의 그림을 한번 보자. 일본의 대중 목판화였던
우키요에浮世繪로 묘사된 여성의 성기이다. 만약 쿠르베의 그림과 비교하
는 맥락이 아니라, 이 판화만을 단독으로 제시했다면 독자들은 "역시 일본
인들은……"이라고 했을 것이다. 그런데 쿠르베의 그림이 혁신적인(그래
서 미술사적으로 가치 있는) 작품이라면 이 우키요에 또한 그러한가? 만약
이 우키요에가 쿠르베의 그림만 한 가치를 지니지 않는다면 그 이유는 무
엇인가? 이런 물음들에 대한 대답을 찾다 보면, 미술사와 소위 명화에 대
한 일반적인 인식이 자리 잡은 기반이 실은 그리 단단하지 않음을 새삼 깨
닫게 된다.

〈세상의 근원〉 덮개 그림, 앙드레 마송, 45×55cm, 1955년, 개인 소장, 파리

〈세상의 근원〉은 완성된 순간부터 '이 그림을 어떻게 가릴까'가 문제였다. 여성의 '가려진' 거기가 보고 싶어 일단 그림을 주문했고, 그래서 그림을 그렸는데, 정작 그 그림도 '가려야' 했던 것이다. 일단 여성의 거기를 그리고 나니까 그게 화가와 소장자의 '거기'가 되었다! 칼릴 베이는 자신의 소장품을 모아 둔 방에서도 이 그림 앞에는 조금 큰 다른 그림을 걸어 두었다고 한다.

칼릴 베이는 〈세상의 근원〉을 넘겨받은 지 불과 2년 만에 도박으로 파산했다. 이 그림은 골동상과 화랑을 거쳐 1910년에 헝가리 귀족의 소유물이 되었다가 제2차 세계대전 때는 소련군에게 압수되는 우여곡절을 겪었다. 그리고 1955년 파리에서 열린 경매에서 익명의 남자에게 150만 프랑에 팔렸다. 이 남자가 누구인지는 1986년에야 비로소 드러났다. 정신분석학자 라캉Jaques Lacan이었다. 라캉은 자신의 아내 실비아 바타유Sylvia Bataille

의 간청으로 이 그림을 구입해서 시골집에 숨겨 두고 몇몇 중요한 사람들에게만 보였다. 라캉은 초현실주의 화가 마송^{Andre Masson, 1896~1987}에게 이 그림을 가릴 '덮개 그림'을 그려 달라고 했다. 1981년에 라캉이 사망한 후 〈세상의 근원〉은 대중 앞에 모습을 드러냈다. 1988년 뉴욕 브루클린 미술관에서 열린 쿠르베 회고전에서 처음으로 일반 관객에게 공개되었고, 그 뒤 라캉의 유족이 상속세 대신에 이 그림을 프랑스 정부에 기증하여 오르세 미술관에 걸리게 되었다.

백조와 커튼

쿠르베와 우키요에 화가들의 그림은 애초에 사적인 장소에서 은밀하게 감상하기 위해 제작되었기 때문에 성기를 거리낌 없이 묘사했지만, 공적인 영역에 전시될 그림이라면 성기를 숨겨야 했다. 아예 성기가 보이지 않게 그리는 게 아니라 드러나면서도 은폐되도록 했다. 화가들이 그림 속에 성기를 은유한 사물을 그려 온 양상을 보면, 거꾸로 성기에 대한 일반적이고 보편적인 관념이 드러난다. 말인즉, 그림 속에서 성기를 가리키는 형태가 따로 정해져 있다.

속담 중에 "재수 좋은 과부는 앉아도 요강 꼭지에 주저앉는다", "엎어져도 가지밭에만 엎어진다"라는 말이 있다. 이게 무얼 의미하는지는 다들 안다. 요컨대 남성의 성기를 암시할 때는 너무 가늘지 않은 막대기만 그려도 대체로 수긍을 한다. 세계 곳곳에서 볼 수 있는 '남근석^{男根石}'이란 것도 대개는 그저 막대기 모양일 뿐이다. 끝이 살짝 둥글면 더 좋겠지만 그렇지

〈레다와 백조〉, 안토니오 알레그리 다 코레조, 캔버스에 유채, 152×191cm, 1531~1532년, 베를린 국립미술관

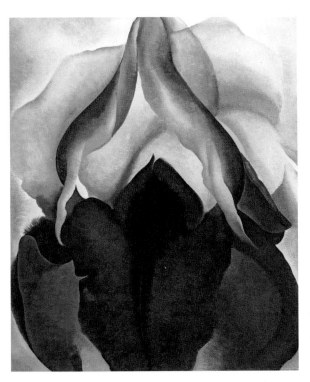

〈검은 붓꽃 Ⅲ〉
조지아 오키프
캔버스에 유채
91.4×75.9cm
1926년
메트로폴리탄 미술관, 뉴욕

않더라도 남성의 성기를 쉬이 연상한다. 그 막대기 아랫부분에 공 모양을 두 개 그려 넣으면 금상첨화다. 코언 형제 감독은 영화 〈위대한 레보스키〉 1998에서 볼링핀 하나를 두 개의 볼링공 사이로 지나가게 하는 기상천외한 방식으로 남성 성기를 암시하기도 했다.

널리 알려진 대로 그리스 신화의 주신主神 제우스는 난봉질과 겁탈로 세월을 보냈는데, 그의 이러한 패악질은 유럽 미술가들에게 무궁무진한 소재를 제공했다. 그중에서도 물가에서 목욕을 하던 스파르타의 왕비 레다를 백조로 변신한 제우스가 덮친 이야기는 갖가지 구도로 수없이 묘사되었다.

'레다와 백조'를 이처럼 빈번하게 묘사한 이유는 백조의 모습이 남성의 성기를 연상시키기 때문이다. 백조의 긴 목은 음경을, 큼지막한 날개는 음낭을 연상시킨다. 백조가 레다에게 어물쩍 엉겨 붙는 모습을 그린 코레조 Antonio Allegri da Correggio, 1494~1534의 그림을 보면 이 점이 더욱 분명해진다. 게다가 이 그림에서는 한술 더 떠서 백조의 목이 레다의 양쪽 젖가슴 사이를 지나고 있다. 이 순간 레다의 젖가슴과 백조의 몸이 만들어 내는 조합은 앞서 영화 〈위대한 레보스키〉에서 볼링공과 볼링핀이 이루는 조합과 비슷하다.

남성 성기를 암시하는 방식이 '암시'라는 말에 걸맞지 않게 이처럼 왁자지껄한 데 반해, 여성 성기는 대체로 미묘하고 섬세한 방식으로 암시된다. 미국의 여성 화가 조지아 오키프Georgia Totto O'Keeffe, 1887~1986는 꽃의 생식기관을 마치 카메라를 바싹 들이대어 찍은 사진처럼 화면 가득 담은 그림으로 유명하다. 평자들은 꽃의 생식기관이 여성의 성기를 암시한다는 식으로 분석했다. 실제로 오키프의 꽃 그림 중 몇몇은 움푹 들어간 깊고

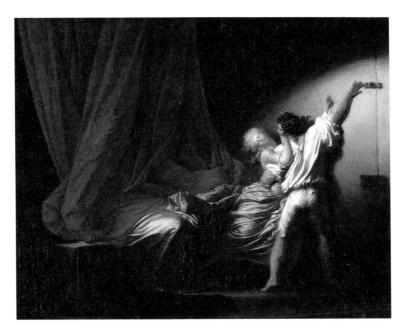

〈빗장〉, 장 오노레 프라고나르, 캔버스에 유채, 73×93cm, 1777년경, 루브르 박물관, 파리

어두운 공간의 느낌이 두드러진다. 하지만 오키프는 이러한 해석을 거부
했으며 자신이 꽃을 크게 그린 것은 사람들이 놀라서 꽃을 더 주의 깊게
바라보도록 하기 위해서였다고 대답했다. 결국 오키프는 그림이 지닌 성
적인 의미에 대해 도식적으로 접근하는 세론을 쥐락펴락하면서 그림이 주
목받도록 하는 한편, 작가로서의 자유도 한껏 누렸다.

　　로코코 시대의 남녀상열지사를 아찔할 정도로 현란하게 그려 냈던 프라
고나르Jean Honore Fragonard, 1732~1806의 〈빗장〉을 보자. 두 남녀가 침실 문 앞
에서 실랑이를 벌이고 있다. 이들이 여기 함께 있기까지 이어졌을 이야기
에 대해서는 여러 갈래로 상상해 볼 수 있겠지만, 일단 이들의 기묘하고

모순된 행동이 눈길을 잡아끈다. 남자는 여자를 열정적으로 품에 안으면서 방문을 잠근다. 여자를 안은 손길은 부드러운데 방문을 잠그는 행동거지는 폭압적인 느낌을 풍긴다. 한편 여자는 도망치듯 발을 놀리는데 정작 남자의 품으로 달려드는 모양새가 되었다.

이 그림에서 침대 쪽으로 커튼이 길게 드리운 모양은 마치 여성의 성기 같다고들 한다. 그런 설명을 염두에 두고 보면 영락없이 그렇게 보인다. 하지만 커튼 같은 도구로 이처럼 성기를 암시하는 방식은 체사레 리파^{Cesare Ripa}의 그 유명한 도상학 사전에도, 파노프스키^{Erwin Panofsky}의 이론서에도 나와 있지 않다. 그렇다면 대체 누가 이런 이야기를 시작했을까? 미술사 전공자들이 모인 자리에서 "대체 누가 이걸 시작했을까"라고 말을 꺼낸다면 전공자들의 표정이 볼만할 것이다. 이 물음은 예컨대 "맨 처음 금속으로 칼을 만든 자는 누구였을까", "바지를 발명한 이는 누구였을까"라는 물음과 비슷하다. 가치가 없다고는 할 수 없지만 대답을 바라고 하는 질문이 아닌 것이다.

프라고나르의 그림으로 돌아가자면, 커튼이 성기를 암시한다고 볼 수도 있고, 그렇지 않을 수도 있다. 게다가 침대 모서리가 사람의 무릎처럼 보이기까지 해서 더욱 알쏭달쏭하다. 화가 자신은 이 그림을 보는 사람이 성기를 읽어 낼 거라는 걸 잘 알고 있었을 것이다. 관객의 상상을 그쪽으로 이끌어 몰아넣고는 화가 자신은 빠져나가 버린 것이다.

제1차 세계대전 직후의 빈곤과 부조리를 그로테스크하게 묘사한 오토 딕스^{Otto Dix, 1891~1969}의 그림을 보자. 실내에서는 부자들이 흥청거리고 있고, 바깥에서는 상이군인이 구걸을 한다. 상이군인이 잃어버린 긍지는 독일 사회가 잃어버린 긍지이기도 하다. 그런데 그런 상이군인 앞을 창녀들

〈메트로폴리스〉 오른쪽 부분, 오토 딕스, 캔버스에 유채, 181×101cm, 1928년, 슈투트가르트 국립미술관

이 오만하고 냉담한 표정으로 지나간다. 화가는 창녀들을 부패한 부르주아 사회가 배출한 찌꺼기인 양 혐오스럽게 묘사했다. 그리고 그러한 혐오감의 절정을 화면 앞쪽에 선 창녀의 모습에 느낌표처럼 그려 넣었다. 창녀가 입은 드레스의 주름과 목에 두른 털목도리는 누가 봐도 여성의 성기 모양이다.

성애에 대한 기상천외한 상상력으로 유명한 만화가 양영순의 초기 작품 《누들누드》에는 이런 장면이 있다. 레스토랑에서 여자와 남자가 맞선을 본다. 여자가 무슨 일인가로 풋 하고 웃음을 터뜨렸고, 그 바람에 먹고 있던 수프가 여자의 입술 주위에 듬뿍 묻어 버렸다. 손수건을 건네던 남자, 수프가 잔뜩 묻은 채 살짝 벌어진 여자의 입술이 갑자기 다른 뭔가로 보이기 시작했다. 저도 모르게 고개를 옆으로 기울이는 남자, 마침내 여자의 입술이 '세로 입술'로 보였다……. 남자는 엄청난 자극을 받고 그 때문에 상상하기도 어려운 장면이 이어지는데, 이 모든 게 입술과 '세로 입술' 사이의 거리가 순간적으로 허물어진 때문이었다.

루벤스Peter Paul Rubens, 1577~1640가 그린 〈정복자의 승리〉를 보면, 갑옷을 당당하게 걸친 정복자가 옷도 제대로 걸치지 못한 패배자들을 깔고 앉아 있고, 날개 달린 승리의 여신이 그에게 월계관을 씌워 준다. 갑옷은 유럽 회화에서 남성의 우월한 성적 능력을 암시하는 장치로 종종 등장했다. 그런데 여기서 정복자가 오른손에 든 칼이 묘한 곳을 가리킨다. 승리의 여신이 걸친 옷의 주름은 구멍 모양이고, 칼은 그 구멍에 머리를 들이미는 모양새다. 옷의 주름과 칼이 각각 여성과 남성의 성기를 가리키고, 정복자가 성적인 결정권 또한 획득했다는 의미를 끌어낼 수 있다.

만화 〈누들누드〉의 한 장면
양영순은 입술만으로도 여성의 성
기를 연상할 수 있음을 보여주고
있다.

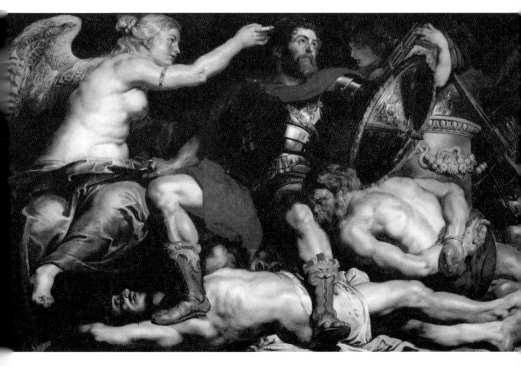

〈정복자의 승리〉, 페테르 파울 루벤스, 목판에 유채, 174×263cm, 1614년경, 카셀 시립미술관

금기와 공포

지금 생각해 보면 매우 이상한 노릇이지만 1980년대 내내 한국에서는 당시 야권의 유력 인사였던 김대중의 모습을 TV에서건 신문에서건 볼 수 없었다. 전두환 정권은 1980년 7월에 김대중에게 내란음모죄로 사형선고를 내린 뒤 그의 모습이 시민들 앞에 나타나는 모든 통로를 봉쇄했다. 그 때문에 김대중은 한동안 얼굴 없는 존재였다. 주변에서 세상 물정을 좀 안다 하는 이들은 누구나 김대중이라는 이름을 입에 올렸지만, 뭘 하는 사람인지 어떤 사람인지 가르쳐 주지는 않았다. 1987년 6월 항쟁에 굴복한 전두환 정권은 6·29 선언을 통해 대통령 직선제 개헌안을 받아들이고 그때까지 정치적 반대 세력에게 채웠던 족쇄를 풀었다. 그에 따라 김대중의 모습도 비로소 사람들에게 공개되었다. 결국 나는 김대중의 모습을 6·29 선언 다음에야 신문에서 처음으로 볼 수 있었다. 아마 다른 야권 인사들과 회동하는 모습을 찍은 사진이었을 것이다. '이 사람이 그 사람인가?' 오늘날에는 상상하기도 어렵지만 그런 시절이 있었다.

적대자의 모습뿐 아니라 신성한 존재의 모습도 금기가 되곤 한다. 1980년대 중반에 KBS-TV 프로그램 〈명화극장〉에서 〈무함마드: 신의 사자〉[1976]라는 영화를 방영했다. 그런데 이슬람의 예언자 무함마드(마호메트)의 일대기를 다룬 영화임에도 이슬람의 율법에 따라 무함마드의 모습이 나오지 않았다. 모습뿐 아니라 목소리도 나오질 않았고, 무함마드가 한 말은 그와 마주한 사람이 되풀이함으로써 관객에게 전달되었다. 이러한 금기는 무함마드 자신뿐 아니라 그의 아내, 딸, 사위, 후계자들에게까지 적용되었다. 결국 이 영화에서는 무함마드의 삼촌이 이야기를 온통 짊어져야 했다.

적대자의 모습을 금기로 삼는 건 결코 현명한 짓은 아니다. 금기는 신비로운 광휘를 낳기 때문이다. 어쩌면 적대감과 공포감 때문에 거의 본능적으로 그 모습을 숨기려는 심리가 그런 금기를 낳은 것이리라. 신성함에 대한 금기 또한 그것을 망령되이 일컬었을 때 벌어질지 모를 저주에 대한 두려움일 테니, 금기의 바탕에는 공포가 자리 잡고 있다고 볼 수 있다. 그런데 공포는 합리적인 설명에 완강하게 저항한다. 금기를 넘어서기 어려운 이유이다.

1990년대 말 김대중 대통령이 취임한 뒤로 일본 문화 개방이 이루어졌는데, 지금 돌이켜 보면 유난스럽다 싶을 정도로 여러 단계를 거쳐야 했다. 젊은 세대가 보기에 일본 문화는 미국이나 유럽과 마찬가지로 여러 외국 문화 중 하나일 뿐이었지만, 일본 제국주의의 식민지를 경험한 나이 든 세대는 일본 문화 개방에 알레르기 반응을 보였다. 나이 든 세대는 일본 문화 개방을 일본 제국주의의 재래, 혹은 한국 현대사에 내재한 온갖 모순을 폭로하는 기폭 장치로 여겼던 걸까?

일본 문화 개방에서 특히 논란이 심했던 부분은 공중파 TV에서 일본어를 허용하는 문제였다. 끝까지 가장 완강하게 반대한 사람은 대표적인 지일파知日派인 모 대학 교수였다. 그런데 이 경우, 스스로는 일본어를 자유롭게 구사하는 이 교수에게, "당신은 일본어를 자유롭게 구사하고 일본어를 자주 사용하면서 시청자들에게는 일본어가 들려서는 안 된다는 건 모순 아니냐?"라고 따질 법도 하다. 하지만 이 교수의 입장에서는 자신이 일본어를 자유로이 구사하는 것과 일반 시청자들이 보는 TV에서 일본어가 나오는 것은 다른 영역이기에 모순이 아니다. 공중파 TV라는 가장 일반적인 '공공의 영역'에 일본어가 등장하는 것이야말로 용인할 수 없는 금기

였던 것이다.

앞서 영화 속 성기 노출에 대한 검열을 둘러싸고도, 심의 당국자를 조롱하면서 "자신들의 거기는 하루에도 몇 번씩 보면서 왜 그게 영화 속에 등장하는 건 그리도 못 봐 주느냐?"라는 말을 곧잘 했지만, 심의 당국자의 입장에서는 개인이 집에서 용변을 보거나 목욕을 하면서 자신의 치부를 보는 것과 '공공의 영역'에 치부가 공개되는 건 별개의 문제이다. 따라서 '공공의 영역'에 대해 규제하는 것은 당연하다고 여겼던 것이다.

즉, 금기는 '공공의 영역'과 '사적인 영역'의 경계에서 작용하는 것이고, 금기에 대한 인식은 바로 이 경계에 대한 인식이다. 불합리하고 시대에 뒤떨어졌다는 비판을 퍼붓기만 해서는 바꾸기 어려운 인식이다.

부를 수 없는 이름

1970년대에 페미니즘이 흥성하면서 여성이 스스로의 성에 대한 결정권을 지녀야 한다는 인식 또한 확산되었다. 성에 대한 결정권을 지니려면 어두운 구석에 숨어 있던 성을 끄집어내야 했다. 페미니즘 미술가 주디 시카고 Judy Chicago, 1939~ 는 역사 속에서 존경할 만한 여성들을 기리는 대작 〈디너 파티〉를 내놓았고, 이는 커다란 논란을 불러 일으켰다. 〈디너파티〉는 세라믹으로 된 세모꼴의 커다란 받침대에 여성들의 이름을 줄줄이 새기고는 해당 여성을 가리키는 성기 모양의 도기陶器를 올려놓은 작품이다. 주디 시카고는 성기가 여성의 정체성을 구축하는 필수 요소이며, 여성 자신이 스스로의 성기에 대해 거리낌 없이 이야기할 수 있어야 함을 보이기 위해

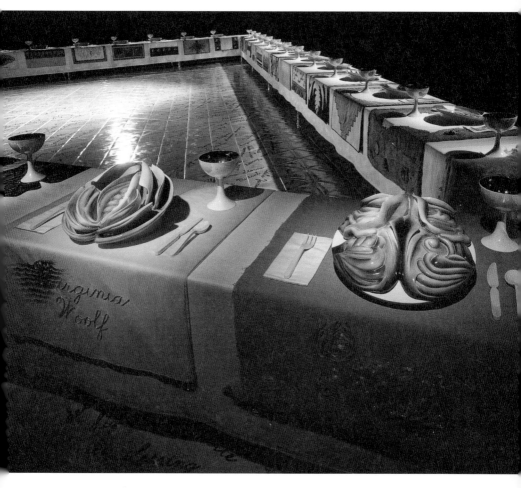

〈디너파티〉, 주디 시카고, 1460×1460×1460cm, 1974~1979년, 브루클린 미술관, 뉴욕

이러한 방식을 취했던 것이다.

연극 〈버자이너 모놀로그〉는 성기(그중에서도 여성의 성기)를 둘러싼 금기에 대한 결정적인 일격처럼 보였다. 이 연극은 극작가이자 사회운동가인 이브 엔슬러Eve Ensler가 1996년부터 공연하기 시작했다. 한국에서는 2001년부터 상연되었고, 처음에는 '모놀로그'라는 제목 그대로 한 명의 여배우가 극을 이끌었지만 2009년부터는 세 명의 여배우가 함께 등장하여 이야기를 나누는 형식으로 바뀌었다. 내가 본 〈버자이너 모놀로그〉는 이경미, 전수경, 최정원이 출연한 것이었다.

연극이 시작되면, 먼저 전수경이 등장하여 관객과 인사를 나누고는 변죽을 울린다. "여기 모인 여러분은 그 단어가 대체 언제 나올지 조마조마하시죠? 아니, 어쩌면 잔뜩 기대하고 계신가요?" 관객들은 키들거린다. 그 단어는 아직 등장하지도 않은 채로, 입에 담기지도 않은 채로 사람들을 쥐고 흔든다. "그 단어는 바로······ '보지', 네, '보지'입니다."

말하지 않으면 우리는 그것을 보지 못하고, 인정하지 못하고, 기억하지도 못합니다. 우리가 말하지 않으면 그것은 비밀이 됩니다. 비밀은 부끄러운 것이 되고 두려움과 잘못된 신화가 되기 쉽습니다. 나는 언젠가 그것을 말하는 것이 부끄럽거나 죄스러운 일이라고 느끼지 않아도 되는 때가 오기를 바라기 때문에 입 밖에 내어 말하기로 했습니다.

이브 엔슬러, 《버자이너 모놀로그》에서

보지.

일단 써놓고 보니 불경한 광휘가 뿜어 나온다. 금지된 어휘가 지닌 힘

이다.

　　내가 '보지'라고 소리 내어 말하기 시작했을 때 나는 내가 얼마나 분열되
어 있었는지, 내 몸과 마음이 서로 얼마나 떨어져 있었는지를 깨달았기 때문
에 나는 그것을 소리 내어 말합니다.(중략)
　　'보지.' 당신은 마치 누군가 당신을 후려칠 것 같은 죄책감과 함께 잘못을
저지른 것 같은 느낌을 가집니다.
　　그러나 당신이 그 말을 수백 번 혹은 수천 번 말한 다음에는 오히려 그것
은 당신의 말이고 당신의 몸의 한 부분일 뿐만 아니라 당신의 가장 핵심적인
부분을 의미한다는 것을 깨달을 것입니다.

<div align="right">이브 엔슬러, 《버자이너 모놀로그》에서</div>

〈버자이너 모놀로그〉는 금지된 이름, 이름의 금기가 조장하는 폭력에
대한 이야기(연극)이다. 금기를 깨면 폭력과 억압으로부터 해방될 것이라
고 한다. 하지만 실제로는 금기는 내내 연극을 지배한다. '보지'라는 말이
일단 나오긴 했지만 그럼에도 이 말을 자유로이 시원스레 내갈길 수는 없
다. '보지'는 주저하며 이따금씩 튀어나오고 그때마다 관객과 배우는 움
찔하며 웃음을 터뜨린다.
　　전수경은 '버자이너 모놀로그'라는 제목 대신 실은 '보지의 독백'이라
는 제목이 붙어야 하지만 여러 가지 사정으로 그럴 수 없다고 했다. 예를
들어 자기 딸이 다니는 초등학교에 갔을 때 선생님이 "요즘은 무슨 작품을
하세요?"라고 물으면 "네, 〈보지의 독백〉을 하고 있어요"라고 대답해야 할
판이라고, 당신들 관객이 티켓박스에서 표를 사는데 그 위쪽으로 '보지의

독백'이라고 큼지막하게 써 붙여진 모습을 상상해 보라고 했다. 물론 관객들은 자지러지게 웃으며 수긍했다.

'거기'의 이름을 불러 달라는 책과 연극은 정작 제목에서도 '거기'를 직접 가리키지 못하고 궁색하게 영어를 빌려 와야 했다. 누가 고양이 목에 방울을 달 텐가? 누가 먼저 보지를 보지라고 당당하게 부를 텐가? 여전히 '거기'의 이름을 부르기 어려운 건 어쩌면 그게 '자매들'만이 주고받을 수 있는 이름이기 때문 아닐까?

이를테면 이런 거다. 만약 내가 '리버럴한' 여성들과 함께 화기애애하게 연극 〈버자이너 모놀로그〉를 보고는 뒤풀이도 함께했다고 치자. 그 자리에서 나는 "여성이 '보지'를 '보지'라고 부를 수 있어야 하는 것을 지지한다. 그런 지지를 분명히 드러내기 위해 나 또한 이제부터 '보지'를 '보지'라고 부르겠다"라고 선언한다. 그 뒤로 이어지는 대화에서 나는 여과 없이 '보지'라는 이름을 부르기 시작한다. …… 앞에 앉은 여성들이 어떤 표정을 지을지는 능히 상상할 수 있으리라. 나와 함께한 여성들은 딱히 뭐라 말할 수는 없지만 불편하고 낭패스러운 기분이 들 테고, 나를 무례하고 뻔뻔한 인간이라 여길 것이다.

이 장면이 지닌 의미를 더 분명히 하기 위해 영화 속 한 장면을 예로 들어 보겠다. 카트린 브레야 감독의 영화 〈섹스 이즈 코미디〉2002에 이런 장면이 있다. 이 영화는 섹스 장면을 찍는 영화 촬영 현장을 다룬다. 감독은 남자 배우의 '거기'가 드러나는 장면을 위해 모조 성기를 만들어서 남자 배우의 진짜 '거기'에 씌운다. 촬영이 시작되기 전, 남자 배우는 알몸인 채 커다란 모조 성기를 덜렁거리면서 촬영장 주변을 돌아다닌다. 여자 스태프들은 박장대소한다. 그러자 남자 배우는 계속해서 촬영장을 돌아다니

며 여자 스태프들에게 자신의 위대한 '거기'를 자랑한다. 웃음은 점점 잦아든다. 하지만 웃음과 관심에 맛을 들인 이 남자는 그칠 줄을 모르고 '거기'를 내민다. 싸늘한 공기가 촬영장을 짓누르기 시작한다.

뭐라고 부른대도, 부르는 이가 남성이라면 그것은 '자지'일 뿐이다. '거기'는 여전히 '거기'로 남는다.

그야말로 황홀경

이것이 내가 몇 번이나 말한 악마이니라.

이것이 이제 참을 수 없을 만큼 나를 괴롭히고 있다.

그리고 너는 지옥을 갖고 있느니라.

네가 나를 가엾게 여겨 그 악마를 지옥으로 몰아넣어 준다면,

너는 내게 커다란 만족을 주고

또한 하나님께 기쁨을 드리며 봉사하게 되느니라.

보카치오, 《데카메론》 중 '셋째 날 열째 이야기'에서

밀란 쿤데라는 자신의 소설 《불멸》에서, 모호함이라는 장치가 없으면 진정한 성애性愛도 없다고 단언했다. "모호하면 모호할수록 흥분이 더욱 강렬해진다." 이 소설의 남자 주인공 폴에게는 대학을 다니는 브리지트라는 딸이 있는데, 브리지트는 어렸을 때부터 아빠의 무릎 위에 앉는 것을 좋아하더니 다 큰 뒤로도 줄곧 아빠의 무릎을 차지했다. 폴의 아내이자 브리지트의 어머니인 아네스는 이런 모습에 담긴 어떤 모호함을 알고 있었다. 젖가슴이 불거지고 엉덩이가 튀어나온 다 큰 처녀가 한창 혈기왕성한 남자의 무릎 위에 앉아 터질 듯 팽팽한 가슴으로 남자의 얼굴과 어깨를 스치며 그를 '아빠'라고 부르는 그림의 모호함이었다.

어느 날 저녁 식사 자리에 아네스의 여동생 로라가 초대를 받았다. 한참을 먹고 마시던 중에 로라는 브리지트처럼 자신도 폴의 무릎 위에 앉고 싶다고 했다. 브리지트가 무릎 하나를 양보했고, 로라와 브리지트는 폴의 두 허벅지 위에 나란히 걸터앉았다. 언니가 빤히 보는 앞에서 형부의 무릎에

앉아 있다가 로라는 이 '강렬한 모호함'에 걷잡을 수 없이 빠져들었다.

남성은 '성性'을 '점'으로 파악하는 경향이 있다. 어떤 여성이 자신과, 혹은 다른 남성과 관계를 가졌다면, 그녀가 관계를 갖기로 결정한 '시점' 이 과연 언제였는지 알려 애쓴다. 또 남성은 여성 몸의 특정한 '지점'을 자극하면 여성이 절정에 이른다고 여겨 이 '점'이 과연 어디인지를 놓고 궁리와 논의를 거듭한다. 남성들은 자신과 관계한 여성이 오르가슴이라는 '점'에 이르렀는지를 알려 애쓴다.

어딘가에 그런 '점'이 있을지도 모른다. 하지만 여성이 거니는 이 '점' 은 깔리듯 넓어지기도 하고 높아지기도 하며 깊어지기도 한다. 여성은 남성이 알아차리기 훨씬 전에 이미 그 남성에 대해 결정을 내리고, 한 점이 아니라 온몸으로 쾌락을 느끼며, 남성이 짐작도 못할 순간에 절정에 이른다. 남성은 기껏, 국면이 바뀌는 순간의 흔들림, 경계에서 일어나는 진동을 어렴풋이 느낄 뿐이다.

참을 수 없는 웃음

박찬옥 감독의 영화 〈질투는 나의 힘〉²⁰⁰²에서 박성연(배종옥)과 편집장 한윤식(문성근)이 눈이 맞아서는 호텔방에 들어가는 장면이었다. 성연이 옷을 훌훌 벗는 걸 보며 윤식이 웃자 성연이 왜 웃느냐고 묻는다. 윤식의 대답. "좋아서."

그렇게 보자면 베르메르Johannes Vermeer, 1632~1675가 그린 〈포도주잔을 든 여자와 남자〉는 빼도 박도 못할 그림이다. 베르메르는 17세기 네덜란드

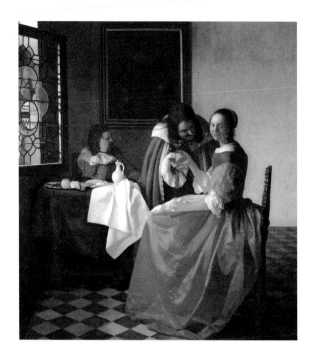

〈포도주잔을 든 여자와 남자〉, 요하네스 베르메르,
캔버스에 유채, 78×67cm, 1659~1660년, 헤어초크 안톤 울리히 미술관, 브라운슈바이크

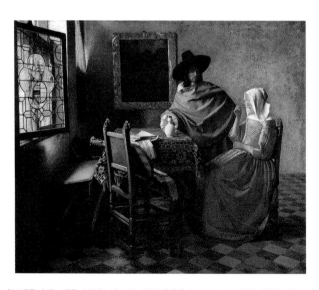

〈포도주를 마시는 여인〉, 요하네스 베르메르, 캔버스에 유채, 65×77cm, 1658년경, 베를린 국립미술관

중산층의 생활을 단아하게 묘사한 것으로 유명하지만, 실제로 그의 그림에는 욕망과 정념이 농밀하게 담겨 있다. 이런 국면에서 남녀가 머금고 터뜨리는 웃음은 음험한 것인가, 아니면 감정의 순수한 발로인가? 굳이 둘 중에서 택하려 애쓸 필요 없다. 웃음은 음험함과 순수함이 함께 녹는 용광로 같은 것이다. 사실 이들은 그저 고개를 서로 가까이 한 채 손만 잡고 있을 뿐인데도 웃음을 참지 못한다!

암시적인 걸로 따지자면 베르메르가 그린 〈포도주를 마시는 여인〉은 한 술 더 뜬다. 남녀의 표정과 태도는 단정하기만 하고, 그저 여자가 잔에 든 포도주를 마시고 있다. 한데 남성이 제공한 포도주를 마시는 행위 하나만으로도 이 여성이 남성과의 성적 접촉에 동의했음을 의미한다.

〈침대 위의 두 사람〉
얀 스텐
목판에 유채
1668~1670년
브레디우스 미술관, 헤이그

어떤 사물이나 정황에서 성적인 의미를 읽어 내는 메커니즘은 얄궂을 정도로 신속하고 명료하다. 예컨대 1980년대 한국 영화 중에 〈훔친 사과가 맛있다〉라는 게 있었는데, 이 제목이 뭘 의미하는지는 쉽게 알 수 있다. 사과는 그리스 신화에서 애욕愛慾을 관장하는 여신 아프로디테를 의미하고 아프로디테가 파리스의 심판에서 승리를 차지했기 때문에 어쩌고저쩌고하는 얘기를 늘어놓을 필요도 없다.

얀 스텐의 〈침대 위의 두 사람〉을 보면, 여자와 남자가 침대 안팎에서 웃음을 흘리며 법석을 떨고 있다. 이제부터 잠자리에 드는 터라 남자가 어서 들어오라며 여자를 잡아끄는 건지, 아니면 다른 일을 보러 침대를 나서는 여자를 남자가 붙드는 건지 알 수 없다. 하지만 이 두 사람이 함께 잠자리에 든 게 이번이 처음이 아니라는 것만은 짐작할 수 있다.

음험한 판 미리스, 능청맞은 신윤복

베르메르와 같은 시기에 활동한 프란스 판 미리스Frans van Mieris, 1635~1681의 〈여인숙에서〉를 보자.(70쪽 그림) 여인숙에 들어와 앉은 남자에게 여자가 술을 따르고 있다. 앞서 본 베르메르의 그림에 비춰 보면 이들이 앞으로 할 일은 짐작할 수 있다. 입가에 개어 바른 웃음도 정황을 더욱 분명하게 한다. 하지만 이것만으로는 심증에 지나지 않는다. 화가는 친절하게도 화면 오른쪽 구석에 '물증'을 남겨 두었다. 흘레붙은 개들이다. 이처럼 개를 동원하여 등장인물들이 맺는 성적 관계를 암시하는 수법은 이 무렵 회화에서 어렵지 않게 볼 수 있다.

개가 그 짓을 하는 데는 동서양이 따로 없다. 혜원蕙園 신윤복申潤福,
1758~?은 〈이부탐춘孃婦貪春〉이라는 그림에서 아예 화면 앞쪽에 흘레붙은 개
를 그렸다. 이를 쳐다보는 과부와 규수는 차림새뿐 아니라 표정도 대조적
이다. 과부의 표정은 어딘지 느긋하고 허허롭다. 알 만큼 안다는 표정이
다. 하지만 다들 아는 대로 조선 시대의 과부는 성적인 접촉의 통로가 막
힌 처지, 그림 속 과부의 복잡한 마음결을 헤아리기는 어려운 노릇이다.
과부와 나란히 기대선 규수의 모습도 흥미롭다. 어떤 책에서는 이 규수를
과부의 몸종이라고 설명하기도 하지만, 그녀가 차려입은 삼회장三回裝 저
고리로 보아 과부와 같은 계급에 속한다는 걸 알 수 있다. 그렇다면 과부
의 여동생일까? 과부가 친가에 있다고 보기 어려운 데다 얼굴 생김새도
조금 다른 게, 아마 과부의 시누이일 듯싶다. 개들을 쳐다보는 그녀의 표
정은 새치름하지만 과부의 치마를 쥔 손에 절로 힘이 들어가 있다.

〈여인숙에서〉
프란스 판 미리스
목판에 유채
43×33cm
1658년
마우리츠하이스 미술관, 헤이그

판 미리스는 등장인물들의 성적 접촉을 암시하려고 개들을 끌어들였으면서도 짐짓 화면 구석에 배치했는데, 이와 달리 신윤복은 화면 앞쪽에 턱하니 개들을 들이민다. 마치 "어차피 개들이잖소. 내가 어디 못 볼 걸 그렸소?"라고 뇌까리는 듯하다. 이처럼 천연덕스러운 신윤복에 비하면 판 미리스를 비롯한 유럽의 화가들이 성을 암시하는 방식은 매우 진지해 보인다. 당시 통용되던 회화적 관례를 예민하고 신중하게 활용하고 있으니 말이다. 또 이처럼 진지하고 신중한 만큼이나 그림 속에 성적인 뉘앙스를 부여하는 이들의 태도는 음험하게 느껴진다. 그런데 유럽의 화가들이 음험하다면 신윤복은 능청맞다.

남녀 사이의 심상찮은 조짐을 묘사할 때도 신윤복의 솜씨는 야릇하기 이를 데 없다. 젊은 양반이 하녀의 손목을 잡아끄는 그림 〈소년전홍少年剪紅〉을 보자. 양반의 엉큼한 표정과 어쩔 줄 몰라 하며 하녀가 뒤로 뺀 엉덩

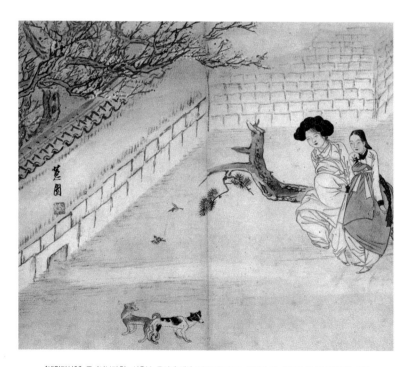

《혜원전신첩》 중 〈이부탐춘〉, 신윤복, 종이에 채색, 28.2×35.2cm, 18세기 말~19세기 초, 간송미술관, 서울

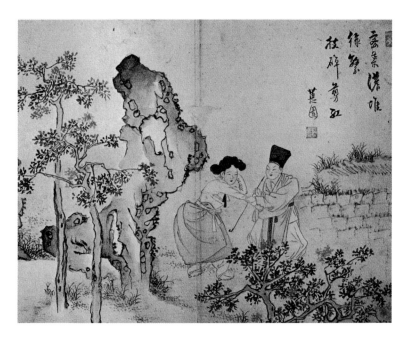

〈혜원전신첩〉 중 〈소년전홍〉, 신윤복, 종이에 채색, 28.2×35.2cm, 18세기 말~19세기 초, 간송미술관, 서울

이가 둘 사이의 기류를 드러내며 이들이 장차 굽이굽이 돌아갈 성애의 여
정을 짐작케 한다. 정원에 놓인 턱없이 큰 괴석은 남성의 성기를 암시한다.

조선 시대의 양반과 하녀 사이에서 하녀에게 성적 결정권은 거의 없다
시피 했음을 떠올리자면 쓸쓸레한 노릇이지만 화가에게는 그런 점에 대한
문제의식 같은 건 없었던 듯하고, 오히려 그런 감정적 불균형이 화면에 긴
장감을 불어넣는다. 남자(지배계급)의 입장에 서서 설렘을 느낄 것인가, 여
자(피지배계급)의 입장에 서서 심란해할 것인가. 봉건 시대의 화가 신윤복
은 오늘날의 감상자들에게 얄궂은 질문을 던진다.

한낮 찻집에서

1920년대부터 파리에서 활동한 사진가 브라사이$^{Brassaï, 1899~1984}$의 작품 〈카페의 연인〉을 보자.(74쪽 위 그림) 남성은 안달이 나서 육박하지만 여성은 느긋하게 물러서며 남성을 끌어들인다. 남성의 강렬한 눈빛과 여성의 느른한 표정이 강렬한 대조를 이루고, 카페의 구석자리에 응집한 성적인 에너지가 거울에 튕기면서 걷잡을 수 없이 확산되는 느낌이다. 이 사진은 일본의 화가 기타가와 우타마로$^{喜多川歌麿, 1753~1806}$가 그린 우키요에를 연상시킨다. 우타마로의 춘화 열두 점을 책으로 엮은 《우타마쿠라歌まくら》 중 〈찻집 2층에서〉라는 판화이다.(74쪽 아래 그림) 에도 시대에 찻집茶屋은 오늘날의 러브호텔이나 모텔 같은 구실을 했다. 그러니까 이들 남녀는 한낮에 이곳 찻집에서 농밀한 시간을 보내고 있는 것이다.

여성을 날카롭게 응시하는 남성의 눈이 여성의 옆머리 바로 곁에 머릿결과 나란하게 그려져 있다. 이 눈길은 쉬이 드러나지 않은 만큼이나 강렬하게 느껴진다. 반면 여성은 얼굴의 윤곽만 드러났을 뿐 표정은 전혀 보이지 않는다. 결국 이 두 사람의 표정은 남성의 눈빛 말고는 묘사된 게 없는데, 이처럼 격정의 한복판에 자리 잡은 공백이 화면을 제어하는 중심축처럼 작용하여 더할 나위 없이 야릇하고도 정묘한 질서를 이룬다. 여성의 손은 남성의 턱을 부드럽게 감싸고, 얇은 사紗 아래로 보이는 그녀의 다리는 남성의 허벅지를 휘감는다. 교접하는 수사마귀 같은 처지가 된 남성이 든 쥘부채에는 이시카와 마사모치石川雅望의 음란한 시가 적혀 있다.

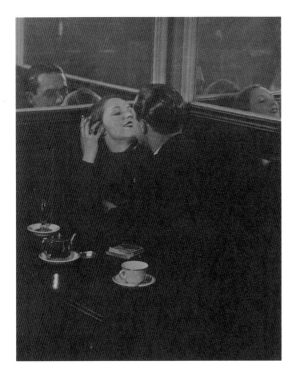

〈카페의 연인〉, 브라사이, 1932년

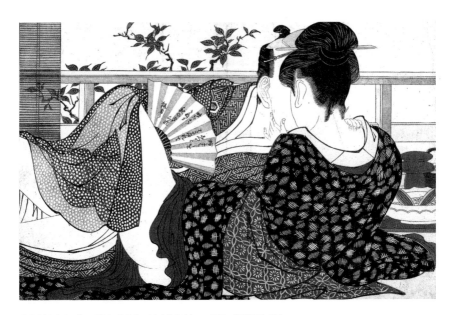

춘화첩 《우타마쿠라》 중 〈찻집 2층에서〉, 기타가와 우타마로, 1788년, 대영박물관, 런던

蛤にはしを　しっかとはさまれて　鴫立ちかぬる秋の夕ぐれ

가을날은 저무는데 도요새는 부리를 대합조개에 붙들려 날지 못하네

파리의 예술가들은 일찍부터 우키요에에 열광했고 1880년대부터 우타마로의 작품도 소개되었으니, 브라사이는 이 그림을 잘 알았을 터이다. 브라사이가 우타마로에게 직접 영향을 받았다고 단언할 수는 없지만 브라사이의 사진과 우타마로의 판화는 나란히, 남녀상열지사에서 보는 것과 보이는 것의 관계를 섬세하고 견결한 모형으로 제시한다. 남성의 시선은 여성에 대해 지배력을 행사하기는커녕 여성의 풍염한 매력에 남성 자신이 빨려 들어가는 통로 구실을 한다.

보는 사람이 '절정'을 느낄 수 있는 그림(이미지)은 어떤 것일까? 사람마다 천 갈래 만 갈래인 성적 취향에 모두 부응하는 그림은 있을 수 없다. 게다가 보는 것은 결정적이지 않다. 종종 목소리가 눈에 보이는 것보다 더 큰 힘을 발휘한다. 그래서 '감기는 목소리' 같은 촉각적인 표현도 제법 널리 쓰인다. 에둘러 말할 것 없이 촉각이야말로 절정에 이르는 결정적인 통로이다. 시각은 (촉각의 쾌감을 상기시킴으로써) 촉각의 쾌감으로 이끌 뿐이다. 때로는 당장 충족될 수 없는 촉각에 대한 욕구를 대체할 뿐이다.

여러 걸음 물러서서, 시각은 그 자체로는 절정에 이르게 하기 어렵다는 걸 인정한다면, 하다못해 등장인물이 절정에 이르렀음을 보는 사람이 수긍할 수 있는 이미지는 어떤 것일까? 도색 잡지 속에서 엉겨 붙은 남녀?

절정을 규정하는 건 어려운 문제다. "절정이란 무엇이냐"라고 묻는데서 대답을 얻을 수도 없다. 어차피 살을 후벼 판다고, 깊이 들어간다고 절정을 맞는 건 아니다. 절정은 외피를 벗겨 내면 다다를 수 있는 어떤 실체가

아니라 양파 껍질처럼 연속되는 여러 개의 막이다. 절정은 표면에서, 살갖에서, 살갖과 살갖의 '접촉'에서, 살갖과 살갖의 '사이'에서 생겨난다. 모호한 국면에서, 여기도 아니고 저기도 아닌 '경계'에서 야릇한 흥분이 생겨나는데 이 야릇함이야말로 절정의 촉매제이다. 가벼운 애무만으로도, 혹은 성적인 접촉을 둘러싼 정황만으로도, 혹은 몇 마디 대화만으로도 사람들은 절정에 이를 수 있다. 반면 통념적인 모든 조건을 갖추어 놓고도 절정의 근처에도 이르지 못하는 경우가 허다하다.

절정은 경계에서 진동한다. 끊임없이 흔들린다. 그러니 그걸 붙잡으려 해봐야 부질없고 흐름에 몸을 내맡기는 수밖에 없다. 거꾸로 고정된 기준, 분명한 경계를 교란시키는 것이야말로 절정을 향한 첩경이다.

성 테레사의 열락

그렇다면 이처럼 흔들리는 절정을 그림으로 붙들 수는 없는 것일까? 회화에서는 만족스러운 작품을 보기 어렵지만 의외로 조각에서 절정을 붙잡은 예가 있다. 바로크 조각의 거장 베르니니Gian Lorenzo Bernini, 1598~1680가 만든 〈성 테레사의 열락〉이다. 로마의 산타 마리아 델라 비토리아 성당에 설치된 이 작품은 수도원 개혁에 헌신했던 수녀 '아빌라의 테레사'Teresa of Avila'가 겪은 신비체험을 묘사한 것이다.

이 작품에서 테레사 수녀의 표정은 너무도 관능적이어서 베르니니가 이를 완성했을 무렵부터 구설수에 올랐다. 게다가 베르니니는 무람하게도 테레사 수녀 앞에 선 천사의 손에 화살을 들렸다. 화살은 남성의 성기에

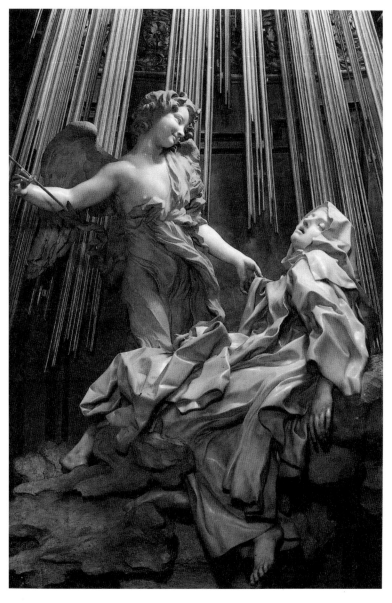

〈성 테레사의 열락〉, 잔 로렌초 베르니니, 대리석, 1645~1652년, 산타 마리아 델라 비토리아 성당, 코르나로 예배당, 로마

대한 흔한 상징이다. 게다가 황금 화살은 그리스 신화에서 아프로디테의 아들 에로스가 쏘아 대던 애욕의 촉매제가 아니던가? 그렇다면 테레사 앞에 선 날개 달린 이 소년은 기독교의 천사인가, 아니면 이교異敎의 남신男神인가? 베르니니만을 탓할 수 없는 게, 테레사 수녀가 자신의 체험에 대해 쓴 내용 자체가 매우 노골적이다.

나는 그 천사의 손에 들린 커다란 창을 보았다. 그 창날의 끝에는 불꽃이 타오르고 있었다. 그는 불타는 창으로 내 심장을 몇 차례나 찔렀고, 창날은 창자까지 파고들었다. 그가 창을 빼내자 창자가 빠져나가는 것 같았고, 나는 은총의 불에 휩싸이는 듯했다. 격렬한 고통에 신음했지만, 그 고통은 또한 너무도 달콤했기에 나는 빠져나올 수 없었다.

<div align="right">테레사 수녀의 수기에서</div>

신앙심이 깊은 기독교도가 겪은 열락에 대한 기록은 그것이 정신적인 환희인지 성적인 열락인지 구분하기가 매우 어렵다. 《에로티즘》으로 유명한 조르주 바타유Georges Bataille는 테레사 수녀의 신비체험을 비롯한 사례들을 예로 들며, 종교적 열락과 육체적 열락의 원천은 하나임을 역설했다. 반면 성직자들은 이 열락이 어디까지나 정신적인 것이라고 했는데, 여기서 흥미로운 난점이 드러난다. 가톨릭교회의 신부와 수녀 자신들은 성적인 열락을 경험해 본 적이 없을 테니, 종교적 열락이 성적인 열락과 같은지 다른지를 판단할 수 없는 것이다. 베르니니가 〈성 테레사의 열락〉을 만들었을 때, 테레사 수녀의 표정이 성적인 절정에 이른 여성의 표정이라며 고쳐야 한다고 주장하는 주교가 있었다. 베르니니는 주교가 어떻게 그런

표정을 알 수 있느냐고 응수했고 주교는 말을 잇지 못했다.

악마를 지옥으로

테레사 수녀가 겪은 '순수한' 열락에 비하면 격이 떨어지겠지만, 수녀나 수도사들이 열락이라는 기적을 경험한 이야기는 적지 않다. 보카치오 Giovanni Boccaccio의 유명한 소설집 《데카메론》에는 수녀원에서 잡역부로 일하려고 벙어리 흉내를 내는 마세토라는 사내가 나온다. 일단 수녀원에 들어온 마세토는 어느 날부터인가 수녀들을 열락에 이르게 했다. 원장 수녀를 비롯한 모든 수녀가 이 사내 덕분에 열락을 경험하는데, 수녀들의 줄기찬 요구에 힘이 부친 마세토가 어느 날 하소연을 한다. "무릇 남자 열 사람이 한 여자를 만족시키기도 어려운 법인데, 저는 혼자서 아홉 사람에게 봉사해야 하니 힘들어서 더는 못하겠습니다요." 그러자 원장을 비롯한 수녀들은 벙어리가 말을 하게 되었다며, 이러한 기적을 보인 하느님을 찬양한다. 그리고는 마세토를 수녀원의 관리인으로 삼아 이후로도 주구장창 열락을 나눈다. 뒷날 마세토는 늙어 힘이 없어지자 그동안 모아 둔 돈을 싸들고 수녀원을 떠나 고향으로 돌아와서는 자신이 평생 누린 행복을 떠올리며 하느님을 찬양했다.

수녀들은 마세토가 말을 하게 된 것을 기적이라 명명함으로써, 마세토와 자신들이 나눈 쾌락까지도 기적으로 포장했다. 마세토 역시 수녀들에게 배운 것을 응용하여, 자신의 삶 자체가 신의 축복을 받은 것이라고 규정했다. 수녀들과 마세토가 했던 양을 보자면, 기적은 이름 붙이기 나름이

다. 그리고 어떤 사건, 어떤 국면을 기적이라 규정하는 권위가 기적을 만드는데, 그 권위는 당연히 종교이다.

종교인이 실제로 어떤 열락을 경험하는지는 알 수 없지만, 어떤 열락이라도 종교의 맥락 안에 자리 잡았을 때는 특별한 의미를 지니게 된다. 해당 종교는 그 열락의 성격을 엄밀하게 규정해야 하기 때문이다. 열락은 경건한 것일 수도 있고 불경한 것일 수도 있다. 종교의 테두리 안에서 열락은 이처럼 금기의 경계에서 벌어지는 외줄타기가 된다.

여성의 치부가 고스란히 드러나는 외설적인 그림으로 유명한 화가 에곤 실레Egon Schiele, 1890~1918는 신부와 수녀가 껴안고 있는 그림을 그려 한바탕 분란을 일으켰다. 실레의 그림 중에서는 범작이지만, 종교적인 경건함을 공격하는 단순하고도 강렬한 느낌 때문에 수없이 인용되고 있다. 베네통은 실레의 그림이 거뒀던 것과 같은 효과를 증폭시킬 요량으로 신부와 수녀가 입맞춤하는 광고를 실었다. 물론 이 광고에 대한 반응은 폭발적이었다.

《데카메론》에는 열락을 경험하는 것에서 그치지 않고 열락을 수단으로 삼아 악마와 겨루는 이야기도 나온다. 이 경건한 신의 전사들이 누구냐면 루스티코라는 수도사와 알리베크라는 여성이다. 부잣집의 아리따운 딸 알리베크는 신에게 봉사할 방법을 이리저리 궁리하다가 사막에서 은거하는 수도사들을 찾아 나섰고, 루스티코라는 수도사의 오두막에 머물게 되었다. 루스티코는 마침내 욕정에 굴복하여 알리베크 앞에 알몸으로 서서는 자신의 성기를 가리키며 "이것이 바로 악마이며 이 악마를 네가 지닌 지옥으로 보내는 것이야말로 하느님께 봉사하는 일"이라고 했다.

루스티코에게서 '악마를 지옥으로 몰아넣는 일'을 배운 알리베크는 자나 깨나 악마를 지옥으로 보내야 한다며 루스티코를 졸랐고, 루스티코는

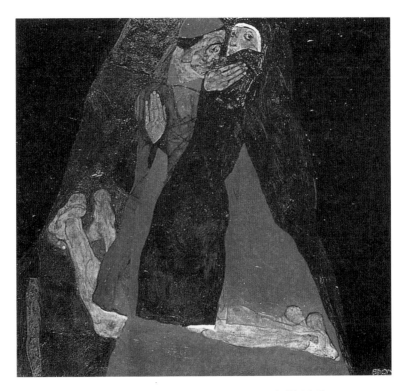

〈추기경과 수녀〉, 에곤 실레, 캔버스에 유채, 70×80cm, 1912년, 개인 소장, 빈

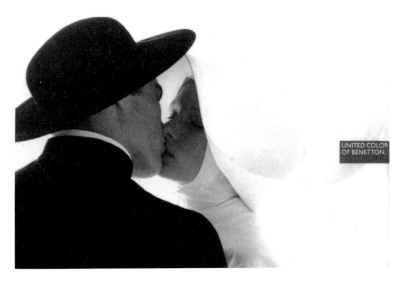

베네통 광고 〈신부와 수녀〉의 한 장면

기력을 잃고 비실거렸다. 마침내 알리베크가 다른 남자와 결혼하기 위해 떠나자 루스티코는 비로소 안도했다. 마을로 돌아온 알리베크에게 마을 아낙들이 사막에서 어떤 봉사를 했느냐고 묻자 알리베크는 "악마를 지옥으로 몰아넣는 일"을 했다고 대답했다. 아낙들은 그게 무슨 일이냐고 되물었고, 알리베크가 손짓 발짓으로 설명하자 아낙들은 박장대소했다. 소문은 온 마을에 퍼져서 "하느님에 대한 가장 즐거운 봉사는 악마를 지옥에 몰아넣는 일"이라는 속담까지 생겨났다.

이 이야기는 매력적이다. 사람의 몸에서 성애를 위한 부분들은 죄의 근원인데, 문제는 거기서 몸과 영혼을 온통 사로잡는 열락이 나온다는 것이다. 죄의 근원은 곧 열락의 근원이다. 남성의 입장에서 보면 자신의 성기가 보이지 않게 될 때, 이 세상에서 사라질 때 열락과 절정을 겪게 된다. 그리고 이 이야기의 또 다른 매력은, 이처럼 진지하게 말할수록 웃음을 참기 어렵다는 점이다. 이야기하는 사람이 진지할수록 웃음은 요란해진다. 그렇기 때문에 남과 웃음을 나누고 싶은 사람은 여러모로 진지해야 한다.

루스티코와 알리베크처럼 악마를 지옥으로 보내 본 사람들은 이 점을 잘 알 것이다. 악마가 지옥의 문턱에서 모습을 자주 내밀수록 세상의 기쁨도 커진다는 점을. 그렇다면 아마도 절정은 이 세상과 지옥의 경계를 이루고 있는 게 아닐까?

4장

—

聖스러운 性

"그대의 젖가슴은 포도송이, 그대 코의 숨결은 사과,
그대의 입은 좋은 포도주 같아라."
"그래요, 나는 나의 연인에게 곧바로 흘러가는,
잠자는 이들의 입술로 흘러드는 포도주랍니다."

《구약 성경》의 〈아가〉 7장 9~10절

《성경》을 보면 태초에 인간은 알몸으로 지냈다. 수천 년 전, 지금은 어디였는지 알 수 없는 낙원에서 최초의 인류는 이런 모습으로 지냈다는 것이다. 알몸으로 지내면서도 남녀는 부끄러워하거나 흥분하지 않았다. 알몸이 무슨 의미를 지니는지 알지 못했기 때문이다. 그러던 중 이들은 뱀의 꾐에 빠져 선악과를 나눠 먹고는 갑작스레 부끄러움이라는 걸 알게 되었고, 허겁지겁 무화과 가지를 꺾어 부끄러운 부분을 가렸다. 자신의 명을 어기고 인간들이 선악과를 먹었음을 알게 된 야훼는 이들을 낙원 밖으로 추방한다.

최초의 인류가 알몸이었음은 당연하다. 인류의 진화를 설명하는 그림들은 구부정한 유인원이 점차 등을 곧게 펴고 걷는 오늘날의 인간으로 변모하는 과정을 보여주는데, 이런 그림은 전혀 야릇하지 않다. 일단 유인원의 벗은 모습은 야릇하지 않다. 애초부터 벗고 다니는 존재이기 때문이다. 또 아프리카나 아마존 유역의 원주민들은 책이나 텔레비전에서 옷을 거의, 혹은 전혀 입지 않은 모습으로 등장하지만 이를 보고 야릇한 느낌을 받지

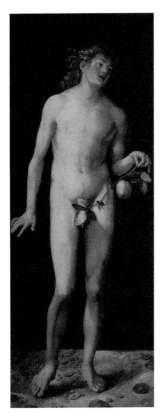

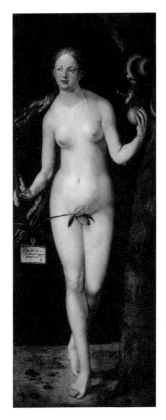

〈아담〉, 알브레히트 뒤러, 목판에 유채,
209×83cm, 1507년, 프라도 미술관, 마드리드

〈하와〉, 알브레히트 뒤러, 목판에 유채,
209×83cm, 1507년, 프라도 미술관, 마드리드

는 않는다. 하지만 서양 미술 속 '에덴동산의 남녀'는 의미가 다르다. 요즘으로 보자면 뉴욕이나 파리의 젊은 남녀를 알몸으로 숲에 세워 놓고 찍은 사진이 줄 법한 느낌과 비슷하다.

낙원 추방

기독교는 성적인 욕망과 그 표현에 대해 적대적이지만 정작 기독교 문화권의 미술은 알몸과 치부를 강박적으로 묘사했다. 에덴동산의 남녀, 아담과 하와는 수많은 미술품에 등장했는데, 대부분 선악과를 먹은 죄로 낙원에서 쫓겨나는 모습이다. 떼기 힘든 발을 옮겨 걸으며 흐느끼는 이 가련한 남녀는 이탈리아의 화가 마사초^{Masaccio, 1401~1428}가 그린 아담과 하와이다.(88쪽 그림) 천사가 비정하게 칼로 쿡쿡 찌르며 이들을 낙원에서 쫓아내고 있다.

미술가들이 아담과 하와를 알몸으로 묘사한 건, 이 남녀가 소중한 것을 잃어버리고 의지할 데 없는 지경에 놓였음을 드러내기 위한 것이다. 중세 유럽 미술에서 묘사된 알몸이 벌거벗었다기보다는 헐벗었다는 느낌을 주는 건 이처럼 미술가들이 알몸에 부정적인 의미를 부여했기 때문이다. 중세 유럽의 대성당에서 정문 윗부분('팀파눔^{tympanum}'이라고 부르는)에는 종종 '최후의 심판'이 묘사되었는데, 이 장면에서 알몸은 육신의 취약함과 부질없음, 인간이 놓인 비참한 상황을 두드러지게 한다.

하지만 마사초의 그림에서도 보듯, 사물과 인체를 좀 더 그럴듯하게 묘사하게 되면서 미술품 속 알몸은 야릇해졌다. 마사초보다 한 세기 앞서 활동한 화가 조토 디 본도네^{Giotto di Bondone, 1266~1337}의 그림에서 이미 알몸의 의미는 변질되고 있다.(89쪽 그림) 조토의 그림에서 알몸은 피와 살로 이루어진 것처럼 실감 난다. 당시 관람자들은 심판의 고통이 눈앞에 펼쳐진 것 같은 느낌에 진저리 치는 한편, 벌거벗은 채 고통을 겪는 육체를 흥미진진하게 바라보았을 것이다.

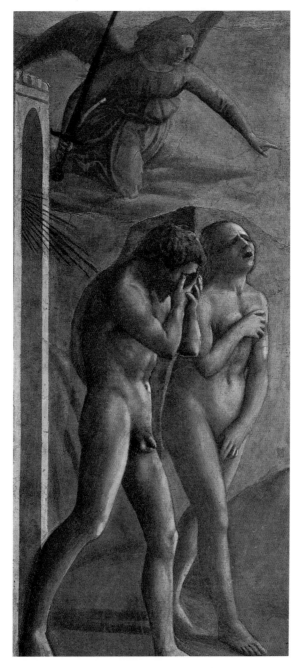

〈낙원에서 추방당하는 아담과 하와〉, 마사초,
프레스코, 208×88cm, 1426년경, 산타 마리아 델 카르미네, 브랑카치 예배당, 피렌체

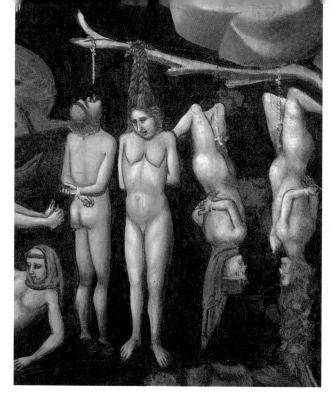

스크로베니 예배당 벽화 〈최후의 심판〉 중 '음욕의 죄를 지은 수도사들과 여인들' 부분,
조토 디 본도네, 프레스코, 1300~1305년, 파도바

 조토는 형벌의 양상을 구체적으로 상세하게 묘사했는데, 그중에서도 성기를 잡아당기고 절단하는 등의 형벌이 두드러진다. 조토의 그림은 마치 그림을 잘 그리는 어린아이들이 어느 단계에 이르면 가학적이고 수치스러운 이미지에 집착하는 것과 비슷한 양상을 보인다. 시간이 지나면 아이는 주위 어른들이 보기에 '문제가 없는' 내용의 그림만을 그리게 되고, 승인받을 수 없는 이미지는 의식의 수면 아래에 잠긴다.

 화가든 조각가든 형상을 만드는 이들은 기괴하고 야릇한 형상에 사로잡

히곤 한다. 하지만 미술가 자신이 속한 시대와 지역이 엄숙하고 금욕적인 계율로 옭죄면 얼마 동안은 숨을 죽이지만 어떻게든 그러한 형상을 만들 통로를 찾는다. 중세 유럽의 미술가들에게는 종종 '최후의 심판'이 그 통로였다. 지옥으로 끌려가 악마에게 고문과 형벌을 당하는 인간들의 모습은 온갖 잔학하고 음란한 형상을 만들어 낼 수 있는 구실이었다.

목욕하는 수산나

르네상스 이래의 미술가들은 '낙원으로부터의 추방'이나 '최후의 심판'이라는 계도적인 장치에 기대지 않고도 알몸을 묘사할 수 있는 구실을《성경》속에서 잇따라 끄집어냈다. 그중에서도 수산나의 이야기는 목욕하는 여인을 외간 남자가 훔쳐보는 내용을 담고 있으니 관음증을 충족시키기에 안성맞춤이었다.

'수산나와 장로들'은《구약 성경》의〈다니엘서〉에 실린 이야기이다. 유부녀인 수산나가 정원에서 목욕을 하고 있었는데, 그 모습을 두 늙은 장로가 훔쳐봤다. 장로들은 음심淫心이 동해서는 수산나에게 '점잖지 못한' 요구를 했다. 수산나가 이를 거부하자 장로들은 젊은 남자와 간통했다는 얼토당토않은 내용으로 그녀를 고발했고, 수산나는 사형을 당할 지경에 놓였다. 하지만 하느님이 마침 근처에 있던 청년 다니엘의 지혜를 일깨워 재판을 다시 하게 했다. 다니엘은 장로들의 진술이 모순됨을 논박하여 수산나의 결백을 입증했고, 장로들은 처형당했다.

틴토레토Tintoretto, ?1518~1594가 그린〈목욕하는 수산나〉에서는 계도적인

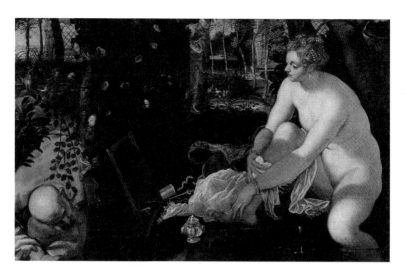

〈목욕하는 수산나〉, 틴토레토, 캔버스에 유채, 194×147cm, 1560~1562년, 빈 미술사 박물관

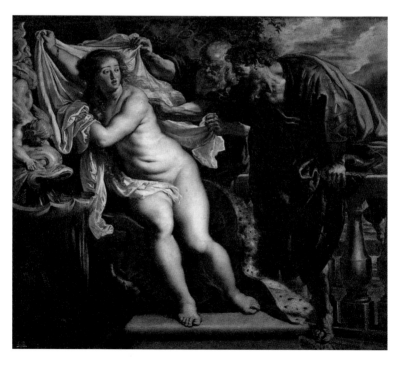

〈수산나와 장로들〉, 페테르 파울 루벤스,
목판에 유채, 198×218cm, 1610~1612년, 레알 아카데미아 데 산 페르난도, 마드리드

의미라고는 찾아볼 수 없다. 고귀한 신분임이 분명한 여성이 알몸으로 물가에 앉아 거울을 보고 있다. 밝은 빛의 살갗과 화려한 장신구가 대비를 이루면서 풍만한 육체는 더욱 야릇하게 부각된다. 두 장로가 울타리 앞쪽과 뒤쪽으로 각각 고개를 내밀고 있지만 수산나의 고귀한 풍모와 육감적인 매력에 압도당한 듯, 감히 눈길조차 보내지 못한다.

루벤스가 수산나를 그린 그림에서는 장로들의 태도가 훨씬 과격하다. 장로들은 정원의 난간을 넘어 수산나에게 다가들어서는 그녀의 몸을 가린 천을 걷어치우며 그녀의 살갗을 탐한다. 당사자인 수산나는 놀라 어쩔 줄 몰라 한다. 장로들은 수산나에게 바싹 다가가 치근대고, 수산나는 알몸을 보였다는 부끄러움과 장로들의 음험한 요구에 대한 당황스러움 때문에 곤란한 지경에 놓였다. 수산나의 당황한 표정, 음험한 눈길을 거두기는커녕 다짜고짜 살을 섞자고 을러대는 뻔뻔한 사내들이 빚어내는 위태로운 정황, 이런 것들이 (남성) 관객들에게 더 큰 쾌감을 불러일으켰으리라. 그녀를 압박하는 남성들이 늙고 추한 모습이기에 쾌감은 배가된다.

17세기 초반에 피렌체에서 왕성하게 활동했던 여성 화가 아르테미시아 젠틸레스키Artemisia Gentileschi, 1593~1652 또한 당시에 유행하던 이 제재를 자기 나름의 방식으로 그렸다. 아르테미시아의 그림에는 우선, 정원이 보이지 않는다. 중세 이래 유럽의 회화에서 정원은 남녀가 서로를 희롱하며 애정 게임을 벌이는 공간이었다. 수산나가 그런 정원에서 몸을 씻고 있다는 건 그녀 역시 은밀하고 야릇한 성적 게임과 관련됨을 암시한다. 어디까지나 추잡스러운 남성들에게 희롱을 당한 피해자였을 뿐 스스로는 정결했던 수산나지만, 남성 화가들은 수산나의 발을 잡아끌던 유혹과 일탈의 그물을 공들여 묘사하면서 아슬아슬한 쾌감을 한껏 북돋았던 것이다. 하지만

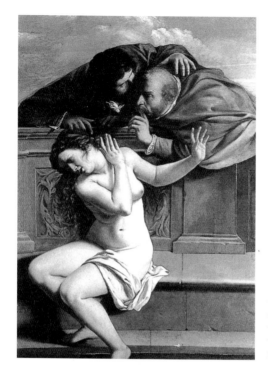

〈수산나와 장로들〉
아르테미시아 젠틸레스키
캔버스에 유채
170×121cm
1610년
바이센슈타인 성, 폼메르스펠덴

젠틸레스키는 정원을 화면 밖으로 밀어내 버리고는, 어디까지나 두 남성
이 한 여성을 부당하게 괴롭힌 사건임을 명료하게 드러냈다.

　아르테미시아 젠틸레스키는 마찬가지로 화가였던 아버지 오라초 젠틸
레스키Orazio Gentileschi, 1563~1639의 일을 도우며 그림을 공부하다가 아버지
의 동료 화가 아고스티노 타시Agostino Tassi, 1578~1644에게 겁탈당했고, 아버
지가 이를 알게 되면서 송사에 휘말렸다. 이 송사는 타시의 성범죄를 응징
하기 위한 것이라기보다는 젠틸레스키 가문과 타시 양쪽이 각자의 명예와
평판을 지키기 위해 벌인 싸움에 가까웠다. 타시에게서 겁탈당한 뒤로 아

르테미시아는 타시의 성적 지배 아래 놓여 있었는데, 이것이 오라초를 격분하게 하고 또 사건을 복잡하게 만들었다. 아르테미시아는 피해자였음에도 자신이 '처녀의 몸'으로 타시에게 '겁탈' 당했음을 스스로 증명해야 했다.

우여곡절 끝에 오라초와 아르테미시아는 승소하여 가문의 위신과 여성으로서의 명예를 지키는 데 성공하지만, 이 과정에서 겪은 고통과 환멸은 아르테미시아에게 깊은 상처를 남겼다. 뚜렷한 문헌적 근거는 없지만 흔히들 〈수산나와 장로들〉은 아르테미시아가 아고스티노 타시와의 관계, 특히 구설과 송사 때문에 겪었던 고통을 반영한다고 여겨진다. 그림 속 수산나는 아르테미시아 자신이고, 수산나에게 치근대는 두 사내 중 젊은 쪽이 그 무렵 타시의 모습이라는 것이다. 그렇게 보면 아르테미시아가 그림에서 정원을 빼버린 게 납득이 간다. 그녀는 그림 속 여성과 남성 사이에 혹여라도 공모의 분위기가 느껴지지 않도록 했고, 여성이 스스로의 의지와는 상관없이 남성들에게 위협과 희롱을 당하며 고통스러운 처지에 놓였음을 분명히 하려 했던 것이다.

아르테미시아가 그린 '수산나' 이야기의 분위기가 남성 화가들이 그린 것과 어느 정도 다르기는 하지만, 얄궂게도 아르테미시아의 그림 역시 나체화를 둘러싼 회화 감상의 문법에서 크게 벗어나지는 않는다. 관객이 이 그림을 그린 이가 여성이라는 사실을 모른 채 본다면 어떤 느낌을 받을까? 관객 대부분은 이 그림이 남성 화가의 그림이라고 단정하고는, 남성이 여성의 알몸을 보는 방식으로 수산나의 알몸을 쳐다볼 것이다. 주의 깊은 관객이라면 석연찮은 느낌을 받긴 하겠지만, 관객이 아르테미시아에 대해 알고 나서 이 그림을 본대도 문제다. 그림 속 수산나를 아르테미시아

와 동일시하기 쉬울 테니 말이다. '으흠, 이게 아르테미시아 본인의 알몸인가?'

밧세바와 다윗

이스라엘의 왕 다윗이 어느 날 궁전 옥상을 거닐다가 근처 어느 저택에서 아리따운 여인이 목욕하는 모습을 보고는 한눈에 반하고 말았다. 알고 보니 이 여인은 밧세바라는 이름의 유부녀였다.

다윗은 전령을 보내 밧세바를 불러들였다. 렘브란트[Harmensz van Rijn Rembrandt, 1606~1669]는 다윗에게서 온 편지를 받는 밧세바의 모습을 묘사했다. 다윗이 목욕하는 밧세바를 본 일과 밧세바에게 편지를 쓴 일 사이에는 시간차가 있기 때문에 이 그림에서처럼 밧세바가 알몸으로 편지를 받았을 리는 없다. 렘브란트는 밧세바의 풍만한 몸매와 슬픈 예감에 젖은 표정, 그리고 그녀가 건네받은 편지를 한데 모아서는, 이 여인을 둘러싼 애욕이 빚을 비극적인 결과를 암시한다.

이윽고 밧세바는 다윗의 아이를 갖게 된다. 다윗은 밧세바와 자신의 관계가 드러나지 않도록 부심한다. 밧세바의 남편은 다윗의 충직한 부하 장군 우리야였다. 다윗은 최전선에서 근무하던 우리야를 궁전으로 불러들였다. 우리야가 밧세바와 동침하면 밧세바가 임신한 아이가 우리야의 아이로 여겨질 거라는 계산이었다. 그런데 우리야는 꽉 막힌 인간이었다.

수전 헤이워드와 그레고리 팩이 밧세바와 다윗을 연기한 영화 〈애욕의 십자로〉[1951]에서 가장 인상적인 장면은, 밤에 궁전 안뜰을 산책하던 다윗

4장 뽈스러운 性

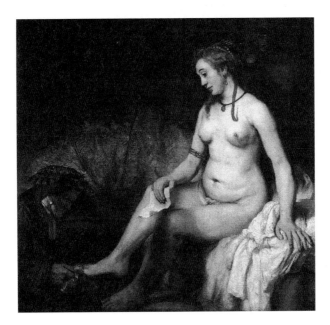

〈밧세바〉, 하르메스 판 레인 렘브란트, 캔버스에 유채, 142×142cm, 1654년, 루브르 박물관, 파리

이 한데서 잠을 자던 우리야를 발견하는 장면이었다. "왜 자네가 여기 있
나? 왜 집에 가서 아내와 함께 자지 않는 건가?" 당혹감을 넘어 노여움에
이른 다윗의 목소리는 부들부들 떨렸다. 우리야는 최전선에서 동료들이
고생하는데 자기만 편히 잘 수 없어 이렇게 밖에서 자는 거라고 대답했다.
이 장면은 《성경》의 내용 그대로다.

　　우리야는 너무도 신실했기에 죽을 수밖에 없는 운명이었다. 다윗은 다
른 장수들에게 은밀히 지시했다. 전투 중에 우리야만 적병들 사이에 남겨
두고 몰래 물러서라는 것이었다. 다윗의 계획대로 신실한 우리야는 당혹
감 속에 죽는다. 배신감 같은 건 느낄 겨를도 없이.

얀 스텐의 〈밧세바〉는 렘브란트의 그림과 마찬가지로 파국으로 이르게 될 사건이 시작되는 시점을 가리킨다. 애초에 사건은 다윗이 목욕하는 밧세바를 발견한 그 순간에 시작된 게 아닌가? 스텐의 그림을 보고 있자면 사건의 성격에 대해 달리 생각하게 된다. 단지 '본다'는 것만으로 사건이 시작되지는 않는다. 손을 뻗어야 한다. 그리고 그 뻗은 손이 맞은편의 손과 얽혀야 한다. 그 순간이 바로 사건의 시작이다. 밧세바는 편지 겉면의 글씨와 인장으로 이것이 지엄하신 국왕이 보내온 것임을 알았다. 그 순간 파도처럼 밀려와 소용돌이처럼 휘감는 운명을 감지했다. 파국에 대한 예감까지도. 밧세바의 자세와 표정에서는 더할 나위 없는 명철함이 느껴진다.

만약 제목을 모른 채 이 그림을 본다면, 혹은 이 그림에 다른 제목이 붙었더라면 관객은 어떤 느낌을 받을까? 불길하고도 야릇한 느낌을 받을 것이다. 심상치 않은 어떤 예감. 평온한 일상을 파국으로 이끌 일이 벌어질 것이고, 그 단초가 바로 이 편지임을 알 수 있을 것이다. 편지를 받은 젊은

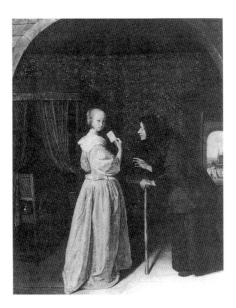

〈밧세바〉, 얀 스텐, 목판에 유채, 1659년경, 개인 소장

여성이 오래전부터 이러한 단초, 이러한 계기를 기다려 왔다는 점 또한 어렵지 않게 짐작할 수 있다. 정숙하고 존귀한 행실 속에서는 맛볼 수 없는 그 느낌에 편지를 든 여성, 그리고 편지를 보낸 남성이 함께 몸을 내맡기려 하는 참이다. 이들은 공모 관계이다.

오쟁이 진 남편 요셉

《성경》에 등장하는 '오쟁이 진 남편'으로는 밧세바의 남편 우리야보다 더욱 유명한 사내를 떠올릴 수 있다. 화가 조토는 성 요셉이 예수를 잉태한 마리아와 함께 있는 모습을 그렸는데 사람들은 이 그림 속 요셉의 표정이 너무 어둡다고 불평했다. 조토는 이렇게 대꾸했다. "아버지가 누구인지 모르는 아이를 아내가 잉태했다는데 기쁠 리가 있겠소?" 요셉이 '오쟁이 진 남편'이라는 공공연한 비밀을 조토는 거리낌 없이 주워섬겼던 것이다.

동정녀 마리아가 성령으로 예수를 잉태한 일은 기독교 교리의 핵심이다. 일찍부터 마리아와 요셉, 예수의 어머니와 아버지에 대해 좀 더 납득할 만한 추측들이 있었지만 교회는 그것들을 완강하게 부정하고는 마리아의 처녀성에 강박적으로 매달렸다. 기독교 세계의 미술은 마리아의 처녀성을 의심하게 하는 요소들을 은폐하는 방향으로 전개되었다. 마리아의 처녀성에 대한 가장 큰 위협은 '오쟁이 진 남편' 요셉이었다. 《성경》에는 마리아가 성령으로 예수를 잉태하기 전에도 처녀였고, 예수를 낳을 때까지 처녀였다고 되어 있다. 이는 요셉이 마리아와 동침하지 않았기 때문이다. 그런데 문제는 예수가 태어난 다음이다.

〈성모와 요셉, 엘리자베스와 함께 한 예수와 요한(카니자니 성가족)〉, 라파엘로,
목판에 유채, 131×107cm, 1507~1508년, 알테 피나코테크, 뮌헨

《경외 성경》에는 요셉과 마리아 사이에 예수 말고도 자식들이 있었다고
쓰여 있다. 예수가 성년이 되어 자신의 소명을 깨닫기 전까지 요셉과 마리
아 부부는 보통 사람들과 다를 것 없이 생활했을 테니 자식들이 생긴 건
당연지사다. 그럼에도 교회는 어떻게든 요셉과 마리아의 육체관계를 부정
하려 했다. 이 때문에 르네상스 시대의 회화에서는 요셉을 턱없이 늙은 모
습으로 묘사하는 게 유행이었다. 늙어서 힘을 쓸 수 없을 테니 마리아에게
손도 대지 못했으리라고 믿고 싶었던 것이다. 그나마 이 정도는 얌전한 편

이다. 마리아에게 손을 못 대도록 요셉에게 말 그대로 벼락을 내리기도 했다. 마틴 스코시즈 감독의 영화 〈그리스도 최후의 유혹〉1988의 원작으로도 유명한 니코스 카잔차키스의 소설 《최후의 유혹》에서 요셉은 마리아와의 혼례를 앞두고 벼락을 맞아 온몸이 마비된 걸로 나온다. 이런 식으로 요셉의 손길을 원천봉쇄한 것이다.

천사는 여자? 남자?

천사 가브리엘이 마리아에게 '성령으로 잉태할 것'임을 알리는, 이른바 '수태고지受胎告知'의 장면은 회화로 수없이 묘사되었다. 수태고지는 당사자인 마리아에게는 '마른하늘에 날벼락'이었다. 다짜고짜 처녀가 성령의 힘으로 애를 배게 될 거라는 것이다. 그래서 결국 '수태고지'에 대한 그림은 '마른하늘에 날벼락'을 맞은 젊은 처자가 이를 받아들이느냐 거부하느냐를 놓고 겪는 갈등과 번민에 대한 그림이다. 조언을 구할 데도 없고 결정권이 있는 것도 아니고, 결정을 미룰 수도 도망칠 수도 없다.

"그런 일이 어떻게 가능하지요? 제가 동정을 맹세했기 때문에 남자를 전혀 알지 못하는데, 남자의 씨를 받지 않고 어떻게 제가 임신할 수 있단 말인가요?" 그 질문에 천사는 답한다. "마리아님, 정상적인 방법으로 임신할 것이라는 생각은 마십시오. 동정녀로 계속 있으면서도, 남자와 잠자리를 같이 하지 않고서도, 당신은 출산을 할 것입니다. 그리고 동정녀로 남아 있으면서 젖을 물릴 것입니다. 왜냐하면 전혀 욕망의 맥박 없이 성령이 당신 위에 내

리고, 가장 높으신 분의 힘이 당신을 덮을 것이기 때문입니다."

<div align="right">《신약 외전》의 〈마리아 탄생 복음〉 7장 16~19절</div>

천사의 고지를 받은 마리아는 처음에는 당혹스러워하며 거부하지만, 곧 이를 수긍한다. 여기서 '거부하는 마리아'와 '수긍하는 마리아'라는 두 가지 도상이 나오는데, 중세와 르네상스 회화에서는 '수긍하는 마리아'가 대세를 이룬다. 마르티니Simone Martini, ?1284~1344의 〈수태고지〉는 14세기 작품이지만 예외적으로 '거부하는 마리아'를 보여준다. 만약 포토샵으로 그림 왼쪽의 천사를 지우고 뱀 같은 걸 집어넣는대도 결코 부자연스럽지 않을 듯이 마리아의 표정과 몸짓은 배배 꼬여 있다. 17세기 이후 바로크 시대가 되면 '거부하는 마리아'가 더욱 두드러진다.

영국의 화가 로세티Dante Gabriel Rossetti, 1828~1882가 그린 〈수태고지〉는 제목이 그럴싸할 뿐, 일반적인 수태고지 그림이 지닌 경건하고 엄숙한 분위기는 찾으려야 찾을 수가 없다. 소녀의 방에 불쑥 들어와 미숙하고 겁에 질린 소녀 앞에 선 남자. 그나마 성모 마리아를 상징하는 백합을 가브리엘이 들고 있다는 게 안전장치 노릇을 하고 있고, 성령을 상징하는 비둘기도 보인다. 가브리엘의 발바닥 쪽에서 불길이 일렁인다. 이것은 가브리엘은 살아 있는 남자가 아니라 영적이고 초월적인 존재이다, 그런 고로 이 둘에게서 성적인 긴장감 따위를 느낄 필요는 없다, 라는 의미를 전달하는 장치들이다. 하지만 애초에 이 그림 속 가브리엘에게는 날개도 없었고 발바닥 쪽의 불길도 없었다. 1850년 전시회에 이 그림을 출품했던 로세티는 쏟아지는 혹평에 충격을 받아서 한동안 유화에서 손을 떼고 수채화만 그렸다. 가브리엘의 날개와 불길은 뒤에 이 그림을 구입한 고객의 요구에 따라 로

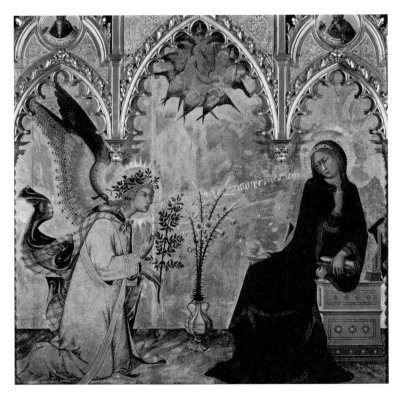

〈수태고지〉 부분 확대, 시모네 마르티니, 목판에 템페라, 265×305cm, 1333년, 우피치 미술관, 피렌체

세티 자신이 덧그린 것이다.

애초에 로세티가 전통적인 수태고지 도상에 따라 가브리엘을 여성으로
묘사했다면 성적인 긴장을 피할 수 있었을 것이다. 그런데 여기서 거꾸로
전통적인 수태고지 도상을 떠올려 보면 의문이 생긴다. 성모 마리아에게
수태고지를 하는 가브리엘은 대개의 경우 여성의 모습으로 묘사되었다.
하지만 《성경》에는 가브리엘이 여성이라는 언급은 없다. 천사를 여성의

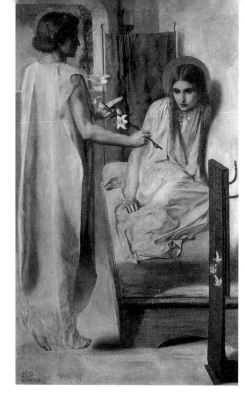

〈수태고지〉
단테 가브리엘 로세티
목판에 붙인 캔버스에 유채
72.9×41.9cm
1849~1850년
테이트 갤러리, 런던

모습으로 묘사해 온 두터운 전통 때문에 당연히 여성인 양 여기곤 하지만 《성경》에는 오히려 그 반대로 기록되어 있다.

《성경》에서 야곱은 꿈에 천사와 씨름을 하는데 이는 야곱이 통과의례를 거친 것으로 여겨져 몇몇 회화 작품의 제재가 되었다. 프랑스 낭만주의 미술을 대표하는 화가 들라크루아Ferdinand Victor Eugene Delacroix, 1798~1863가 생쉴피스 성당에 그린 벽화에도 천사와 씨름하는 야곱이 등장하는데, 천사는 야곱보다 키가 크고 체격도 우람하다.

'소돔과 고모라' 이야기에서는 천사의 성별이 분명하게 언급된다. 불벼락을 맞아 마땅할 만큼 타락한 도시 소돔에는 이 도시와 전혀 어울리지 않

4장 罪스러운 性

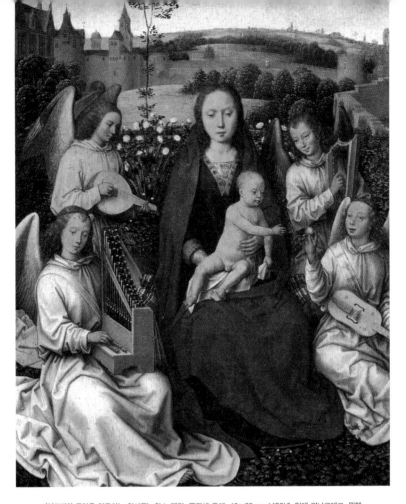

〈성모자와 음악을 연주하는 천사들〉, 한스 멤링, 목판에 유채, 40×29cm, 1480년, 알테 피나코테크, 뮌헨

게도 신실한 사람들이 있었다. 롯과 그 가족이었다. 야훼가 롯에게 천사 둘을 보냈다. 그런데 낯선 젊은 남자 둘이 나타났다는 소식을 듣고 소돔의 무뢰배들이 롯의 집 문을 두드리며 젊은 남자를 내놓으라고, '우리가 그들과 재미 좀 보겠다'고 아우성을 쳤다. 롯은 자기 딸들을 내줄 테니(!) 남자

생 쉴피스 성당 벽화 중 〈천사와 싸우는 야곱〉
외젠 들라크루아
회벽에 프레스코
1854~1861년
파리

들을 내버려 두라고 부탁했지만 무뢰배들은 여자는 필요 없다며 남자를
내놓으라고 소란을 피웠다.

물론 소돔에 나타난 천사들이 남성으로 취급받았대도 이를 근거로 '천
사는 남성'이라고 단정하기는 어렵다. 천사는 성별을 초월한 존재이고 경
우에 따라 남성 혹은 여성이라는 성별을 취할 뿐이라고 설명하면 그만이
기 때문이다. 문제는 경우에 따라 천사를 남자에 가깝게, 혹은 여자에 가
깝게 묘사했다는 점이다. 수태고지를 다룬 회화의 절대 다수는 성모 마리
아 앞에 나타난 천사를 여성의 모습으로 묘사했다. 이로써 마리아와 천사

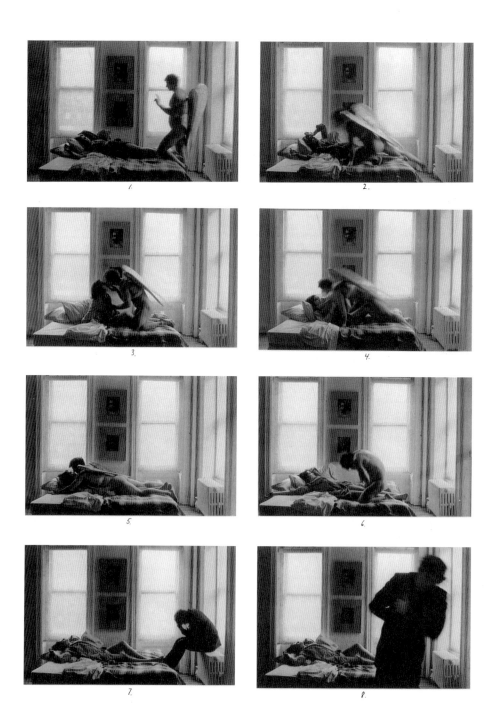

〈천사의 추락〉, 듀안 마이클, 1968년

사이에 흐를 수 있는 성적 긴장을 제거하는 효과를 거두었다. 천사를 남성으로 묘사하면 어떤 결과를 낳는지는 앞서 본 로세티의 그림만으로도 충분히 알 수 있다.

빔 벤더스 감독의 영화 〈베를린 천사의 시〉1987에서 주인공 천사는 인간 여성을 사랑하여 천사의 지위를 포기하고 인간 남성이 된다. 또 이야기가 담긴 연속 사진으로 유명한 듀안 마이클Duane Michals, 1932~의 작품 중에 〈추락한 천사〉가 있다. 여인이 잠든 방으로 날개를 단 천사가 들어온다. 여인을 들여다보던 천사는 깨어난 여인과 입을 맞추고 살을 섞기 시작한다. 어느샌가 천사의 등에서 날개가 사라진다. 여인은 열락의 여운을 달콤하게 즐기며 잠들었지만, 남자는 놀라움과 절망으로 몸을 떨다가는 결국 옷을 챙겨 입고 떠난다. 이 천사는 날개가 사라지기 전에도 남자였을까?

롯과 두 딸

앞서 소돔에 머물던 천사들은 어떻게 되었을까? 롯의 집 문을 두드려 대던 무뢰배들은 마침내 문을 부수고 집 안으로 들이닥쳤는데, 그 순간 천사들은 이들을 잠깐 눈멀게 만들었다. 무뢰배들이 서로 부딪치고 자빠지며 욕지거리를 내뱉는 사이로 천사들은 빠져나갔다.

천사를 '상관' 하겠다고 덤볐던 이들이 무사할 리 없다. 야훼는 소돔에 불벼락을 내리기로 마음을 정하고는 롯에게 가족을 데리고 떠나라고 했다. 단, 떠나는 길에 등 뒤에서 무슨 소리가 들리더라도 절대로 돌아보지 말라고 당부했다. 어쩌면 어기라고 부러 조건을 내걸어 신신당부하는 건

지도 모른다. 아니나 다를까, 길을 떠나던 롯의 가족 중 그의 아내가 그만 불벼락 내리는 소돔을 뒤돌아보고는 곧바로 소금 기둥이 되어 버렸다. 그런데 그 후의 이야기를 보면, 이야기가 그렇게 전개되기 위해 아내의 죽음이 필연적이었다는 느낌마저 든다.

살아남은 롯과 두 딸은 산속에서 지내게 된다. 눈 닿는 곳에 사람이라곤 남아 있지 않음을 안 두 딸은 아버지의 씨를 받아야겠다고 생각한다. 딸들은 롯에게 술을 먹여 잔뜩 취하게 한 뒤 차례차례 관계를 갖고 임신하여 아들을 낳는다. 흘끗 뒤를 돌아봤다는 이유만으로 소금 기둥이 되어 버린 아내의 처지에 비하자면 롯 역시 산속의 바위로 변해 버려야 마땅할지도 모르겠지만, 《성경》에서는 롯이 술에 취해 딸들이 제 몸 위에 올라온 일을 전혀 몰랐다며 그의 처지를 애써 옹호한다. 글쎄, 죄지은 자가 자신의 죄를 자각하지 못했다는 이유로 야훼가 형벌을 면해 준 적이 있던가? 야훼는 임의적인 신의 도덕으로 롯과 두 딸의 행위를 용인했지만, 화가 오토 딕스는 인간의 도덕으로 이를 단죄했다. 그의 그림 속 롯과 두 딸은 불경한 쾌락에 몸을 내맡기다 못해 마치 소돔과 고모라로 되돌아가기라도 한 것처럼 보인다.

소돔은 동성애가 횡행했던 탓에 야훼의 노여움을 사서 멸망했는데, 결과적으로 이 때문에 의로운 사내였던 롯은 근친상간을 범하게 되었으니 얄궂기 이를 데 없다. 롯과 두 딸이 놓인 상황은 그들을 둘러싼 세상이 새로이 시작되는 '원초적 상황'이다. 통상적인 규범은 적용되지 않는, 새로운 규범과 윤리가 형성되는 국면이다. 규범을 만들기 위해 일탈이 필요한 국면, 건설을 위해 파괴가 필요한 국면이다. 근친상간이라는 금기가 성립하려면 일단 근친상간을 행해야만 했던 것이다. 예컨대 낙원에서 추방된

〈롯과 딸들〉
오토 딕스
195×130cm
1939년
아헨 주에르몬트 루드비히 박물관

아담과 하와의 경우에도 그들이 낳은 자식들은 근친혼을 통해서만 자손을
낳을 수 있었다.

한데 이러한 국면에서조차 허용되지 않는 금기가 하나 있었다. 이것은
근친상간보다 더 '원초적인' 금기인데, 〈창세기〉에 나오는 대홍수 이야기
의 주인공 노아의 자식들 중 하나가 이것을 어겼다.

노아와 세 아들

미켈란젤로가 시스티나 예배당 천장에 그린 〈창세기〉의 장면 중 대홍수 장면은 별다른 설명 없이도 금방 알아볼 수 있다. 그런데 그 장면에 따라붙는 한 장면은 보는 사람의 고개를 갸웃하게 한다. 몸을 뉘여 잠든 알몸의 노인 앞에 젊은 남자 셋이 알몸으로 서서는 서로를 쳐다보며 노인을 손가락으로 가리킨다.

〈창세기〉에는 대홍수가 지나간 뒤에 노아가 새로이 땅을 경작하고 포도를 심었다고 나와 있다. 노아는 잘 자란 포도를 담가 술을 만들어 마시고는 취해서 알몸으로 잠이 들었다. 미켈란젤로의 그림에서 잠든 노인이 바로 노아이다. 화면 뒤쪽에 붉은 옷을 입은 노인이 일하는 모습이 보이는데, 이는 앞서 포도를 경작하는 노아이다. 천막 안에서 잠든 노아를 처음 발견한 이는 둘째 아들 함이다. 함은 밖에 있던 형 셈과 동생 야벳에게 이를 알렸다. 그런데 셈과 야벳은 아버지의 부끄러운 곳을 보지 않기 위해 뒷걸음질로 아버지에게 다가가서 겉옷으로 아버지를 덮었다. 술에서 깨어나 자초지종을 알게 된 노아는 함의 자손이 뒷날 셈의 자손의 종이 될 것이라며 저주를 내렸다. 함의 자손이 가나안 사람이고, 셈의 자손은 뒷날 이집트로 들어갔다가 모세의 영도 아래 탈출하여 가나안을 정복한다.

사실 야훼가 인간에게 내린 처분 중에 납득할 수 있는 게 많지 않지만, 롯과 딸들 사이에 벌어진 일과 노아와 함 사이에 벌어진 일에 대한 야훼의 태도는 더욱 뚜렷하게 모순을 드러낸다. 근친상간을 저지른 롯과 딸들에게는 아무런 벌도 내리지 않았지만, 함은 단지 아버지의 '거기'를 봤다는 이유만으로 저주를 받았다. 그렇다면 야훼의 도덕에서는 근친상간보다 아

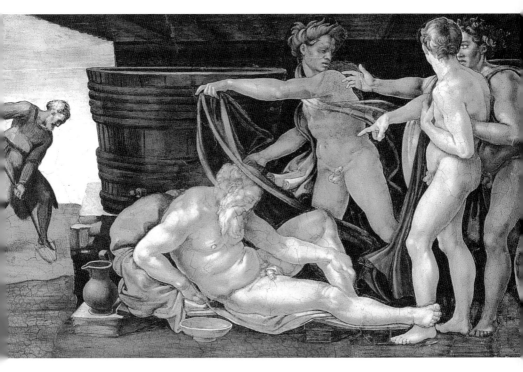

시스티나 예배당 천장화 중 〈술 취한 노아〉, 미켈란젤로 부오나로티, 프레스코, 1508~1512년, 로마

버지의 거기를 본 것이 훨씬 더 큰 죄악인 셈이다. "네 아비의 거기를 보지
말라." 이는 뒷날 모세가 시나이 산에서 야훼에게서 직접 내려받은 열 개
의 계율보다 앞서 존재한, 더욱 근본적인 계율이다. 그러고 보면 롯의 아
내가 소금 기둥이 된 이유도 보지 말아야 할 것을 보았기 때문이다. 롯의
아내는 소돔의 하늘에 나타난 '아버지' 야훼의 모습을 보았던 것이다. 아
마 야훼의 '거기'도 보았으리라.

이처럼 중대한 문제를 다루고 있음에도 미켈란젤로가 그린 〈술 취한 노

아〉는 어딘지 우스꽝스럽다. 이 장면에 이어지는 〈대홍수와 노아의 방주〉
와 비교해 보면 더욱 그렇다. 잘 알려진 대로 미켈란젤로가 시스티나 예배
당 천장과 벽에 그린 인물들은 대부분 알몸이다. 〈술 취한 노아〉에서도 벌
거벗기로는 아들들이건 노아건 마찬가지인데, 짐짓 누구는 벗었네 누구는
안 벗었네 하고 있는 것이다. 멀리 땅을 경작하는 노아가 입은 붉은 옷이
생뚱맞다.

조물주에 대한 불온한 상상

미켈란젤로가 시스티나 예배당을 도배한 알몸 중 가장 유명한 것은 최초
의 인간인 아담의 알몸이다. 조물주가 자신의 형상대로 빚은 인간에게 생
명을 불어넣는 순간을 묘사한 이 그림은 수없이 인쇄되어 '최초의 인간'
뿐 아니라 조물주에 대한 상상까지 지배하게 되었다. 하지만 이 그림을 교
리와 이념의 전달체로 보는 순간 이 그림은 모순으로 뒤엉킨 텍스트가 되
고 만다. 아담은 어머니와 이어진 탯줄을 끊은 적이 없으니 배꼽이 없었을
게 아니냐는 의문은 오래도록 가톨릭교회를 괴롭혔다. 하지만 이런 의문
은 그나마 얌전한 편이다.

　미켈란젤로의 그림 속에서 야훼는 왼팔에 여성을 안고 있다. 이 여성은
뒷날 아담의 갈빗대를 심지 삼아 태어나게 될 하와, 미래의 하와이다. 야
훼는 자신의 형상대로 아담을 창조했다고 하고 그림에서도 야훼는 아담과
마찬가지로 남성인 듯 보인다. 한데 그렇다면 하와는, 즉 여성은 조물주의
형상이 아닌, 불완전하고 임의적인 형상으로 창조되었다는 것인가? 인간

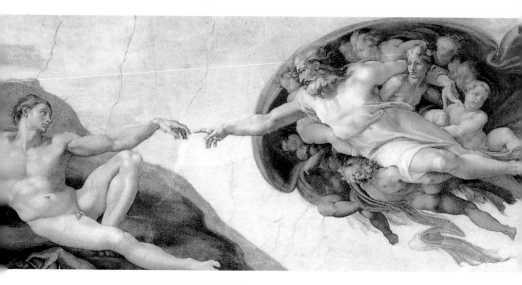

시스티나 예배당 천장화 중 〈아담의 창조〉, 미켈란젤로 부오나로티, 프레스코, 1508~1512년, 로마

이 존엄성을 지니는 건 신의 형상대로 창조되었기 때문이라는데, 그렇다면 인류의 절반인 여성은 인간으로서의 존엄성이 없다는 것인가? 이런 모순을 해소하려면 암수한몸인 야훼가 자신의 형상을 남성과 여성으로 갈래지어 창조했다고 해야 할 것이다. 그렇다면 여기서 또다시 의문이 생긴다. 야훼의 배꼽 아래는 어떻게 생겼을까?

미켈란젤로가 묘사한 야훼의 모습을 후대의 화가들은 전형처럼 받아들였다. 윌리엄 블레이크William Blake, 1757~1827의 석판화와 귀스타브 도레Gustave Dore, 1832~1883의 동판화에 조물주는 수염이 긴 나이 든 남성의 모습으로 등장한다. 그리고 이 근엄한 외양이 뜻밖에도 불온한 상상을 유발한다. 밀란 쿤데라는 자신의 소설 《참을 수 없는 존재의 가벼움》에서 '하느

4장 필스러운 性

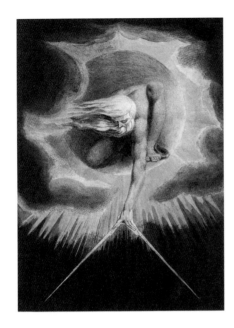

〈전능자〉
윌리엄 블레이크
동판에 수채
23.3×16.8cm
1794년
대영박물관, 런던

님의 내장'에 대한 질문을 던진다. 그는 어렸을 때 귀스타브 도레의 동판
화에 묘사된 하느님의 모습을 보고는, 하느님에게 입이 있다면 하느님도
먹어야 할 테고, 그렇다면 하느님에게도 내장이 있을 거라고 생각했다. 그
러다가 스스로의 생각에 깜짝 놀랐다. 하느님에게 내장이 있다면 하느님
도 똥을 눌 것이라는 결론에 이르렀기 때문이다. 인간이 하느님과 꼭 같은
형상으로 창조되었다면 하느님에게도 내장이 있을 것이고, 만약 하느님에
게 내장이 없다면 인간은 하느님의 형상대로 창조된 게 아니다.

신학자들은 이런 까다로운 문제를 일찍부터 직시했지만 적절한 해법을
찾지는 못했다. 기껏 "예수께서는 먹고 마셨지만 변을 보지 않았다"고 강
변할 따름이었다. 조르주 바타유는 성행위는 배설물을 배설하는 행위이며

오물, 부패, 성은 떼려야 뗄 수 없는 것임을 강조했다. 성 아우구스티누스의 말대로 "똥과 오줌 사이에서 태어난" 우리는 하느님의 '거기'를 외면할 수 없다.

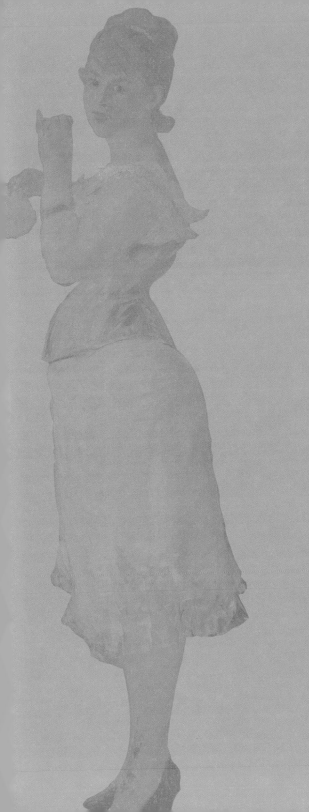

팜 파탈의 탄생

"내 힘과 내 용기, 내 군대는 어디로 갔는가?

아군은 후퇴하고 난 막을 도리가 없다.

갑옷 입은 계집 하나 때문에 쫓기다니.……

이 마녀야, 당장 네 혼백을 너의 주인 마왕에게 보내주겠다."

셰익스피어, 《헨리 6세》 1막 5장 중 잔 다르크와 맞선 잉글랜드 귀족 탈봇의 대사

젊고 아리따운 여인이 속옷 차림으로 거울 앞에 서서 단장을 하고 있다.(120쪽 그림) 이 여인의 모습을 묘사하는 데 아리땁다는 말만으로는 턱도 없다. 여인은 얄궂은 듯하면서도 선량한 느낌을 주는데, 태도에서는 냉담한 여유가 배어 나온다. 살짝 오므린 입술은 이것저것 생각할 거리가 많은 복잡한 속내를 암시한다. 엉덩이의 팅길 듯한 탄력을 묘사한 화가의 재빠른 필치는 또 어떠한가.

여인의 뒤쪽에는 정장을 차려입은 남자가 앉아 있다. 상황이 대충 짐작이 간다. 여인은 남자와 함께 외출을 하기 위해 준비하는 중이다. 아마 마차를 타고 오페라나 연극을 보러 갈 것이다. 남자는 여자를 데리러 왔다. 남자가 여자의 집에 도착했을 때 여자는 채비를 마쳤어야 했지만 보다시피 여자는 남자를 앉혀 놓고는 느긋하게 치장을 하고 있다. 남자가 노여워할지도 모른다는 염려 따위, 여자에게서는 전혀 느껴지지 않는다.

마네가 그린 이 그림의 제목은 〈나나〉이다. 에밀 졸라가 자신의 소설 《목로주점》[1877]과 《나나》[1879]에 등장시킨 고급 매춘부 '나나'를 가리킨다.

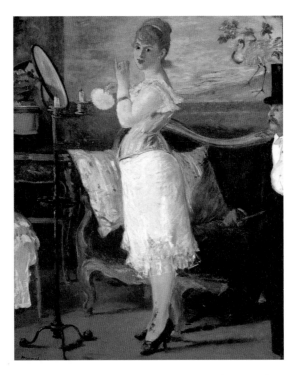

〈나나〉, 에두아르 마네, 캔버스에 유채, 154×115mm, 1877년, 함부르크 미술관

19세기 유럽의 사교계를 휘어잡았던 이들 매춘부는 남성에 대한 여성의
지배력을 더할 나위 없이 현란하게 보여주는 존재들이다. 한데 이들 여성
이 속한 문화의 우아하고 세련된 면모에만 정신이 팔리다 보면 중요한 사
실을 간과하게 된다. 여성이 종종 거칠고 폭발적인 힘으로 남성을 압도해
왔다는 사실이다.

천사의 장검과 갑옷

네덜란드 화가 브뤼헐Pieter Brueghel, ?1525~1569의 〈반역 천사의 추락〉을 보자.(122쪽 그림) 신의 뜻을 거역한 '타락천사'의 무리와 미카엘이 이끄는 천사 군단 사이에 싸움이 벌어졌다. 싸움의 양상은 일방적이다. 타락천사들은 제대로 저항도 못하고 천사들이 휘두르는 장검과 창에 베이고 찔리며 떨어진다.

천사는 이성과 분별, 절제, 금욕, 신앙을 대변하고 괴물들은 무질서와 방종, 혼돈과 타락을 의미한다. 천사가 괴물을 청소하여 세계의 평온과 질서를 회복하리라. 하지만 괴물들은 쓸려 내려가면서도 기상천외한 모양새와 움직임으로 화면을 가득 메우며 보는 이의 눈길을 사로잡는다. 마치 보는 사람의 영혼 한 구석, 은밀하고 추잡한 기류와 조응하는 것만 같다.

그림 속 괴물들처럼 배를 까뒤집은 타락한 영혼을 향해 황금 갑옷을 입은 천사 미카엘이 장검을 휘두른다. 보는 사람은 피학적인 쾌감에 사로잡혀 끔찍스러운 괴물들의 모습을 좇느라 넋을 놓게 된다.

이처럼 갑옷을 입은 전사가 광포하고 사악한 존재를 무찌르는 또 다른 그림으로는 초기 기독교의 성인聖人 게오르기우스Georgius를 그린 것이 있다. 중세의 성인전聖人傳인 《황금전설Legenda aurea》에 실려 전해진 이야기인즉, 리비아에 있던 '시레나'라는 나라에 무서운 용이 나타나 독을 내뿜어 사람들을 위협했고, 이 때문에 시레나의 왕은 공주를 공물로 바쳤다. 그런데 용이 호수에서 나와 공주를 집어삼키려는 찰나 게오르기우스가 말을 타고 득달같이 달려와 창으로 용을 찔러 죽였다. 무력한 공주가 보는 앞에서 기세 좋게 용을 찔러 죽이는 게오르기우스의 모습은 회화와 조각으로

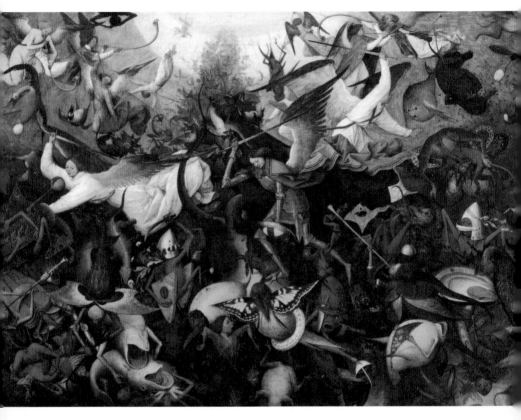

〈반역 천사의 추락〉, 피터르 브뤼헐, 목판에 유채, 117×162cm, 1562년, 벨기에 왕립미술관, 브뤼셀

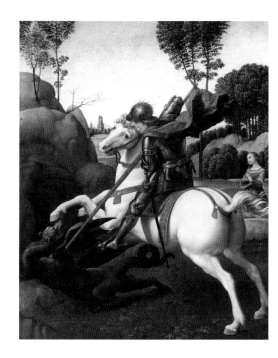

〈성 게오르기우스와 용〉
라파엘로
목판에 유채
28.5×21.5cm
1504~1505년
내셔널 갤러리, 워싱턴

수없이 묘사되었다.

게오르기우스가 걸치고 지닌 갑옷과 창은 남성적인 힘을 드러낸다. 남성은 광포하고 야만적인 존재를 이성과 질서라는 수단(하지만 창이 남성의 성기를 암시하듯 공격적인 수단)으로 무찌르고는 그 보상으로 아름답고 정결한 여인을 손에 넣는다. 귀부인에게 사랑을 맹세하고 그녀가 준 증표를 창에 달고 질풍처럼 내달리는 기사, 소위 '중세에 대한 로망'이란 것도 많은 부분 이런 요소로 채워져 있다.

그런데 르네상스의 가장 뛰어난 조각가 중 한 사람인 도나텔로^{Donatello} di Niccolo di Betto Bardi, ?1386~1466는 그런 게오르기우스의 얼굴에 전형적인 남

성상에서 비껴난 존재를 담았다. 도나텔로가 만든 〈성 게오르기우스〉는 갑옷을 완벽하게 차려입은 섬세한 전사이다. 가늘고 긴 목, 허약한 턱, 날렵한 콧대, 예민하고 신경질적인 눈초리. 어깨 아래로는 나무랄 데 없이 강건한 전사인데, 어깨 위쪽은 어둠침침한 강의실에서 깃펜을 끼적이다가 밖으로 나와 햇빛에 눈살을 찌푸리는 대학생 같은 모습이다. 도나텔로의 게오르기우스가 매혹적인 건 경계를 교란하는 존재이기 때문이다. 강건함과 섬약함, 흔히들 말하는 남성성과 여성성이 자칫 어그러지기라도 할 것처럼 섬세하게 엮여 있다.

잔 다르크는 팜 파탈인가?

도나텔로의 게오르기우스가 '갑옷을 걸친 여성적 존재'였다면 말 그대로 '갑옷을 걸친 여성'이 있었으니, 바로 잔 다르크Jeanne d'Arc이다. 브뤼헐의 그림 속에서 악마들을 무찌르던 천사 미카엘이 땅에 발을 딛는다면 바로 이런 모습이리라.

널리 알려진 대로 잔 다르크는 자신이 일찍부터 신의 계시를 받았다고 주장했다. 계시의 내용인즉, 당시 잉글랜드와의 백년전쟁(1337~1453)으로 위기에

〈성 게오르기우스〉, 도나텔로, 대리석, 높이 209cm, 1415~1417년, 바르젤로 국립미술관, 피렌체

놓여 있던 프랑스를 구하고, 정치적으로 소외되었던 샤를 왕태자를 프랑스의 왕으로 즉위시키라는 것이었다. 1429년 초, 샤를 왕태자를 설득하여 프랑스군의 지휘관이 된 잔 다르크는 오를레앙 일대에서 잉글랜드군을 무찔렀고, 이로써 샤를 왕태자가 프랑스의 왕위에 오를 수 있게 되었다. 앵그르의 그림은 그 해 7월 랭스Reims의 대성당에서 열린 샤를의 대관식에 참석한 잔 다르크를 그린 것이다.(126쪽 그림)

도나텔로의 게오르기우스가 강고하고 정연한 힘에 둘러싸인 섬세함을 대변한다면 잔 다르크의 갑옷은 여성의 손에 주어진 위력이 불러일으키는 경이와 공포이다.

페미니즘 미술가 주디 시카고는 자신의 저서《여성과 미술Women and Art》에서 잔 다르크를 묘사한 그림, 그녀를 묘사해 온 서구 미술의 태도에 대해 불만을 표시했다. 말인즉, 잔 다르크가 싸움터에서 병사들을 지휘하는 모습을 담은 그림은 거의 없고, 앵그르의 그림처럼 얌전한 모습을 그린 것뿐이라는 것이다. 주디 시카고는 미술에서 '여성 영웅'을 묘사한 방식에 대해 문제를 제기한 것이다. 그런데 이런 문제 제기를 '팜 파탈'과 연결시켜 보면 흥미로운 물음에 이르게 된다.

잔 다르크는 '팜 파탈'인가? 만약 그렇다면 독자들은 생경한 느낌을 받을 것이다. '팜 파탈'은 흔히 성적 매력을 이용하여 남자를 조종하고 파멸에 이르게 하는 여성을 가리킨다. 따라서 잔 다르크는 '팜 파탈'이 아니다. 하지만 잔 다르크는 '위험한 여성'이다. 그렇다면 '팜 파탈'과 '위험한 여성'은 일치하지 않는다.

실제로 잔 다르크는 미술에 등장한 여러 '팜 파탈'과는 비교도 할 수 없을 만큼 강력한 여성이었다. 시골 소녀였던 잔 다르크가 왕태자를 설득하

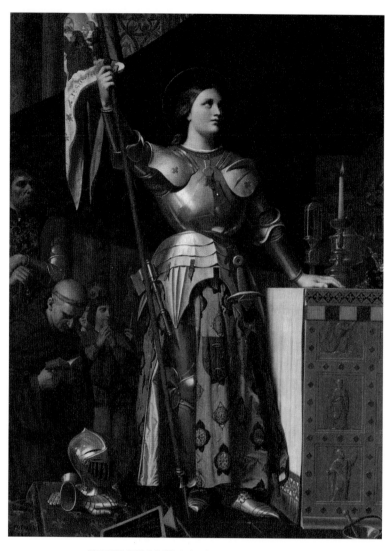

〈샤를 7세의 대관식에 참석한 잔 다르크〉, 장 오귀스트 도미니크 앵그르,
캔버스에 유채, 240×178cm, 1854년, 루브르 박물관, 파리

여 군대의 지휘권을 얻고 그 군대를 이끌고 일련의 전투를 치르는 과정은 경이적이다. 이는 설화나 소문이 아니라 실제로 벌어진 사건이다. 잔은 강력한 의지를 갖췄을 뿐 아니라 복잡한 정치적 상황을 파악하고 적절한 수단을 구사할 줄도 알았다. 신의 부름을 받았다는 잔의 말을 심사하던 성직자가 이렇게 물었다. "네 말대로 하느님이 프랑스를 구하실 거라면 굳이 네가 병사들을 이끌고 나아가 싸울 필요 없이 하느님의 권능으로 적을 몰아내실 일이 아니더냐?" 잔이 대답했다. "병사들은 싸우고, 하느님은 승리를 주십니다." 오를레앙 근처에서 일련의 전투를 치르던 중에 잔은 앞장서서 성벽을 오르다 화살을 맞고 떨어지지만 부상에 굴하지 않고 전투를 재개하여 끝내 적의 성채를 함락시켰다. 오를레앙 일대의 잉글랜드군은 엄청난 피해를 입고 물러났다. 잔은 싸움터에 너부러진 잉글랜드 병사들의 시체를 보며 눈물을 흘렸다.

잔은 뒤에 잉글랜드 측의 포로가 되어 종교재판을 받고 마녀로 몰려 화형되었다. 그런데 중세 유럽의 왕과 기사 중에는 적의 포로가 되어 오랫동안 감금 생활을 하거나 몸값을 지불하고 풀려난 이들이 적지 않다. 잔의 경우처럼 포로가 된 적장을 마녀로 몰아 화형에 처한 예는 달리 찾기 어렵다. 잔이 신의 의지를 수행했다고 주장했기에 종교적인 이유로 처단한 것이겠지만, 만약 잔이 신의 의지를 참칭한 '남성'이었다면 어땠을까? 아마 잉글랜드 측은 그를 정신 나간 자로 취급하며 몇 년이고 탑에 가둬 썩혔을 것이고, 그는 병들어 죽지만 않는다면 언젠가는 풀려났을 것이다.

잔 다르크는 여성이라는 이유만으로 박해받은 것인데, 이는 여성을 근본적으로 성적인 존재로 취급했음을 보여주는 생생한 예이다. 잔을 재판했던 이들은 잔이 전투를 위해, 또 감옥에서 남성 간수들의 손길을 피하기

위해 남장을 했던 것도 문제 삼았다. 여성이 남장을 한 것은 신성한 질서를 교란하는 짓이며 스스로가 사악하고 불길한 존재임을 증명한다는 것이었다. 이런 과정을 보자면 잉글랜드 측과 파리의 성직자들은 이상할 정도로 잔을 제거하는 데 서둘렀다. 그만큼이나 잔은 '위험한 여성'이었던 것이다. 잔 다르크가 활동하던 시대를 다룬 셰익스피어의 희곡《헨리 6세》는 잔을 구제할 길 없는 사악한 마녀로 묘사했다. 잔은 종교재판관들의 집요한 공격을 소박하고 담대한 태도로 막아 냈지만 재판은 미리 정해진 결과대로 끝났고, 잔은 1431년 5월에 화형되었다. 잔이 여성이라는 사실을 납득할 수 없었던 군중을 위해, 처형이 끝난 뒤 불에 탄 시체의 성별이 공개되었다.

이처럼 위험하고 강력한 여성이었음에도 잔은 다른 '팜 파탈'처럼 자주 묘사되지 않았고, 어디까지나 프랑스 애국주의의 맥락에서 조금씩 묘사되었다. 잔이 통념적인 '팜 파탈'과 달리 취급되었던 이유는 사실 간단하다. '섹시'하지 않기 때문이다.

'팜 파탈'의 자리에 오르려면 무엇보다 '섹시'해야 한다. 섹시함과 위력을 겸비해야 하지만, 그중에서도 저울추는 섹시함 쪽으로 기운다. 그리고 그 '섹시함'의 여부를 누가 판단하느냐 하면, 남성이다. '팜 파탈'의 이미지는 남성이 '승인한', 남성이 환영하는 이미지이다. 잔 다르크는 여성이라는 이유로, 여성과 남성의 역할이라는 경계를 어지럽혔다는 이유로 핍박받았지만, 섹시하지 않다는 이유로 미술에서도 소외되었다.

전투하는 여신

빛살이 뻗어 나가는 태양의 관을 쓰고 횃불을 높이 치켜든 '자유의 여신상'은 오늘날 미국의 국가 상징물이 되었고, 수많은 영화에 미국으로 대표되는 문명 세계의 상징으로 등장했다. 19세기 말부터 20세기 초에 걸쳐 배를 타고 미국으로 들어오는 유럽의 이민자들을 맨 먼저 맞이한 것도 자유의 여신상이었다. 영화 〈대부2〉[1974]에서 이민선의 창밖을 내다보는 소년 비토리오 콜레오네의 모습 위로 자유의 여신상이 겹쳐 떠오르는 장면은 유명하다. 그런데 이 여신상이 실은 프랑스인들의 작품이라는 사실은 그리 알려지지 않은 편이다.

자유의 여신상은 미국 독립 100주년을 기념하고 프랑스와 미국의 친선을 다지기 위해 제작되었다. 프랑스의 법률가이자 역사가였던 에두아르 르네 드 라불레[Edouard Rene de Laboulaye]가 이 계획을 처음 제안했고, 1875년에 조직된 프랑스-미국 연맹이 기금을 모았다. 자유의 여신상은 조각가 바르톨디[Frederic Auguste Bartholdi, 1834~1904]의 지휘 아래 거대한 철제 구조 위에 동판을 이어 붙인 형태로 제작되었다. 1875년부터 제작된 이 조상彫像은 1884년에 완성되었고, 분해되어 배에 실려 미국으로 건너간 다음 1886년 10월에 제막되었다.

2003년 초 이라크 침공 때, 미국인들은 이 전쟁에 비협조적이었던 프랑스에 대해 '프렌치 프라이'를 '프리덤 프라이'로 바꿔 부르겠다면서 으르렁거렸다. 하지만 정작 자유의 여신상을 떠올리면 으르렁거림이 잦아들지 않았을까 싶다. 프랑스 놈들이 만들었다고 자유의 상징, 미국의 면상을 벗겨 내버릴 수는 없을 테니까. 그렇게 보면 애초에 자유의 여신상을 만들어

미국에 바친 프랑스인들의 혜안은 놀랍다. 자유의 여신상이 프랑스인들의 작품이라는 사실과 마찬가지로 왜 하필 자유를 인물로 형상화했는지, 또 왜 '여신'인지에 대해서도 별로 알려져 있지 않다.

이 여신은 프랑스의 국가 상징인 '마리안Marianne'에서 유래했다. 프랑스는 유럽 국가들 중에서 여성의 사회적·정치적 영향력이 확대되는 걸 제도적으로 끈질기게 저지해 왔다. 그러면서도 여성을 애국주의적 이미지로 가장 적극적으로 활용해 온 나라가 프랑스이다. 낭만주의 화가 들라크루아가 1830년 7월 혁명을 그린 〈민중을 이끄는 자유의 여신〉은 프랑스 애국주의, 혁명에 대한 환상, 낭만주의적 열광 따위의 여러 기제들이 미학적 균형을 이룬 드문 작품이다. 붉은 모자를 쓰고 가슴을 풀어헤친 여성이 바리케이드 위에서 시민군을 이끌고 있다.

이 여성은 1789년 프랑스 대혁명 때부터(정확히는 혁명 세력이 국왕을 처형하고 공화정을 수립한 1792년부터) 등장한 프랑스의 국가 상징으로, 반동과 압제에 대한 민중의 저항, 공화국으로서의 프랑스가 지닌 이상과 전망의 집약체이다. 이 여성에게는 '마리안'이라는 이름이 붙었는데, 이는 프랑스에서 가장 흔하고 소박한 이름인 '마리Marie'와 '안Anne'을 결합한 것이다. '마리'는 성모 마리아, '안'은 마리아의 어머니인 성 안나에서 각각 유래한다. 가톨릭 전통과 모성 숭배가 바탕에 깔려 있음을 알 수 있다.

왜 여성을 혁명과 공화국의 이미지로 삼았던 것일까? 여성 전사의 이미지가 불러일으키는 낭만적이고 처연한 감정 때문일까? 답은 무척이나 간단하다. 혁명과 소요를 여성이 주도했기 때문이다. 1789년 10월의 이른바 '베르사유 행진'을 주도한 이는 파리의 여성들이었다. 여성들이 아침부터 창칼로 무장하고 대포를 끌고 베르사유 궁전으로 진군하자 오후에야 시민

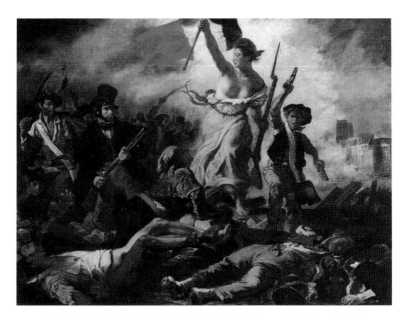

〈민중을 이끄는 자유의 여신〉, 외젠 들라크루아, 캔버스에 유채, 260×325cm, 1830년, 루브르 박물관, 파리

군이 이들을 통제하려고 따라붙었다. 그밖에도 여성들은 식료품과 관련된 소요를 주도했고, 1795년 봄의 봉기 때도 여성들은 길에서 구경하는 남성들, 상점이나 작업장에 있던 남성들의 옷소매를 잡아끌며 진군했다. '아마존'이라고 불렸던 여성 전사 테루아뉴 드 메리쿠르Anne-Josephe Theroigne de Mericourt는 대혁명의 도화선이 된 1789년 7월 바스티유 습격 때부터 무장 소요가 있을 때마다 활약하며 군중을 독려했다. 이밖에도 여러 여성이 남장을 하고 혁명 전투에 참여하여 대포를 쏘고 적진으로 돌격했다.

마리안은 프랑스 대혁명 때 공화주의의 조류 속에서 탄생하고 프랑스의 국가 상징이 되었지만, 그 후로 어떤 정파가 정권을 잡느냐에 따라 그 모

습이 달라졌다. 진보적이고 민중적인 정권에서 마리안은 고대 로마에서 해방된 노예들이 썼다는 붉은 모자(프리지아 모자)를 쓰고 가슴을 풀어헤치고 허벅지를 드러낸 모습이었다. 들라크루아가 그린 모습이다. 반면 부르주아지가 장악한 보수적인 정부에서 마리안은 옷으로 몸을 꽁꽁 싸맸다. 프리지아 모자를 쓴 마리안이 종종 이리저리 뛰어다니는 모습인 데 반해, 정숙한 마리안은 의자에 앉거나 두 발을 나란히 모으고 서 있다. 또 정숙한 마리안은 프리지아 모자 대신에 곡물의 이삭이나 월계수로 된 관을 쓰거나 빛살이 사방으로 뻗어 나가는 태양의 관을 쓴다. 바로 오늘날 뉴욕 항 리버티 섬에 서 있는 자유의 여신상 모습이다. 이처럼 여성의 이미지는 정치적 입장이 격렬하게 충돌하는 싸움터였다.

1848년 2월 혁명으로 수립된 프랑스 제2공화국 정부는 공화국의 상징이 될 여성상을 공모했다. 이 여성상은 앞서 왕정 때 국왕의 초상화가 차지했던 자리를 대신할 터였다. 즉 국회의사당과 자치체 건물 벽에 초상화처럼 걸리고, 기념 메달과 동전 속에도 들어갈 예정이었다. 이 계획은 정치 상황이 급변하면서 흐지부지되었지만, 이때 풍자화가 오노레 도미에 Honore Victorin Daumier, 1808~1879가 제출한 여성상은 모성숭배와 공화국의 이상을 결합한 예로 남아 있다. '공화국'은 비록 앉아 있지만 활력이 넘치고, 거침없이 드러낸 풍만한 가슴에 공화국의 아이들이 달라붙어 젖을 먹는다. 아이들의 등을 감싸는 공화국은 든든하고 강인한 어머니이고, 그런 어머니의 발치에서 또 한 아이는 걱정 없이 학문을 탐구한다.

하지만 공화국의 '아들들'은 어머니를 배신했다. 1789년 인권선언을 통해 여성의 기본적인 인권은 명문화되었지만, 혁명 세력은 여성의 정치적 참여를 집요하게 저지했고 갖가지 수단으로 여성의 재산권을 축소했

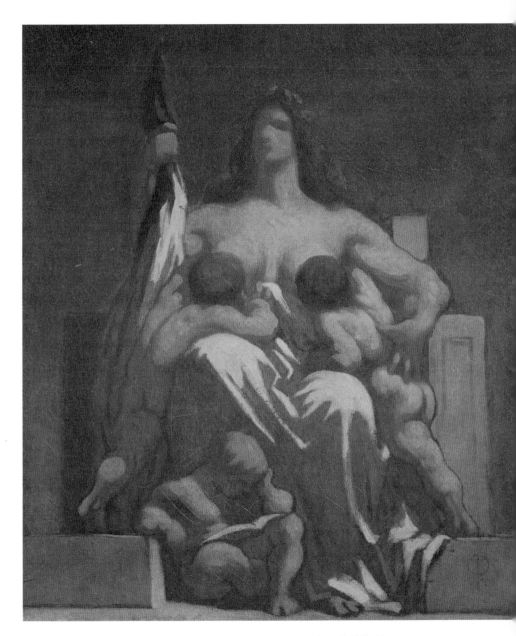

〈공화국〉, 오노레 도미에, 캔버스에 유채, 73×60cm, 1848년, 오르세 미술관, 파리

다. 혁명이 봉기라는 형식을 통해 진전되는 국면에서 여성들의 열정과 정력은 혁명이라는 불길에 기름 역할을 했지만 새로이 수립된 권력 체계 속에서 남성들은 여성들과 권력을 공유하길 거부하고, 제도와 형식이라는 수단으로 여성들을 밀어냈던 것이다. 프랑스에서 여성이 남성과 동등한 자격으로 참정권을 행사하게 된 것은 제2차 세계대전이 끝난 뒤의 일이다.

홀로페르네스의 목을 베는 유딧

'잔 다르크'와 '마리안'은 엄청난 위력과 영향력을 보여주었지만 '팜 파탈'로 분류되지는 않는다. 앞서 본 대로 잔 다르크는 여성이라는 이유로 핍박받고 처형당했으며, 마리안은 성적인 코드를 뚜렷이 드러냈음에도 마찬가지였다. 이는 잔 다르크와 마리안이 '구국의 여성'이기 때문에, '구국'이라는 긍정적 가치를 대변하기 때문이라고 볼 수도 있다.

한데 그렇게 보자면 '팜 파탈'을 이야기할 때 가장 자주 등장하는 '유딧'도 '구국의 여성'이 아니던가? 유딧은 《구약 성경》에 등장하는 과부이다. 아시리아군이 침공하여 이스라엘이 위기에 놓이자 유딧은 몸종을 데리고 아시리아군 진영으로 가서 적장 홀로페르네스를 유혹해 잠들게 한 뒤 그의 목을 베어 적진을 빠져나온다. 이튿날 대장이 죽은 걸 발견한 아시리아군은 혼란에 빠져 퇴각하고 이로써 이스라엘은 위기를 벗어난다.

유딧이 홀로페르네스의 목을 벤 건 '구국'의 행위이다. 하지만 유딧은 '팜 파탈'이다. 왜냐하면 유딧은 홀로페르네스를 성적으로 유혹했기 때문이다. 유딧을 묘사한 작품 중 오늘날 알려진 것은 대부분 17세기 바로크

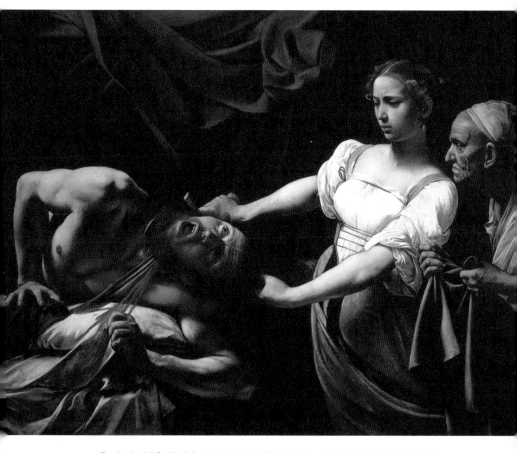

〈홀로페르네스의 목을 베는 유딧〉, 카라바조, 캔버스에 유채, 145×195cm, 1598~1599년, 바르베리니 궁, 로마

시대에 제작되었다. 그중 가장 유명한 것은 카라바조^{Caravaggio, ?1571~1610}와 아르테미시아 젠틸레스키의 작품이다.

카라바조의 작품에서는 여리고 예민한 유딧이 다소 어색한 동작으로 홀로페르네스의 목을 썰고 있다. 마치 연습을 충분히 하지 못한 채 공연하는 배우처럼 어설프지만, 그럼에도 이 그림은 명암의 강렬한 대비와 눈을 까뒤집은 홀로페르네스의 표정에 힘입어 기이한 매력을 뿜어낸다.

반면 아르테미시아 젠틸레스키는 카라바조의 기법을 흡수해서는 더욱 강렬한 화면을 만들어 냈다. 앞서 4장 '짤스러운 性'에서 〈수산나와 장로들〉을 다루면서 언급했던 대로 아르테미시아는 아고스티노 타시 때문에 고초를 겪었는데, 유딧과 홀로페르네스를 그린 이 그림에서 아르테미시아는 아고스티노의 얼굴을 모델로 삼아 홀로페르네스의 얼굴을 그렸다. 다부지고 강건한 유딧의 모습은 아르테미시아 자신의 모습일 것으로 짐작된다.

아고스티노와 엮였던 재판이 끝나자 아르테미시아는 로마를 떠나 피렌체로 갔고, 추문에도 불구하고 예술가로서의 입지를 확보했다. 오히려 아르테미시아를 둘러싼 소문이 그녀에 대한 흥미를 유발했고, 그녀 또한 이를 적절히 활용했다. 아르테미시아는 토스카나 대공大公의 주문을 받아 〈홀로페르네스의 목을 베는 유딧〉을 한 점 더 그렸다. 등장인물들의 자세는 같지만 화면이 더 크고, 그림 속 유딧은 앞선 그림에서 푸른 옷을 입고 있는 것과 달리 화려한 금빛 옷을 입고 있다.

유딧과 홀로페르네스 둘 다 역사적으로 실존했는지 확인되지 않았고, 그 무렵 아시리아가 이스라엘을 침공했을 가능성도 희박하다. 하지만 실제로 어떤 여성이 자기 나라를 지키기 위해 이야기 속 유딧처럼 적장을 유혹하고 목을 베었다면, 그녀는 먼저 적장의 심장을 찔러 한칼에 숨통을 끊

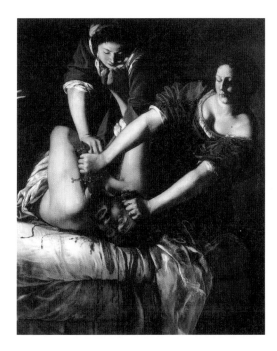

〈홀로페르네스의 목을 베는 유딧〉
아르테미시아 젠틸레스키
캔버스에 유채
158.8×125.5cm
카포디몬테 국립미술관, 나폴리

〈홀로페르네스의 목을 베는 유딧〉
아르테미시아 젠틸레스키
캔버스에 유채
199×162cm
1614~1620년
우피치 미술관, 피렌체

은 다음 목을 베었을 것이다. 마치 다윗이 골리앗과 맞섰을 때 돌을 날려 골리앗을 쓰러뜨린 뒤에 달려가 목을 베었던 것처럼. 아무리 홀로페르네스가 술에 취해 잠들었대도 목에 칼을 대고 자르기 시작하면 버둥댈 테고, 군진軍陣 한복판 장수의 숙소에서 소란이 일면 병사들이 금방 달려올 것이기 때문이다. 하지만 대부분의 그림에서 유딧은 홀로페르네스의 목을 산 채로 베고 있고, 《성경》에도 유딧이 홀로페르네스의 머리털을 붙잡고 목을 쳤다고 나와 있다. 《성경》에 묘사된 유딧은 아르테미시아의 그림에서처럼 완력이 강한 타입이 아니었다. 그저 하느님의 힘을 빌렸을 뿐이라고 한다.

살로메와 일곱 베일의 춤

유딧이 직접 사내의 목을 자른 것과 달리 살로메는 제 손에는 피 한 방울 안 묻히고 사내의 목을 벤 것으로 유명하다. 예수가 태어나 자랄 무렵 이스라엘의 왕이었던 헤로데는 앞서 죽은 이복동생의 부인이자 또 다른 이복동생의 딸이었던 헤로디아를 아내로 맞았다. 그런데 이 무렵 구세주의 출현을 예고하며 설교하던 '세례 요한'이 헤로데와 헤로디아의 불륜을 비난했다.

헤로데는 세례 요한을 잡아 가두긴 했지만 민중의 신망이 두터웠던 이 설교자를 함부로 다룰 수 없었다. 하지만 헤로디아는 자신을 비난했던 세례 요한의 숨통을 이참에 끊고 싶었다. 헤로디아에게는 헤로데와 결혼하기 전에 낳은 살로메라는 딸이 있었는데, 헤로디아는 이 살로메를 이용해

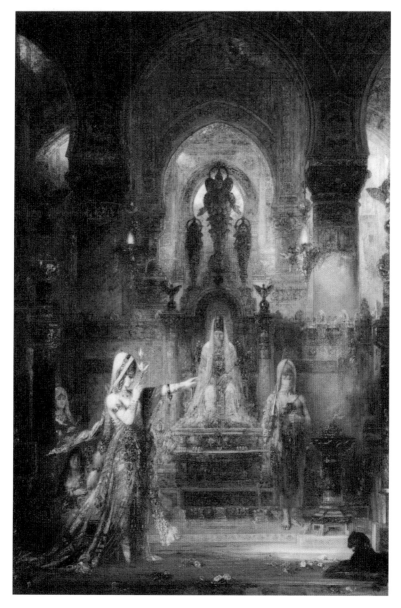

〈헤로데 앞에서 춤추는 살로메〉, 귀스타브 모로,
캔버스에 유채, 1874~1876년, 아매드 헤머 컬렉션, 로스앤젤레스

세례 요한을 죽일 궁리를 했다.

살로메가 어머니의 지시에 따라 한 일은 헤로데의 생일을 맞아 열린 잔치에서 춤을 추는 것이었다. 오스카 와일드Oscar wilde는 자신의 희곡《살로메》에서 살로메의 춤을 '일곱 베일의 춤'이라고 했다. 여러 겹의 베일을 하나씩 벗어 가며 추는, 오늘날의 스트립 댄스와 비슷한 춤일 거라고 짐작된다. 살로메는 이 춤을 추기 전에 먼저 헤로데에게 새끼손가락을 내밀었다. 춤을 보여주는 대신 소원을 하나 들어주라는 것이다. 헤로데는 흔쾌히 살로메와 새끼손가락을 걸었고, 이윽고 숨 막히는 춤이 시작되었다.

춤을 추고 난 살로메에게 헤로데가 소원을 묻자 살로메는 어머니에게 들은 대로, 세례 요한의 목을 달라고 했다. 살로메가 흔들던 베일을 좇느라 핏발이 섰던 헤로데의 눈이 이번에는 튀어나올 것처럼 희번덕였다. 세례 요한을 죽이다니, 이는 왕국을 위태롭게 할지도 모를 일이었다. 하지만 약속을 지켜야 한다는 명분과 베일의 잔상에 휘감긴 헤로데는 세례 요한의 목을 가져오라고 명했고, 마침내 사형집행인이 쟁반에 세례 요한의 목을 담아 대령했다. 헤로데는 그 쟁반에 찰랑거리는 뜨끈한 피가 자신의 목덜미를 적시는 착각에 사로잡혔다.

유딧은 직접 몸으로 부딪혀 적장의 목을 잘랐고, 살로메는 국왕의 권세를 업고 사형집행인의 손을 빌려 예언자의 목을 잘랐다. 그렇다면 유딧이 살로메보다 더 강하고 무서운 여자인가? 오히려 그 반대이다. 살로메에게는 칼도 근력도 필요 없다. 그딴 건 얼마든지 빌려 쓸 수 있다.

로비스 코린트Lovis Corinth, 1858~1925의 그림은 살로메의 위력을 잘 보여준다. 여기서 살로메는 마치 자기 가슴을 빨아 보라며 세례 요한을 조롱하는 것 같다. 그 곁에 사형집행인이 칼을 든 채 뻣뻣하게 서 있다. 살로메 같은

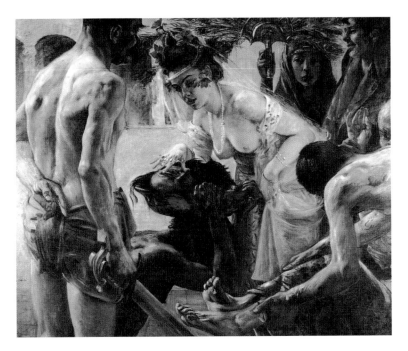

<악로메>, 로비스 코린트, 캔버스에 유채, 127×147cm, 1900년, 라이프치히 조형예술 박물관

가슴만 있으면 사형집행인의 칼도 내키는 대로 부릴 수 있다는 의미일까? 아니면, 비록 지금은 희희낙락하지만 살로메 역시 피의 맛을 본 칼날을 피할 수 없으리라는 의미일까?

구원은 없다

이런 농담이 돌아다닌다. "영화 속에서 여성이 남성을 때리면 그 영화는

로맨틱 코미디, 남성이 여성을 때리면 공포물이나 스릴러." 곽재용 감독의 영화 〈엽기적인 그녀〉²⁰⁰¹에서 '그녀' (전지현)는 견우(차태현)의 싸대기를 거침없이 후려치곤 했다. 견우가 괴로워하는 모습을 보고 관객들은 웃었다. 이 영화를 보던 젊은 남성들은 '전지현 같은 미녀한테라면 맞아도 좋다', '나도 차태현처럼 전지현에게 맞고 싶다'라고 생각했다.

남성의 피학증을 만족시키는, 소위 '페티시 클럽'에서는 남성 고객을 여성 점원이 묶고 뺨을 때리고 침을 뱉고 발로 밟는 서비스를 제공한다고 한다. 이들 클럽의 점원은 젊은 미녀일 것이다. 그런데 기대감에 부풀어 있는 남성 고객 앞에 만약 미녀 점원 대신 우악스럽게 생긴 중년 여성이 나타난다면 어떨까? 그녀가 솥뚜껑 같은 손으로 뺨을 갈기기 시작하면 나락으로 떨어지는 기분을 느끼면서, 어쩌면 쾌락의 새로운 경지에 이를지도 모를 일이다.

신비주의적이고 퇴폐적인 분위기가 문화를 내리누르던 소위 '세기말ᶠⁱⁿ ᵈᵉ ˢⁱᵉᶜˡᵉ'에 접어들면서 미술에서는 환상적인 모습의 팜 파탈이 잇달아 등장했다. 팜 파탈에 대한 오늘날의 통념은 이 시기 미술품에 묘사된 신비로운 여인들의 모습을 자양분으로 삼고 있다. 이들 여성의 모습은 기이하고 매혹적이지만, 팜 파탈이 여성에 대한 남성의 공포와 강박에서 비롯되었다는 흔한 언급에 비춰 보자면 위화감이 든다. 세기말 예술 속 여성들은 매혹적이지만 두려움을 불러일으키지는 않는다. 비현실적이기 때문이다.

남성 예술가들은 비현실적인 우상을 만듦으로써 여성에 대한 공포와 강박을 다스렸다. 이 우상들은 남성의 공포와 강박을 드러내는 한편, 파멸, 나락, 거세와 같이 더욱 무섭고 치명적인 것들을 은폐한다.

거세 공포는 유딧과 살로메를 등장시킨 그림에서처럼 참수로 '전이轉

移'되었다고들 한다. 남성은 이러한 전이를 통해서만 그 공포를 마주할 수 있기 때문이다. 하지만 유딧이나 살로메 같은 전설 속의 여인과 달리 현실 속의 여성은 인정사정없다.

1936년 5월, 도쿄에서는 호외가 발행되었다. 자기 애인을 죽이고 달아난 아베 사다阿倍定라는 여성이 체포되었다는 내용이었다. 호외까지 나올 만큼 떠들썩했던 사건의 전말은 이렇다. 도쿄의 요정料亭 '요시다야吉田屋'의 주인이었던 이시다 기치조石田吉蔵는 나고야에서 온 게이샤 아베 사다를 요정의 지배인으로 들였다. 기치조에게는 부인이 있었고 아베 사다에게는 애인이 있었지만 둘은 눈이 맞아 은밀히 정사를 나누다가 마침내 도피 여행을 떠난다. 여행지의 여관에서 사다는 끈으로 기치조의 목을 졸랐고, 기치조는 아찔한 쾌감을 느꼈다. 사다는 기치조가 잠든 뒤 다시 그의 목을 졸랐다. 기치조의 숨이 끊어지자 사다는 그동안 자신에게 크나큰 기쁨을 주었던 기치조의 성기를 잘라서 여관을 떠났다. 도쿄의 다른 여관을 전전하다 체포된 아베 사다는 기치조를 완전히 자신의 것으로 만들기 위해 죽였다고 진술했다. 그녀는 6년형을 선고받았다가 뒤에 은사恩救를 받아 1941년에 석방되었는데, 1970년대 초에 행방불명되었다. 일본의 좌파 영화감독 오시마 나기사大島渚가 이 이야기를 바탕으로 만든 영화가 그 유명한 〈감각의 제국〉1976이다.

아베 사다에 비하면 유딧이나 살로메는 얼마나 온당하고 점잖은가!

팜 파탈은 흔히 '자신의 성적 매력을 이용하여 남성을 파멸에 이르게 하는 여성'이라고들 한다. 그런데 이런 식의 정의는 여성의 성적 매력을 둘러싸고 벌어지는 일들, 여성과 남성이 사회질서 속에서 성을 매개로 맺는 관계를 설명하기에는 쓸모가 적다. 팜 파탈은 좀 더 포괄적으로 정의되어

야 한다. 이를테면, 팜 파탈은 '왜인지 그 이유를 알 수 없지만 남자를 끌어당기는 여성'이다. 그리고 그 '알 수 없는 이유'는 '가치의 전복과 교란'이다. 기성 질서의 전복, 남녀의 경계와 역할의 전복, 성적 질서의 전복. 팜 파탈은 무엇보다 가치의 전복을 유도하고 예고하기 때문에 위험하다.

그런데 미술 속의 팜 파탈은 이처럼 위험한 힘을 기성 질서 속으로 받아들이는 장치이다. 그 불온하고 전복적인 에너지를 순치시키는 안전하고 상투적인 수법이다. 여성이 지닌 힘, 능란한 술수, 탁월한 역량을 남성의 가학-피학증으로 버무린 이미지이다.

프란츠 폰 슈투크Franz von Stuck, 1863~1928는 팜 파탈을 여러 차례 그렸는데, 그중에서도 〈죄〉는 간결하고 명료한 짜임새, 그리고 강렬한 회화적 장치 때문에 곧잘 인용된다. 관객은 여성의 몸을 감싼 것이 뱀이라는 사실을 뒤늦게 알아차리고는, 이쪽을 나란히 응시하는 여성과 뱀에게 속내를 들킨 것 같은 느낌에 사로잡힌다. 그늘에 잠긴 이들의 눈길을 좀 더 빨리 알아차릴 수 있었음에도 여성의 새하얀 가슴과 배를 바라보느라 넋을 놓았던 것이다.

'죄'라는 제목은 기독교에서 말하는 '원죄', 하와가 뱀의 꾐에 넘어가 선악과를 먹음으로써 인간에게 부여된 죄를 의미한다. 그림 속 여인이 하와임을 금방 알 수 있다. 이 그림은 여성을 죄의 근원으로 규정한 것이라고 해석할 수도 있겠지만, 오히려 이렇게 볼 수도 있다. 여성과 함께하면 죄를 피할 수 없겠지만 그럼에도 여성은 남성의 존재 근거이고, 죄를 피할 수 없는 건 여성을 피할 수 없기 때문이라고.

슈투크가 스핑크스를 그린 그림을 보면, 팜 파탈이 공포와 강박의 산물이라기보다는 팜 파탈이 선사하는 황홀감이 공포와 강박을 불러일으킨다

〈죄〉, 프란츠 폰 슈투크, 캔버스에 유채, 94.5×59.5cm, 1893년, 노이에 피나코테크, 뮌헨

〈스핑크스의 키스〉, 프란츠 폰 슈투크, 캔버스에 유채, 160×144cm, 1895년, 부다페스트 국립미술관

는 느낌이 든다. 전설 속에서 스핑크스는 지나가는 사람에게 수수께끼를 내고 이를 맞히지 못한 사람을 잡아먹었다. 그런 스핑크스가 남자를 덮치는 걸 보니 남자가 답을 대지 못한 듯하다. 그런데 남자의 얼굴에 떠오르는 열락의 표정을 보자면, 스핑크스는 목숨을 공짜로 거두지는 않는 것 같다.

성 안토니우스St. Antonius는 사막에서 오랫동안 수도 생활을 했는데 그런 중에 악마로부터 갖가지 시련과 유혹을 받았다고 한다. 화가들은 이를 모티프로 삼아 기기묘묘한 생물이 늙은 수도자를 괴롭히는 장면을 그렸다. 서양미술사를 다룬 책에서 애꿎은 노인을 괴물들이 둘러싸고 잡아당기며 괴롭히는 그림은 죄다 성 안토니우스를 그린 것이다. 그런데 그중에서도

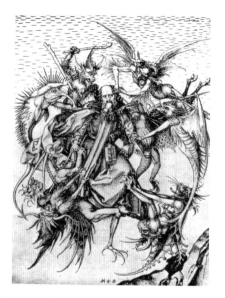

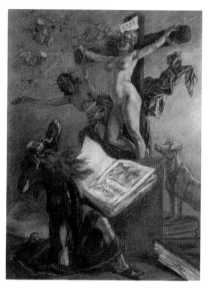

〈성 안토니우스의 유혹〉, 마르틴 숀가우어,
인그레이빙, 31.4×23.1cm, 1480~1490년,
메트로폴리탄 미술관, 뉴욕

〈성 안토니우스의 유혹〉, 펠리시앙 롭스,
종이에 색연필과 과슈, 73.8×54.3cm, 1878년,
알베르 1세 왕립도서관, 브뤼셀

펠리시앙 롭스Felicien Rops, 1833~1898의 그림은 매우 '치명적'이다. 풍만한 여
인이 십자가에 매달려 있다. 가시관을 쓴 예수를 밀어내고 뻔뻔스럽게 그
자리를 차지한 이 여인은 음탕한 웃음을 개어 바르고 있다. 온갖 유혹을
떨쳐 냈던 성 안토니우스라도 여기서는 어찌할 길이 없다. 끔찍스럽고 천
박하고 탐욕스럽고 간교한 여성이지만, 일평생 그런 여성의 사슬에 매여
살 것이고, 여성 앞에선 이념도 종교도 허울뿐이라는 것이다. 남성이라는
존재에 대한 가장 무서운 진단이다. 그림을 보고 있자니 가련한 수도자의
절망적인 외침이 들리는 것만 같다.

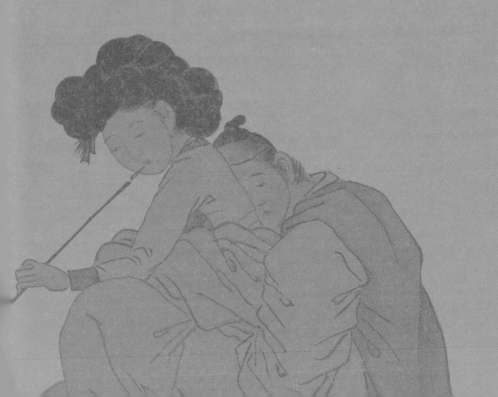

—

상상 그 이상의 춘화

벗긴 옷 둘둘 말아 한편 구석에 던져두고 골즙汨汁을 내기 시작하는데,
삼승三升 이불은 방 네 귀퉁이의 먼지를 쓸어 가며 춤을 추고,
윗목에 놓여 있던 자리끼 사발과 발치에 놓여 있던 자기 요강은
이불 속의 장단과 높낮이에 맞추어 정그렁 쟁쟁 숭어뜀을 하더라.
문고리도 질세라 달랑달랑 섣달 추위에 사시나무 떨 듯 몸부림을 쳤고,
등잔불도 이불 귀퉁이가 들썩거릴 적마다 까물까물 까무러쳤다간
다시 일어나더라. 날이 새는 것도 아랑곳 않고 이합二合 삼합三合으로 이어지는데,
이불 속에서 입맞추는 소리가 밖에 지키고 서 있는 방자의 귀에는
기름병 마개를 따는 소리와 방불하여 자주 귀를 의심하게 하더라.

김주영, 《외설 춘향전》에서

19세기 내내 유럽의 화가들은 '동방'의 여성들을 즐겨 그렸다. 근동近東의 노예시장은 이런 모습이라며 벌거벗은 여성들을 무람하게 묘사하는가 하면, 투르크의 전제군주인 술탄이 여인들을 모아 두었다는 '하렘'이나 투르크의 궁녀인 '오달리스크' 같은 고혹적인 장면을 그렸다. 오달리스크라면서 유럽의 백인들을 그렸는데, 정작 그 여성을 시중드는 여성은 실제 현지 여성처럼 피부색을 짙게 그리곤 했다. 동방에 대한 환상을 매개로 삼아 야릇한 그림을 그리는 게 목적이었으니 실제로 동방의 여성들이 어땠는지는 상관할 바가 아니었다. 그런데 유럽 문화가 유럽 바깥 지역에 대해 지배적인 영향력을 행사하면서 문제가 미묘해졌다. 유럽 바깥 지역 사람들이 유럽 바깥의 다른 지역을 바라볼 때 유럽인들의 시각으로 보게 된 것이다.

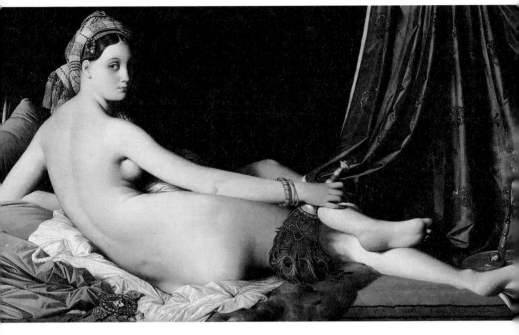

〈그랑드 오달리스크〉, 장 오귀스트 도미니크 앵그르, 캔버스에 유채, 162×91cm, 1819년, 루브르 박물관, 파리

조선의 오달리스크

앵그르의 〈그랑드 오달리스크〉는 서구 미술 입문서에 단골로 등장하는, 서구 나체화의 대표선수 중 하나이다. 자주 접하다 보니 우리는 이 그림 속 여성이 터번을 쓰고 있다는 사실과 '오달리스크'의 의미에 대해 둔감해지고 말았다. 오늘날 터키인들이 이 그림을 보면 어떤 느낌을 받을지에 대해서 생각해 보지 못한 것이다. 만약 유럽 여성이 태극부채를 들고 있고 길게 누운 발치에 한복 치마저고리가 흩어져 있는 그림이라면 어땠을까? 게다가 '조선의 후궁' 같은 제목이라도 붙은 그림이라면? 아마 그 그림에 담긴 반동적인 오리엔탈리즘을 비판하는 글들이 빗발칠 것이다.

이재용 감독의 영화 〈스캔들-조선남녀상열지사〉[2003]에는 남자 주인공이 기생의 알몸을 그리는 장면이 있다. 이 장면은 바람둥이 남자 주인공의 풍류와 기예를 보여준다. 그런데 이 장면에서 기생이 취한 자세는 〈그랑드 오달리스크〉와 흡사하다. 〈그랑드 오달리스크〉를 나체화의 전범처럼 여겨 이 장면에 응용했음을 알 수 있다.

서구 회화에서 흔히 보게 되는 '나체화'는 서구 미술이 나름대로 진전시킨 '독특한' 전통의 귀결일 뿐, 결코 보편적인 것이 아니다. '성행위와 상관없이 알몸 자체의 아름다움만을 만끽하기 위해 그린 그림', 서구 미술의 나체화를 정의하는 이러한 개념이 한국을 비롯한 동북아시아의 전통 회화에는 없었다. 당연하게도 서구 나체화에 대응할 만한 그림은 거의 없다. 동북아시아 회화에서 알몸의 여성(과 남성)은 대부분 성행위를 그린 그림, 즉 '춘화春畵'에 등장한다.

'욕녀浴女'를 그린 그림은 서구 나체화에서 중요한 비중을 차지한다. 동북아시아에서도 욕녀를 그린 그림이 있긴 하지만 동북아시아의 '욕녀도'는 대부분 훔쳐보는 남성의 모습을 등장시켜 성적인 분위기를 뚜렷이 드러낸다. 신윤복의 유명한 그림 〈단오풍속〉만 봐도 그렇다. 화면 한쪽에서 멱을 감는 여인들 뒤쪽으로 이를 훔쳐보는 중들을 발견할 수 있다.

동북아시아 회화에도 나체의 여성이 혼자 있는 그림이 있었다고 하고, 명나라 화가 당인唐寅, 1470~1523이 여성의 나체를 그렸다지만, 오늘날 남아 있는 건 없다. 일본 전통 회화 중에는 목욕을 마친 여인을 묘사한 그림이 있다고 한다. 한데 여기에 등장하는 여인은 대개 옷을 반쯤 걸친 모습이다. 그래서인지 미인화로 유명한 기타가와 우타마로가 그린 나체화 한 점은 일본뿐 아니라 동북아시아 전통 회화를 통틀어 손에 꼽을 만하다.

우타마로가 그린 나체화는 앵그르나 들라크루아, 쿠르베 등이 그린 나체화와 같은 선상에 놓을 수 없다. 우타마로의 나체화는, 그리고 지금은 볼 수 없는 당인의 나체화는 어디까지나 개인이 은밀히 감상하기 위한 것이었다. 즉, 동북아시아에서는 나체화를 공개적인 자리에 놓고 여럿이 쳐다보는 관례가 없었던 것이다. 이 점에 비춰 보면 오늘날 나체화를 공공 전시장이나 미술관에서 떼 지어 관람하는 풍습은 결코 당연한 것도 보편적인 것도 아니다. 서구 미술에서 우여곡절 끝에 정착된 특수하고 기묘한 관례인 것이다.

서구 영화 중에는 곱게 자란 여성이 아시아의 음화淫畵를 보고는 볼이 발그레해지는 장면이 이따금 등장한다. 프랜시스 포드 코폴라 감독의 〈드라큘라〉1992에서는 여자 주인공 미나와 여자 친구 루시가 인도의 음화를 보면서 킥킥대고, 영화 〈북회귀선〉1990에서는 여자 주인공 아나이스가 일

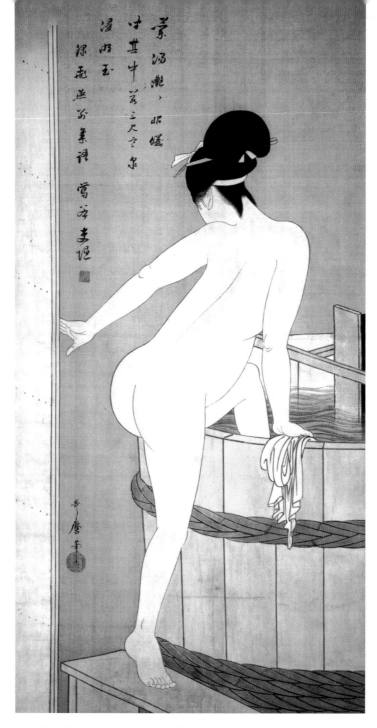

〈입욕도入浴圖〉, 기타가와 우타마로, 비단에 채색, 98.5×48.3cm, 18세기 말, MOA 미술관, 시즈오카

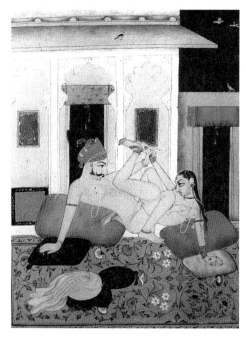

18세기 인도의 라자스탄에서 제작된 음화

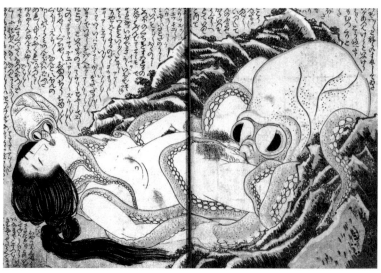

《기노에노고마쓰》 중 〈해녀와 문어〉, 가쓰시카 호쿠사이, 다색 판화, 1814년, 재단법인 일본우키요에박물관, 나가노

본의 춘화를 보며 성애에 눈을 뜬다.

스크린으로 이들 그림을 보면서 나는 묘한 느낌에 사로잡혔다. 영화 속에서 유럽인들이 들여다보는 것은 동양의 그림이다. 나 또한 동양인인데 왜 이들 그림이 신기하고 괴이하게 보였을까? 나는 마치 스스로가 유럽인인 양 동양의 그림을 보고 느꼈던 것이다. 이는 대다수 한국인들도 마찬가지일 것이다. 동양의 예술과 문화에 대한 식견이 짧기 때문이기도 하겠지만 더 근본적으로는 그동안 서구인의 시선으로 세상을 보는 데 익숙해졌기 때문이다.

우리는 지리적으로 가까운 중국과 일본의 춘화에 대해서도 생경한 느낌을 받는다. 물론 한국의 춘화는 중국, 일본의 춘화와 분명히 차이가 있지만, 우리가 은연중에 채택하는 서구인의 시선으로 보자면, 한중일 동북아시아 세 나라의 춘화는 공통점이 훨씬 많다.

춘궁비화

중국의 유명한 소설인 《금병매金瓶梅》나 《육포단肉蒲團》에는 등장인물들이 춘화를 보며 즐기는 장면이 나온다. 《금병매》에서는 난봉꾼 서문경이 이병아와 열락에 빠져들 때, 이병아가 은밀히 간직해 온 춘화를 둘이서 들춰 보며 야릇한 분위기를 더욱 돋우고, 《육포단》에서는 주인공 미앙생이 미숙한 아내 옥향에게 성애의 즐거움을 일깨워 줄 요량으로 춘화를 보여준다.

이들이 보며 즐긴 춘화는 책으로 엮여 한 장씩 넘겨 보도록 되어 있다. 즉 '춘화첩'이다. 성애를 묘사한 그림은 어느 시대 어느 곳에나 있었지만,

이들을 모두 '춘화'라고 부르지는 않는다. 춘화는 비교적 난숙한 문화의 산물로, 분명한 목적의식을 바탕으로 주의 깊게 제작된 그림을 가리킨다. 오늘날 남아 있는 중국 춘화는 대부분 명대明代 이후에 제작된 것이지만, 춘화에 대한 기록은 한대漢代부터 등장한다. 애초에 춘화는 태자에게 성과 관련된 내용을 가르치기 위해 제작되었다고 한다. '춘화春畵'라는 명칭도 여기서 유래했다. 애초에는 '춘궁비화春宮秘畵'라고 했다. '비화'는 말 그대로 은밀하게 보는 그림이고, '춘궁'은 태자가 거처하는 '동궁東宮'을 일 컫는 별칭이었다. 그래서 요즘도 중국에서는 춘화를 종종 '춘궁화'라고 부른다. 물론 이는 일반적인 설명이지만, 춘화가 궁정의 성생활을 묘사하는 그림에서 발전했음을 짐작하게 한다.

한자 문화권에서 '춘'이라는 글자는 그 자체로 야릇하고 음란한 의미를 지닌다. 식물의 생장이 시작되는 봄에는 사람들도 교접과 번식에 대한 욕구가 커진다는 믿음이 만연했기에, '춘심이 흥한다' 같은 얼핏 모호한 표현도 풍부한 뉘앙스를 전달하곤 한다.

당연한 얘기겠지만 춘화는 성애에 대한 해당 문화권의 관념과 밀접하게 연결된다. 중국의 춘화를 낳은 중국의 성문화는 한국에도 은연중에 깊은 영향을 미쳐 왔다. 예컨대 한국의 성인 남성이라면 누구나 '접이불루接而不漏(남성의 입장에서 성교는 하되 사정은 하지 않는 것)'라는 말을 들어 봤을 것이고, 스스로가 '신허腎虛(지나친 성생활이나 과로 때문에 하초下焦가 허약해지는 증상)'인지 염려해 봤을 것이다.

중국의 성문화에 대한 포괄적이고 실증적인 연구는 네덜란드의 외교관 로베르트 판 훌릭Robert van Gulik의 손에서 비로소 시작되었다. 그가 쓴《중국성풍속사Sexual Life in Ancient China》1961는 방대한 문헌을 바탕으로 성에 대

17세기 말~18세기 초 중국의 춘화

한 중국인의 관념과 풍습을 고찰한 역작이다. 정작 중국인들에게는 이 책
이 한참 뒤에야 알려졌다. 1990년대 초에 《중국고대방내고中國古代房內考》
라는 제목의 중국어본이 출간되었다. 판 훌릭은 중국의 문헌에 대해서는
물론, 중국의 조형예술에 묘사된 성애에 대해서도 상세하게 고찰했다. 사
실 판 훌릭이 중국의 성문화에 대해 책을 쓰게 된 계기가 바로 중국 춘화
였다. 판 훌릭은 1949년 일본의 네덜란드 대사관에서 근무할 때 도쿄의
고서점에서 《화영금진花營錦陣》을 발견했다. 이는 명나라 때 출간된 중국의

《화영금진》에 묘사된 동성애 장면, 〈한림풍翰林風〉

춘화집이다. 판 훌릭은 이 귀중한 자료를 정리해야겠다는 생각에 작업을 시작했고, 중국의 성문화에 대한 판 훌릭 자신의 고찰을 함께 엮어 1951년에 영인본으로 출간했다. 이 책이 여러 동양학자들의 주목을 끌며 여기저기 인용되자 판 훌릭은 후속 작업으로 중국의 성문화를 본격적으로 다룬 책을 내기로 결심했는데, 그 결과물이 《중국성풍속사》이다.

판 훌릭에 따르면, 성애에 대한 중국인의 관념은 중국의 양대 사상인 유교와 도교가 혼합된 것이지만, 중국 바깥에서 흔히 중국적인 것으로 여기는 성 관념은 많은 부분 도교에서 유래했다. 도교는 성적 접촉을 통해 신체의 에너지를 운용함으로써 건강과 장수를 도모할 수 있다고 보았고, 이

를 위해 성적 접촉의 비법인 '방중술房中術'과 '양생술養生術'을 연구했다.

이렇게 형태를 갖춘 양생술의 기본 줄기는 '여러 여성과 돌아가며 관계할 것', '되도록 사정射精하지 않을 것'이다. 성교는 남성의 기운을 보강하는 수단으로 여겨졌고, 여성을 철저히 수단으로 삼았다. 그렇다면 여성이 성교에서 느끼는 쾌락에 대해서도 관심이 없느냐 하면 그렇지는 않다. 여성이 호응하여 쾌락을 느껴야만 성교의 효과가 높아지기 때문이다. 즉, 양생술의 메커니즘은 여성을 절정에 이르게 하면서도 남성 자신의 '정기精氣'를 보존하는 것, 여성의 '음기'로 남성의 '양기'를 보충하는 것이다. 사정을 참으면 그 정기가 척추를 통해 뇌로 흘러가서 뇌를 강화한다고 믿었다. 따라서 사정을 늦출수록 좋고, 더욱 좋은 것은 아예 사정하지 않는 것이라고 했다.

애초에 도교의 관념 속에서는 성적인 동반자로서 남녀 모두가 존귀했지만 이러한 관념이 점차 남성 중심주의로 왜곡되었고, 도교의 관념이 후대로 이어지면서 이런 왜곡은 점점 강고해졌다. 그 결과 이처럼 철저히 남성본위의 성관념과 성애술이 회자된 것이다.

사정을 참으라는 가르침은, 여러 비빈妃嬪들과 관계를 가져야 했던 제왕에게 요구되는 방법론이었다는 설명도 있다. 남성은 일단 사정을 하면 다시 성관계를 가질 수 있을 때까지 '불응기'를 거치는데, 여러 여성과 돌아가며 관계를 가지려면 이런 불응기가 있어서는 안 되었고, 불응기를 거치지 않으려면 사정을 하지 말아야 했다는 것이다. 그러고 보면 관계를 갖는 제왕과 비빈은 동상이몽이었던 셈이다. 제왕은 가능하면 사정을 억제하려 애썼을 테고, 비빈은 제왕의 의도에 반하여 사정하도록 갖은 기교를 구사했을 테니 말이다.

정원과 참관자

중국 춘화의 특징으로는 크게 두 가지를 꼽을 수 있다. 첫째, 야외에서 정사를 나누는 장면이 많다. 둘째, 두 남녀의 정사를 곁에서 바라보는 '참관자'가 곧잘 등장한다.

첫째, 야외에서 정사를 나누는 장면이 많은 이유는 무엇일까? 야외처럼 보이지만 실은 대부분이 '정원'이다. 대저택을 소유한 남성이 집과 정원 가릴 것 없이 처첩과 정사를 나누는 것이다. 또, 방 안에서 정사를 나누는 장면에서도 방이 안팎으로 탁 트여 있는 경우가 많다. 이런 점에서 중국 춘화는 앞서 살펴본 중국의 성관념을 충실히 반영한다. 계급 질서의 꼭대기에 자리 잡은, 어마어마하게 부유한 남성이 춘화의 주인공이다. 이 남성이 드넓은 저택 여기저기서 내키는 대로 상대를 골라 시도 때도 없이 성애를 즐기는 것이다.

현대 도시인들이라면 느낄 법한 야외 정사의 스릴과 긴장감이 중국 춘화에서는 거의 느껴지지 않는다. 예컨대 현대 사회의 남성들은 의외로 '카섹스'를 매우 좋아한다. 그 좁은 데서 불편하게, 가슴 졸이며 왜 그런 걸 자꾸 하려 들까 싶지만, 카섹스를 하는 남성들은 그 불편한 공간과 불안정한 상황을 즐긴다. 남성들은 그 작은 공간에 대한 자신의 장악력을 확인하는 동시에 위험이 잠재한 외부 세계와 자신을 가르는 위태로운 경계를 절감하면서 절정에 이른다. 이에 비해 중국 춘화의 공간에서 절대적인 권력을 행사하는 남성은 카섹스를 하는 현대 남성에 비하면 처지가 매우 좋은 것 같지만, 바깥세상의 위험과 불안을 의식할 필요가 없기 때문에 긴장과 스릴도 그만큼 적다.

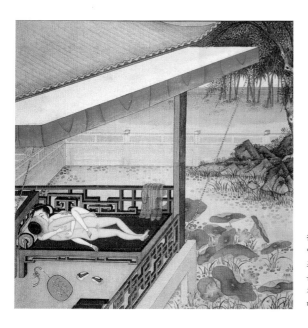

청나라의 춘화
연꽃이 가득 핀 연못의 수각에서 아마도
조금 전까지 부채질을 하며 더위를 식혔
을 남녀. 중국 춘화의 특징 중 하나는 이
처럼 야외에서 정사를 나누는 장면이 많
다는 것이다.

명말청초의 춘화
방 안에서 정사를 나누는 남녀의 모습이
탁자 위에 놓인 거울에 비치고, 방 밖의
여성은 이들이 내는 소리를 음미한다.

둘째, 중국 춘화에 '참관자'가 자주 등장하는 이유는 무엇일까? 이 또한 중국 춘화 속 공간과 계급이 지닌 성격에 기인한다. 참관자는 대부분 처나 첩, 하녀이다. 앞서 언급한 판 홀릭의 저서에서 이와 관련한 흥미로운 기록을 접할 수 있는데, 명나라 때 어느 부잣집의 가훈에는 가장인 남성이 새로 첩을 들였을 때 취해야 할 태도에 대해 이렇게 적혀 있다. 가장은 새 첩에게 푹 빠진 모습을 보이지 말고, 우선 다른 처첩과 자신이 관계하는 모습을 새 첩이 침대 곁에서 보도록 한다. 그다음에 날을 잡아 처첩을 모두 불러 놓고 이들이 보는 앞에서 새 첩과 처음으로 관계를 갖는다. 가장이 새 첩만을 특별히 여기지 않음을 다른 처첩에게 보여서 가정의 평화를 유지하려는 것이다. 이 기록을 통해 중국의 부잣집에서 처첩간에 성관계를 보는 것은, 결코 해괴망측한 일이 아니라 오히려 일상적인 것이었음을 짐작할 수 있다.

중국 춘화에는 주인공들의 성행위를 돕는 이들도 자주 등장한다. 당나라의 유명한 시인 백낙천白樂天의 아우 백행간白行簡이 쓴 《천지음양교환대락부天地陰陽交歡大樂賦》는 성행위를 상세하고 화려하게 묘사한 것으로 유명한데, 그중에서도 측천무후則天武后가 황제 고종高宗과 첫날밤을 보내는 장면은 곧잘 인용된다.

천자天子가 휘장을 젖히고 침상으로 오르면,
꽃과 같은 미랑媚娘(측천무후의 아명)의 모습
샛별 같은 두 눈동자 어여쁘게 깜빡이네.
두 눈썹에 부끄러움이 어려 초승달로 변하고
시녀가 뒤에서 옥체를 밀면

좌우로 뒤틀어 엉덩이를 파고드네.

세 번 나아가고 두 번 물러나니

거센 욕정이 둘의 몸에 솟구쳐

위에선 감싸 안고 아래선 맞이하니

어느새 천자의 상투가 풀어지는구나.

황제가 열락에 휘말려 혼미해지는 모습을 '상투가 풀어진다'라고 표현한 것이 절묘하다. '시녀가 뒤에서 옥체를 밀어 준다'라는 부분에도 눈이 간다. 침상에는 황제와 미랑 둘만 있던 게 아니라 시녀가 곁에서 이들을

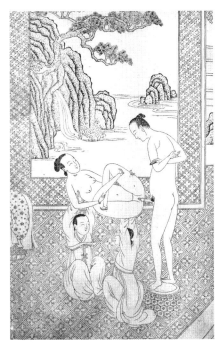

명나라 말의 소설 《소아편素娥篇》 중 삽화 〈금반승로金盤承露〉
남녀가 하녀들의 보조를 받아 성교를 즐기고 있다.

6장 상상 그 이상의 춘화

지켜보며 황제의 엉덩이를 밀었던 것이다. 이 글에 묘사된 것처럼 중국 춘화에는 집안의 어르신인 남성이 처첩과 방사房事를 즐기는 걸 하녀들이 돕는 장면이 자주 등장한다. 하녀들은 남성의 엉덩이를 밀어 주기도 하고, 처첩의 몸을 양쪽에서 떠받쳐서 남성 성기의 삽입을 용이하게 한다. 중국 춘화에는 하녀들의 보조를 받지 않고서는 힘든 갖가지 자세나 기상천외한 기구를 사용하여 성교를 즐기는 그림이 많다.

주인공의 허락을 받아 성행위를 참관하거나 더 나아가 성행위를 돕는 인물 외에도, 주인공 몰래 성행위를 엿보거나 소리를 엿듣는 인물도 있다. 그런데 이 경우 엿보거나 엿듣는 이들이 풍기는 분위기는 주인공 남녀에게 적대적이지 않다. 보지 말아야 할 것을 보거나 듣지 말아야 할 것을 듣는 느낌은 별로 들지 않는다. 이를테면 가장인 남편이 네 번째 부인과 즐기는 것을 여섯 번째 부인이 우연히 본 듯한, 그런 느낌이다. 춘화를 그린 화가들은 가장을 중심으로 한 처첩간의 끔찍한 갈등과 암투에는 별 관심이 없었다.

가장의 입장에서 볼 때 춘화에 등장하는 처와 첩, 하녀들은 순종적이고, 참관자들은 성행위라는 가장 취약한 국면에 놓인 주인공 남녀를 위협하지 않는다. 즉, 중국 춘화 속의 공간은 남성 주인공의 계급적인 우위, 절대적인 권력이 관철되는 공간이다.

이 점은 일본의 춘화와 비교해 보면 더욱 뚜렷해진다. 일본 춘화에서 야외 성교를 하는 남녀의 표정에는 긴박감과 불안감이 뚜렷이 드러나는 경우가 많다. 또, 일본 춘화에서 성행위를 엿보는 이들 중에는 당사자들과 이해관계가 상충하는 불청객(도둑이나 자객)도 적지 않다. 성행위가 한창일 때 여성의 남편이나 남성의 단골 기생이 들이닥쳐 난장판을 만들기도

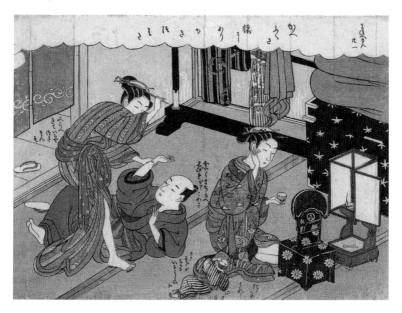

《후류니지이로마네에몬風流艶色眞似ゑもん》의 한 장면, 스즈키 하루노부, 1770년, 재단법인 일본 우키요에 박물관, 나가노
자기 손님이 다른 기생을 찾자 울화통을 터뜨리며 들이닥친 단골 기생. 당사자인 새 기생은 단골 기생의 서슬에 눌려 소동을
외면하고 화장을 하는 척하고 있다. 이런 그녀의 발치에서 몸이 조그마한 '콩알 사내'가 이들을 바라보고 있다.

한다.

　중국 춘화와 비교하면 일본 춘화 속 주인공들은 대부분 계급적으로 중
간, 아니면 그보다 아래에 속한다. 중국 춘화의 주인공들처럼 널찍하면서
도 안전한 공간을 확보할 수 없다. 또, 중국 춘화 속 주인공 남성이 자신의
영향권에 속한 여성을 내키는 대로 골라 성행위를 했던 것과 달리, 일본
춘화 속 남녀는 비슷한 계급 관계 안에서 짝을 찾고 또 자기 짝을 속여 가
며 다른 짝을 찾아야 했기에 이처럼 복작거렸던 것이다. 극소수의 권력자
가 대부분의 기회와 즐거움을 집어삼키는 평온한 풍경보다는, 비슷한 처

6장 상상 그 이상의 춘화

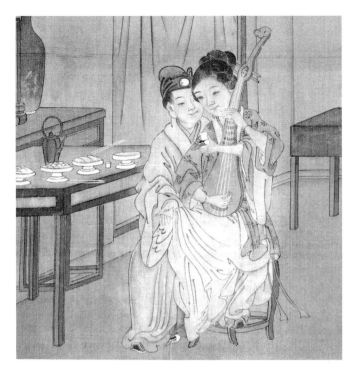

청나라의 춘화
남성이 여성의 작은 발을 손으로 음미하면서 벗겨 낸 신발에 술을 따라 마시고 있다.

지의 여러 남녀가 기회와 즐거움을 구하느라 소란을 피우는 풍경이 단연
코 더 인간적으로 보인다.

중국의 성문화를 이야기할 때는 전족纏足을 빼놓을 수 없다. 전족은 여
성의 엄지발가락 이외의 발가락들을 어렸을 때부터 발바닥 방향으로 집어
넣듯 힘껏 묶어 목면 붕대로 단단히 감아서 자라지 못하게 하는 풍습이다.
대체로 송나라 때인 10세기 초부터 시작되었다고 전해진다. 무슨 이유로

전족을 하게 했고 그처럼 확산되었는지에 대해서는 여러 설이 분분할 뿐 결정적인 설명은 구할 수 없다. 그럼에도 청나라 말에는 대부분의 중국 여성들이 전족을 했다. 전족을 하게 되면 여성의 질膣 근육이 발달하여 성교할 때 남성의 쾌락을 증대시킨다는 믿음이 만연했고, 활처럼 구부러진 작은 발에 대한 페티시즘, 붕대로 오랫동안 감았던 발에서 나는 냄새에 대한 집착, 발을 이용한 갖가지 성희性戲가 이어져 내려왔다.

중국 춘화는 이처럼 남성 본위의 관념을 바탕으로 부와 권력을 지닌 남성들을 위해 제작되었다. 반면 한국과 일본의 경우에는 춘화 구매자가 계급적으로 중국보다 낮은 위치에 있었다. 이러한 계급적 차이가 문화적 차이와 함께 세 나라 춘화의 차이를 낳았다.

베갯머리에서 보는 그림

국중國中에는 인구가 매우 많은데 여자가 남자에 비하여 더 많고, 결혼할 때 동성同姓을 피하지 아니하여 사촌 남매끼리 서로 결혼하며, 형수와 아우의 아내가 과부가 되면 또한 데리고 살아서, 음탕하고 더러운 행실이 곧 금수禽獸와 같다. 집집마다 반드시 목욕탕 설비가 있는데, 남녀가 함께 벗고 목욕하며, 대낮에 서로 정사를 하고, 밤에는 반드시 불을 켜고 정사를 하고, 제각각 색정色情을 도발하는 자료를 가지고 즐거움을 북돋는다. 사람마다 춘화도를 품속에 지녔는데, 화려한 종이 여러 폭에 각기 남녀가 교접하는 모습을 백 가지 천 가지로 묘사한 것이다. 또 춘악春樂 몇 가지가 있어 색정을 도발하는 데 사용한다고 한다.

6장 상상 그 이상의 춘화

정조 때인 1791년, 통신사 일행으로 일본을 다녀온 신유한申維翰이《해유록부문견잡록海游錄附聞見雜錄》에 쓴 내용이다. '국중'은 일본을 가리킨다. 일본인들의 습속을 접하고 질색하는 조선 양반의 표정이 절로 떠오른다. 하지만 이 내용을 오늘날의 기준으로 보자면, 근친결혼을 빼고는 별 문제가 되지 않는 것들이다.

신유한의 기록으로도 짐작할 수 있듯이 일본인들은 예부터 성에 대한 금기에 그리 얽매이지 않았다. 예컨대 에도 시대(1603~1868)의 일본인들은 간통에 대해서도 너그러운 편이었다. 원칙적으로는 아내가 다른 남자와 정을 통하는 걸 잡아내면 남편이 그 자리에서 아내와 정부를 죽여도 죄를 묻지 않았다. 하지만 그러한 치정살인은 실제로는 매우 드물었고, 대부분 정부가 돈을 내고 일을 무마했다. 한편, 젊은 사내가 남의 집에 숨어들어 그 집 딸과 관계를 갖는 '요바이夜這い'는 촌락에서 널리 성행했고, 19세기 중반에 서구에 문호를 개방하기 전까지 남녀 혼욕은 자연스러운 것이었다.

일본 춘화에 대한 기록은 헤이안 시대(794~1185)까지 거슬러 올라가지만, 실제로 남아 있는 가장 오래된 춘화는 무로마치 시대(1336~1573) 말기에 제작된 것이다. 이 시기에는 남녀의 성교를 담은 두루마리 그림 '에마키繪卷'가 많이 나왔다. 이들 춘화는 결혼을 앞둔 귀한 집 여성에게 첫날밤 일을 알려 주기 위한 안내서로 제작되었다. 하지만 이 밖에도 춘화가 사악한 기운이나 재앙, 화재를 막는다는 믿음이 만연했다. 일본의 무사들이 갑옷 안쪽에 춘화를 넣거나, 러일전쟁이나 태평양전쟁에 징집된 일본 병사들의 배낭 속에 춘화가 들어 있었던 것도 이 때문이다. 이는 여성의 성기를 상서롭지 않게 여겼던 관념에서 유래한 것이다. 여성의 성기를 그린 그

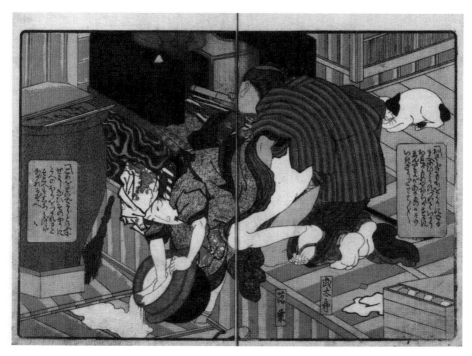

〈친벤신케바이枕辺深梅〉, 우타가와 구니요시, 1838년
여자는 쌀을 씻고 남자는 아궁이에 불을 피우고 있다. 그러면서 동시에 성관계를 맺고 있는 두 사람.

림이 외부의 부정적인 에너지를 막거나 없애는, 부적 같은 효과를 낼 거라
고 믿은 것이다. 중국에서도 청나라 때 춘화가 부적을 겸하는 경우가 많았
다. 명나라 말에 사천四川을 지배했던 장헌충張獻忠은 자신의 군대가 학살
한 여성들의 몸을 성기가 적진을 향하도록 내걸었다. 이렇게 하면 적의 대
포가 제대로 작동하지 않을 거라고 믿었던 것이다.

　일본 춘화에서 양적으로 가장 큰 비중을 차지하는 것은 '우키요에 춘
화'이다. '우키요에'는 에도 시대에 발전한 풍속화를 가리킨다. 우키요에

　　　　　　　　　　　　　　　　　　　　　　6장 상상 그 이상의 춘화

는 비단이나 종이에 한 장씩 그리는 육필화와 여러 장인들이 협동 작업으로 찍어 내는 목판화로 나뉘는데, 목판화의 비중이 점점 커져서 결국 '우키요에'라고 하면 주로 목판화를 가리키게 되었다.

우키요에 판화는 이야기책의 삽화와 한 장 한 장 감상할 수 있는 판화, 이렇게 양 갈래로 제작·유통되었다. 춘화도 마찬가지였다. 유명한 인물에 대한 이야기나 고전을 야릇한 내용으로 각색하여 성적인 장면을 묘사한 삽화를 곁들인 책이나, 아예 애초부터 성적인 이야기와 그림을 함께 엮은 책이 널리 유통되었다. 춘화를 가리키는 말로는 '마쿠라에枕繪'가 가장 널리 쓰였다. '마쿠라에'는 말 그대로 '베갯머리에서 보는 그림'이었다. 또, 춘화첩은 흔히 '와라이혼笑い本'이라고 불렸다. 옮기자면 '웃는 책', '(보는 사람을) 웃게 만드는 책' 쯤 된다.

중국에서 춘화가 인쇄물의 형태로 유통되기 시작했고, 그 후 이것이 일본에 알려졌다. 에도 시대의 춘화에서는 명나라 춘화로부터 받은 영향이 부분적으로 보인다. 예를 들어, 스즈키 하루노부鈴木春信, 1725~1770가 다른 우키요에 화가들과 달리 인물의 손발을 작게 그린 건, 당시 일본에 들어왔던 명나라 춘화의 영향 때문이라고도 한다.

하지만 일본 춘화는 색채와 구도, 사실성과 상상력 등 모든 면에서 중국 춘화보다 훨씬 다채롭게 전개되었다. 스즈키 하루노부와 기타가와 우타마로, 가쓰시카 호쿠사이葛飾北齋, 1760~1849 등 우키요에를 대표하는 화가 대부분이 각자 개성이 넘치는 춘화를 만들었다. 우키요에 춘화첩은 서민들이 부담 없이 구입하는 값싼 종류와 부유한 계층을 위해 값비싼 재료를 써서 정교하게 만든 것으로 나뉘었다.

내달리는 상상력

일본 춘화의 특징을 들자면 첫째, 어지러울 정도로 다채롭게 전개되는 상상력, 둘째, 성기에 대한 물신주의다. 그리고 이 두 가지 특징은 종종 겹친다.

첫째, 다채로운 상상력. 일본 춘화에는 온갖 기기묘묘한 이야기와 장면이 등장한다. 선약仙藥을 먹고 콩알만큼 작아져서 남들의 성행위를 훔쳐보는 '마네에몬眞似ゑもん'의 이야기는 그나마 점잖은 편이다. 수간獸姦을 묘사한 그림, 성기를 의인화하거나 심지어 성기를 요괴나 귀신처럼 묘사한 그림이 수없이 제작되었다.

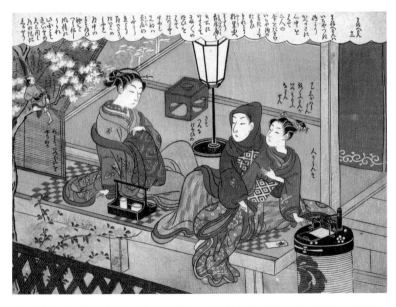

《후류니지이로마네에몬風流艶色眞似ゑもん》의 한 장면, 스즈키 하루노부, 1770년, 재단법인 일본 우키요에 박물관, 나가노
관록 있는 기생 앞에서 어린 기생을 희롱하는 고객. 그 모습을 나뭇가지에 매달린 '콩알 사내'가 훔쳐보고 있다.

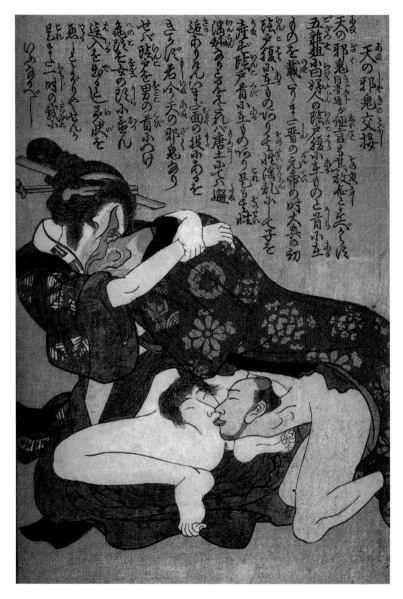

《순쇼쿠하쓰네노무메春色初音之六女》의 한 장면, 우타가와 구니사다, 1842년
일본 옛 이야기에 사람들이 말하는 걸 청개구리처럼 거꾸로 하는 '아마노자키天の邪鬼'라는 이들이 등장한다. 이 그림은
그 이야기를 바탕으로 매사를 거꾸로 한다면 성교도 이처럼 거꾸로 하지 않을까 하는 상상으로 그린 것이다.

둘째, 성기에 대한 물신주의(페티시즘). 일본 춘화를 처음 본 사람들은 성기가 실제보다 훨씬 크게 그려진 것을 보고 놀란다. 이미 헤이안 시대부터 성기를 크게 그렸다는 기록이 있다. 왜 일본 춘화에서 성기는 그처럼 크게 그려졌던 것일까? 이 의문에 대해 일본의 연구자들은 이런저런 설명을 시도하지만 딱히 설득력 있는 답변은 아직 나오지 않았다. 일단은 '거근巨根'에 대한 강박이라고 생각하기 쉽다. 그러나 이에 대해 일본 연구자들은 결코 그렇지 않다며, 남성 성기와 함께 여성 성기도 크게 그려졌음을 강조한다. 요컨대 성행위의 열락을 효과적으로 드러내기 위해 성기를 크게 그렸다는 것이다. 이를 일단 수긍한대도 성기에 대한 물신주의라는 진단은 여전히 유효하다. 그리고 이 물신주의는 성기를 온갖 모습으로 변형시키는 상상력의 원동력이기도 하다. 우타가와 구니사다歌川國貞, 1786~1865가 그린, 얼굴과 성기가 뒤바뀐 그림은 성기에 대한 물신주의적 상상력을 보여주는 좋은 예이다.

일본의 문인이나 연구자들 중에서는 춘화가 우키요에서 차지하는 비중을 애써 무시하려는 이들이 적지 않다. 하지만 춘화는 양적으로도 우키요에서 큰 비중을 차지했고, 조형적 성취라는 측면에서도 우키요에가 보여줄 수 있는 최대의 가능성을 증명했다.

조선의 야릇한 그림

한국의 전통 춘화를 소개하는 글들을 읽다 보면, 연구자들이 처한 난감한 상황을 짐작할 수 있다. 춘화에 대한 한국인의 일반적인 관념과 마주 선

입장의 난감함이다. 연구자들은 한국의 춘화가 중국과 일본에 비해 질적으로 떨어지지 않고, 나름의 장점과 개성이 있다고 한다. 춘화지만 어디까지나 자랑스러운 전통 예술품임을 강조한다. 한데 춘화로서의 장점이라는 건, 보는 사람에게서 야릇하고 음란한 마음을 이끌어 내는 게 아니던가? 연구자들은 한국의 춘화가 결코 '변태적이지 않다'고 강조한다. 중국과 일본의 춘화는 기괴하고 변태적인 면이 강하지만 한국의 춘화는 결코 그렇지 않으며, 어디까지나 민중의 '건강한 성'을 묘사했다는 것이다. 더 나아가 한국의 춘화에서 볼 수 있는 소박하고 개방적인 성문화가 일제 식민지 시대를 포함한 근대화 과정 속에서 왜곡되었다고도 한다.

개항과 일본을 통한 근대 문물 유입, 그리고 일제 식민 통치 등을 통해 한국의 성문화가 왜곡되었다는 주장은 수긍한대도, 일제 식민 시대가 끝난 지 반세기가 지났는데, 왜 여전히 한국의 성문화는 '왜곡'되어 있다는 걸까? 옛 사람들의 분방한 성생활을 묘사한 신라 시대의 토우土偶와 향가鄕歌로까지 거슬러 올라가는 한국의 성문화, 조선 후기까지 줄잡아 1500년이나 이어져 온 성문화가 일본의 식민 지배라는 짧은 암흑기를 거치면서 뿌리째 무너져 버렸다는 것인가?

성문화를 '건강한 것'과 '건강하지 않은 것', '변태적인 것'과 '정상적인 것'으로 나누어 설명하는 것부터가 심각한 패착이다. 이런 구분은 문화와 예술 영역에서 성적인 표현의 자유를 억압하던 관료와 보수 세력이 가장 쉽게 휘두르던 구실이다. 또, 과연 한국의 성문화가 '건강'하고 '정상'적인 것이었는지도 의심스럽다. 요즘은 조선 후기의 성풍속과 도시 문화에 대한 저술이 쏟아지고 있는데, 당장 이들 저술만 살펴봐도 지면을 가득 메운 패악질에 절로 고개를 젓게 된다.

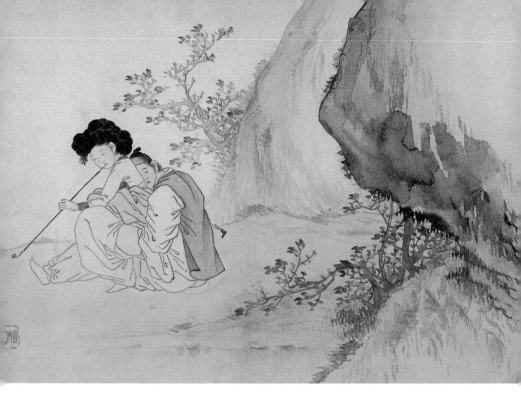

《운우도첩》의 한 장면, 김홍도, 종이에 수묵 담채, 28×28.5cm, 개인 소장

당장 한국의 전통 춘화를 보면서 '건강한', '순수한' 같은 표현을 쓴다
는 것도 의아한 노릇이다. 지나가는 아이가 볼지도 모르는데 야외에서 옷
을 훌훌 벗어던진 채 그 짓을 하고, 우물가에서 발정이라도 난 듯 분별없
이 여자의 뒤를 덮치고, 남의 성교를 엿보고, 승려가 성교를 하는, 이런 것
들이 건강한 성생활이라면 불건강한 성생활은 과연 무엇일까?

6장 상상 그 이상의 춘화

조선의 춘화에는 키스 장면이 없다

중국, 일본과 다른 한국 춘화만의 특징은 무엇일까? 성행위 장면을 직접 묘사하지 않으면서 남녀 사이의 야릇한 기류를 묘사할 때 한국의 전통 회화는 독특한 매력을 보여준다. 앞서 3장 '그야말로 황홀경'에서 소개한 신윤복의 그림들(〈이부탐춘〉, 〈소년전홍〉)이 좋은 예이다.

신윤복이 그렸다는 (하지만 신윤복의 그림인지 확실하지 않은) 〈사시장춘四時長春〉은 방 밖에 놓인 남녀의 신발만으로 정황을 한눈에 알아차리게 한다. 방 안의 남녀는 여종에게 술상을 봐오라고 시켰을 테고, 당연히 여종은 곧 술상을 차려 돌아올 것이다. 그럼에도 오랫동안 격조했던 터라 주책없이 뜨거운 숨을 토하기 시작했다. 술상을 들이려던 여종은 방 안에서 새어 나오는 소리를 듣고 발걸음을 멈추었다. 중국에도 성행위를 시작하기 전이나 성행위가 끝난 다음을 묘사한 그림이 있는데, 신윤복의 그림이나 〈사시장춘〉이 전하는 풍성하고 미묘한 뉘앙스에는 비할 바가 못 된다.

중국, 일본의 춘화와 대별되는 한국 춘화의 결정적인 특징은 '키스가 없다'는 것이다. 이는 내가 동북아 3국의 춘화를 섭렵하던 중에 깨달은 것이다. 이 점은 모호하고 상투적인 관념을 바탕으로 삼은 판단이 아니라, 어디까지나 실제 작품들의 양태를 근거로 한 냉정하고 객관적인 판단이다.

중국 춘화에서는 입술을 맞대고 있는 모습을 적잖이 볼 수 있고, 묘사가 정세하지는 않지만 등장인물들이 열심히 입술과 혀를 놀리고 있다. 일본 춘화에는 남녀가 서로의 입술과 혀를 물고 빠는 모습이 곧잘 묘사되어 있다. 남자 쪽으로 몸을 기울이는 여자가 혀를 삐죽이 내미는 그림은 일본인들이 일찍부터 이른바 '프렌치 키스'도 했음을 보여준다.

〈사시장춘〉, 전傳 신윤복, 종이에 수묵 담채, 27.2×15cm, 18세기, 국립중앙박물관, 서울
멀리 보이는 계곡은 여성의 성기를 연상케 한다.

《미치유키코이노후토자오道行戀濃歸登佐男》 중 〈신주텐노아미지마心中天の網島〉, 기타가와 우타마로, 1802년

반면 한국의 춘화에서는 서로 입술을 맞대는 모습조차 보기 어렵다. 노골적인 춘화뿐 아니라 남성이 여성을 희롱하는 장면을 그린 신윤복의 그림에서도, 껴안고 부비는 모습은 있지만 입술이 맞닿은 모습은 없다.

물론 키스를 하는 그림이 남아 있지 않대서 그 시절의 사람들이 키스를 몰랐거나 하지 않았다고 규정하는 건 얼토당토않은 짓이다. 이를테면 한국의 전통 춘화에는 키스하는 모습만 없는 게 아니라 서로의 성기를 제외한 몸의 다른 부분을 적극적으로 애무하는 모습도 없다. 그렇다고 이를 근거로 우리 조상들은 키스도 애무도 없이 삽입만 했다고 할 수는 없는 노릇이다.

'키스가 없는 조선의 춘화'를 통해 적어도 두 가지를 확인할 수 있다.

《운우도화첩》의 한 장면, 최우석, 비단에 수묵 채색, 20.6×27.1cm, 20세기
신윤복의 〈이부탐춘〉을 모방한 그림. 조선의 춘화는 매우 한정된 유형으로 되풀이되었다.

첫째, 그림의 배후에는 그려지지 않은 것이 있다. 그려지지 않은 것은 간단히 말해, 당시 사람들이 그릴 필요가 없다고 생각한 것이다. 남녀가 교접하는 모습, 성기를 삽입하는 모습은 공들여 묘사했지만, 애무하고 키스하는 모습은 교접을 연상하는 데 별달리 중요한 요소가 아니라고 생각했던 것이다. 적어도 조선 사람들은 오늘날 문학과 영화, 드라마 등에서 키스에 대한 강박을 드러내는 현대인들과 달리, 키스를 성애에서 따로 떼어 내어 순수하고 특별한 것으로 여기지는 않았다. 하지만 당장 《춘향전》만 봐도 조선 시대 사람들은 갖가지 애무와 키스를 즐겼음을 알 수 있다.

글로는 쓰는데 그림으로는 그리지 않는 것이 있고, 말로는 하는데 글로는 쓰지 않는 것도 있다. 이미지를 통해 사회와 문화를 파악하는 작업의 난점이다.

둘째, 춘화는 유형의 반복이다. 유감스럽게도 한국의 전통 춘화는 오늘날 남아 있는 게 매우 적다. 김홍도의 낙관이 있는 《운우도첩雲雨圖帖》, 신윤복의 낙관이 있는 《건곤일회도첩乾坤一會圖帖》, 그리고 정재鼎齋 최우석崔禹錫, 1899~1965이 그린 《운우도화첩雲雨圖畵帖》이 남아 있는 거의 전부이다. 이 밖에 개인이 소장한 몇몇 춘화를 제외하고는 그 규모나 내용은 가늠조차 할 수 없다. 《운우도첩》과 《건곤일회도첩》에 실린 춘화에는 중국 춘화의 도상을 변형시킨 것들이 섞여 있고, 최우석의 《운우도화첩》은 중국 춘화를 직접 모방하는 한편,《운우도첩》과 《건곤일회도첩》의 도상을 모방했다. 결국 이들 춘화첩에서는 매우 한정된 유형이 되풀이된다.

일단 어떤 유형이 정립되면 그것은 반복된다. 물론 한 번 정해진 유형이 전혀 변하지 않는 건 아니지만 외부에서 강한 충격을 받지 않는 한 질리도록 되풀이된다. 그리고 이러한 유형은 해당 문화권의 실제 성행위를 정확하게 반영하지는 않는다. 조선 사람들은 키스와 애무를 아끼지 않았지만 춘화에서만큼은 키스와 애무를 볼 수 없다는 사실에서 이 점이 분명히 드러난다.

특정한 유형이 반복된다는 점에서는 중국과 일본의 춘화도 마찬가지인데, 왜 유독 한국 춘화의 약점이 두드러질까? 간단히 말하자면 남아 있는 한국 춘화의 수가 두 나라에 비해 매우 적기 때문이다. 앞서 중국과 일본의 춘화에서 키스하는 모습을 볼 수 있다고 했지만, 실은 이들 나라의 방대한 춘화 속에서 키스하는 모습을 담은 그림의 비율은 매우 낮다. 그런즉

한국의 춘화도 양적으로 더 많이 제작되었더라면, 혹은 오늘날 더 많이 남아 있었더라면 키스하는 모습을 담은 춘화, 기상천외한 상상력을 발휘한 춘화를 볼 수 있었을지도 모를 일이다. 사실 한국 춘화의 역사는 잃어버린 역사, 아직 발굴되지 않은 역사에 가깝다.

바다를 건너온 알몸

19세기 중엽부터 중국과 일본이 개항을 하고 서구의 문물이 아시아에 쏟아져 들어오면서 마침내 유럽풍의 나체화가 도착했을 때, 동양인들은 크게 놀랐다. 은밀히 개인적으로 봐야 마땅한 나체화가, 갑자기 공공장소에 무차별적인 시선을 받으며 등장했기 때문이다.

일본의 구로다 세이키黑田淸輝, 1866~1924는 프랑스에서 유화를 공부하고 돌아와 1893년 도쿄 예술학교의 교원이 되었고, 이후 새로운 조류를 이끌며 일본의 근대 서양화를 대표하는 인물로 여겨진다. 구로다는 1895년 교토에서 열린 제4회 내국권업박람회內國勸業博覽會에 〈아침 화장〉이라는 제목의 나체화를 출품했다. 구로다가 프랑스에서 프랑스 여성을 모델로 그린 이 그림은 공공장소에서 전시된 일본 최초의 나체화였다. 이 그림을 둘러싸고 비난 여론이 들끓었다.

일본의 방대한 춘화에 비춰 보자면, 일본인들이 나체화를 보고 느낀 당혹감은 얼핏 납득이 가질 않는다. 결국 여기서도 공식적인 영역과 비공식적인 영역의 관계가 문제였다. 공식적인 영역과 비공식적인 영역의 암묵적인 구분이 갑작스레 무너지면서 초래된 혼란 때문이다. 앞서 1863년 파

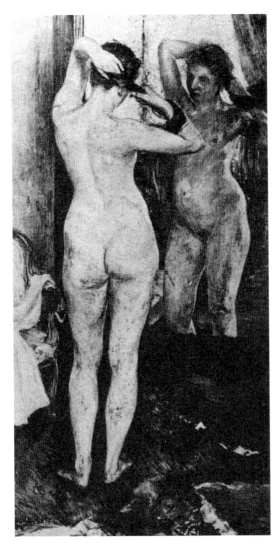

〈아침 화장〉, 구로다 세이키, 캔버스에 유채, 1893년, 제2차 세계대전 때 소실됨.

나체화를 보고 놀란 사람들

공공장소에서 전시된 일본 최초의 나체화 〈아침 화장〉을 호기심 반 놀라움 반으로 감상하고 있는 사람들의 모습을 당시 일본에 체류했던 프랑스 화가 조르주 비고가 풍자적으로 그렸다.

리에서 마네의 〈올랭피아〉를 둘러싸고 벌어졌던 소동이 공간을 아시아로 옮겨 되풀이된 셈이다.

마침 이 무렵 일본에서는 구로다의 그림 말고도 역사소설과 문예지에 나체 삽화가 등장하여 격렬한 반발을 불러일으켰다. 나체화를 게재한 잡지는 발매금지 처분을 받기 일쑤였고, 나체화에 대한 보수 인사들의 공격과 당국의 제재, 그리고 이에 맞서 표현의 자유를 주장하는 예술가와 문인들의 반격은 1920년대까지 이어졌다.

나체화를 둘러싼 소동의 절정은 이른바 '속치마 사건'이었다. 1901년 가을, 당시 구로다가 주도하던 시로우마카이白馬會('하쿠바카이'라고도 읽는다)의 전시회에 출품된 나체화들에 대해 일본 당국은 전시 불가 판정을 내렸다. 결국 이 그림들은 그림 속 여성의 아랫부분에 천을 두른 채 전시되었다.

나체화를 둘러싸고 찬반양론이 들끓는 가운데, 나체화를 반대하는 쪽의 논지는 대체로 흔해 빠진 것이었지만 흥미로운 주장도 있었다. 당시 도쿄제국대학 교수였고 일본 인류학의 시조라고 불린 쓰보이 쇼고로坪井正五郎는 잡지《아케보시明星》1901년 12월호에 이렇게 썼다. "나체화라서 나쁘다는 게 아니고, 숨겨야 할 부분을 숨기지 않은 것이 나쁘다는 것이다."

쓰보이 교수는 알몸이란 단지 옷을 벗은 상태를 의미하는 게 아니라 몸의 '동체胴體'를 드러낸 것이라고 했다. 동체란 머리와 팔다리를 제외한 몸의 한복판을 가리킨다. 쓰보이 교수는 더 나아가 몸의 전부를 드러내는 것을 '적나체赤裸體'라고 규정하며, '적나체'를 가리는 것은 세계적으로 보편적인 습속이라고 했다.

이 대목에서 '적나라赤裸裸하다'라는 표현이 일본어에서 온 것임을 미루어 짐작할 수 있다. '적나라하다', '적나라하게 드러나다' 등의 표현은 어떤 사건의 진상이나 사정이 여과 없이 까발려졌음을 의미한다. '적나체'는 치부가 드러난 몸을 의미한다. 나체는 몸에서 옷을 제외한 상태, 옷을 입지 않은 상태를 (소극적으로) 가리키는 말이고 '적나체'는 치부가 드러났다는 점에 초점을 맞춘 말이다. 그러니까 쓰보이 교수의 말인즉, 구로다 세이키가 그린 나체화는 단지 나체를 그려서가 아니라 '치부'를 그렸기 때문에 문제이고, 그 치부를 가리게 한 조치는 당연하다는 것이다. 달

리 생각하면 '치부'만 가린다면 알몸의 다른 부분을 드러내도 별문제가 되지 않는다는 의미이고, 알몸을 둘러싼 소동은 실은 치부를 둘러싼 소동이라는 의미이다.

구로다의 그림을 옹호했던 철학자 오니시 하지메大西祝는, 아름다움을 느끼는 감성 자체가 감관感觀의 쾌락과 욕망의 움직임 없이는 촉발되지 않는 것이고, 미인화를 아름답다고 여기는 심리는 육체적 욕망과 무관하지 않다고 주장했다. 요컨대 육체적 욕망 또한 인간의 정신적 생활을 이루는 것인 만큼, 정욕에 호소한다는 이유로 나체화를 진정한 미술이 아니라고 할 수는 없다는 것이다. 오니시는 자신의 의견을 이렇게 요약했다. "우리의 육정肉情이 나체화를 더럽히는 것은 아니다."

한편 나체화를 옹호하는 쪽, 특히 당시의 젊은 문인들은 잡지 등에 나체화를 게재하면서 분란을 키웠다. 예술에 대한 전위적인 개념을 내세워 기성 예술계와 전선을 형성하고, 언론을 통제하는 정부에 맞서 표현의 자유를 확대하려는 의도였다. 그런데 나체화를 둘러싼 분란을 가라앉히고 결국 나체화를 예술계 안에서 수용하게 한 건 엉뚱한 쪽에서 작용한 힘이었다. 서구에서 고상한 예술 형식으로 취급되는 나체화를 일본이 받아들이지 못한다면, 이는 일본이 서구에 비해 문화적으로 뒤떨어졌다는 증거이고 서구인들을 대할 면목이 없다는 주장이었다. 이런 주장은 나체화를 비난하던 진영에도 강력하게 작용했다. 특히 청일전쟁과 러일전쟁을 통해 일본이 스스로를 열강으로 여기게 되면서 서구의 문화 수준에 부응해야 한다는 요구는 더욱 절실해졌고, 이런 격류 속에 나체화를 둘러싼 논쟁은 잠잠해졌다.

벌거벗은 현대미술

카반 에로티시즘은 어쨌든 꽤 오랫동안 당신에게는 위장된 채로 남아 있었습니다.

뒤샹 언제나 다소간 위장되었지요. 하지만 수치스럽다는 의미로 위장되었던 건 아니에요.

카반 위장된 것이 아니라 감추어진 것.

뒤샹 그렇지요.

카반 밖으로 드러나지 않은 것이라고 해두죠.

뒤샹 밖으로 드러나지 않은……, 좋아요.

마르셀 뒤샹과 피에르 카반의 대담에서

19세기 초에 새로이 등장한 사진은 미술의 흐름을 크게 바꿔 놓았다. 인물과 사물을 꼭 닮게 옮기는 역량에서 사진은 회화를 압도했다. 사진이 처음 발명되었을 무렵에는 사진이 지닌 약점에 기대어 회화의 우월함을 강변할 여지가 어느 정도는 있었다. 사진은 촬영하는 데 적지 않은 시간이 걸렸고, 무엇보다 흑백이었다. 그래서 인상주의 화가들은 사진의 이런 약점을 파고들었다. 고정된 인물과 사물을 정교하게 재현한다는 점에서는 사진을 따라갈 수 없었기에 인물과 사물을 현란한 색채로 분해했다. 시시각각으로 변하는 자연의 모습을 포착함으로써 회화의 표현력이 사진보다 더 빠르고, 능란하고, 풍요롭다는 점을 내세웠다. 하지만 사진이 기술적으로 발전하면서 결국 회화는 외부 세계를 재현하는 매체로서의 입지를 잃었다.

미술은 사진과 영화가 발명되기 전까지 지배적인 시각 매체였다. 뒤집어 보자면, 사진과 영화 이전의 시각 매체를 뭉뚱그려 '미술'이라고 해왔던 셈이다. 시각 매체가 특정 시대, 특정 공간에서 지배적인 지위를 누리

는지 아닌지는 얄궂게도 그 매체가 지닌 음란성을 통해 분명하게 드러난다. 1970년대와 1980년대에 비디오 보급을 촉진시킨 건 집에서 포르노를 볼 수 있으리라는 기대였고, 뒤이어 인터넷은 포르노 사이트를 마음껏 돌아다니고픈 바람을 타고 확산되었다. 사진과 영화는 발명된 직후부터 음란한 내용을 담기 시작했다.

신시내티의 기묘한 재판

사진이 등장하기 전에도 인쇄물을 통해 음란한 이미지는 널리 보급되었다. 누구나 조잡하고 음탕한 낙서를 할 수는 있지만 아무래도 솜씨 좋은 화가가 그린 그림에 비해서는 만족스럽지 않았고, 화가가 하나하나 그려야 했던 그림은 당연히 비쌌다. 그런데 인쇄술 덕분에 화가의 탁월한 솜씨를 두루두루 만끽할 수 있었던 것이다.

이런 판에 사진은 더욱 큰 충격, 결정적인 충격이었다. 음란한 사진이 넘쳐 났다. 마치 어린아이들의 분별없는 성적 탐색처럼 보일 만큼 노골적인 사진이 많았다. 하지만 이런 사진들은 어디까지나 비공식적인 영역에서 유통되면서 오늘날의 도색 잡지나 '야동'과 같은 역할을 했다. 여성이 벗은 등을 보인 채 앉아 있는 옆쪽의 사진은 회화의 관례를 모방하는 초기 사진의 예이다. 공식적인 영역에서 통용되려면 앞서 확립된 예술의 형식을 따르는 단계가 필요하다. 케네스 클라크는 이런 종류의 누드 사진의 성격을 간명하게 요약했다.

〈뒤에서 본 누드〉, 외젠 뒤리외 · 외젠 들라크루아, 1853년경, 프랑스 국립도서관, 파리

의식적으로든 무의식적으로든 사진작가들이 누드 사진을 찍을 때 그들의
진짜 목적은, 벌거벗은 육체를 재현하는 것이 아니라 벌거벗은 육체는 어떻
게 보여야 하는가 하는, 예술가의 견해를 모방하는 것이었다.

케네스 클라크, 《누드의 미술사》에서

미술에 대한 전통적인 관념 속에서 사진은 회화처럼 예술적인 것이 아
니었다. 하지만 사진의 영향력은 회화와 어깨를 나란히 할 만큼 커졌다.
그러자 미술사에서 몇몇 회화 작품들이 음란한 것으로 취급되며 역설적으
로 커다란 명성을 획득했던 것과 마찬가지로 사진에서도 음란함이 문제가
되었다.

1991년 미국의 신시내티에서는 일견 기묘한 재판이 열렸다. 사진가 로
버트 메이플소프Robert Mapplethorpe, 1946~1989의 작품을 둘러싸고 이를 포르
노그래피라고 주장하는 검사와 어디까지나 온당한 예술품이라고 맞서는
변호사 사이에 치열한 공방이 벌어졌다. 동성애와 가학-피학증을 묘사한
사진으로 악명이 높았던 메이플소프는 정작 이 재판이 열리기 2년 전에
에이즈로 사망했지만, 이 무렵 신시내티 미술관에서 열린 메이플소프의
회고전이 외설죄로 기소되었던 것이다.

1989년 상원의원 제시 헬름스는 메이플소프 회고전에서 전시된 작품
사진을 의회에서 흔들어 대며, 동성애, 미성년자의 성행위를 담은 음란한
사진들을 전시하는 데 세금이 쓰이고 있다며 열변을 토했다. 헬름스는 예
술가를 후원하는 프로그램인 전미예술기금NEA을 겨냥했다. 헬름스는 전
미예술기금이 음란한 작품, 정치적으로 급진적인 작품을 지원할 수 없도
록 하는 법안을 만들어야 한다고 주장했다. 이것이 '헬름스 수정안'이다.

<아지토>, 로버트 메이플소프, 1981년

엎친 데 덮친 격으로, 이 무렵 안드레 세라노Andres Serrano, 1950~ 의 〈오줌 예
수Piss Christ〉1987도 커다란 파장을 일으켰다. 〈오줌 예수〉는 제목 그대로 세
라노 자신의 오줌과 피, 정액의 혼합액에 십자가를 담그고는 그걸 사진으
로 찍은 작품이다. 기독교 단체를 중심으로 한 보수 세력은 세라노를 맹렬
히 비난했고, 비난의 화살은 세라노를 지원한 전미예술기금으로도 향했
다. 전미예술기금은 코코란 갤러리에서 열릴 예정이었던 메이플소프 회고
전에 전시 비용으로 3만 달러를, 그리고 세라노에게 1만 5000달러를 지원
했고, 하원에서는 이들 금액을 합한 4만 5000달러를 1990년 전미예술기
금 예산에서 삭감하기로 의결했다.

　전미예술기금에 대한 공격은 미국 사회의 보수적인 기류를 반영한 것인

　　　　　　　　　　　　　　　　　　　　　　　7장 벌거벗은 현대미술

동시에, 현대미술이 사회적인 금기와 빚어내는 충돌의 양상을 날카롭게 드러낸 것이기도 했다. 특히 메이플소프의 경우 공적인 영역에서 사진의 성적인 매체로서의 성격을 논의하는 중요한 계기가 되었다. 19세기 후반까지 서구 예술에서 소년은 무성적인 존재로 취급되었다. 하지만 20세기 들어서 '소아성애'가 부각되면서 소년의 알몸을 찍은 사진은 심상치 않은 의미를 지니게 되었다.

주변을 돌아보면 1970년대만 해도 동네에서 발가벗은 꼬마들을 쉽게 볼 수 있었다. 옛 텔레비전 방송 화면에도 발가벗은 채로 해변이나 동네 어귀를 돌아다니는 아이가 곧잘 등장한다. 그런데 오늘날 방송되는 그 옛 화면 속 꼬마의 성기 부분은 뿌옇게 처리되어 있다. 정작 그 무렵에는 아이를 찍는 사람이나 텔레비전으로 그걸 보는 사람이나 대수롭지 않게 지나쳤을 그것을, 오늘날에는 큰일이라도 날 것처럼 단속하는 것이다. CNN 같은 방송에서 특파원들이 취재하는 제3세계 오지의 아이들도 옷을 제대로 입지 않은 경우가 많은데, 이때에도 아이들의 성기 부분에는 '안개'를 띄운다. 과거에는 문제 되지 않았던 것이 이제는 빠뜨려서는 안 될 것, 주의 깊게 다루어야 할 것으로 바뀌었다. 새로운 금기가 생겨난 것이다.

다시 메이플소프의 작품을 둘러싼 신시내티 재판으로 돌아가 보자. 메이플소프의 작품을 둘러싼 신시내티 재판에서 변호인 측은, 문제가 되는 것은 사진이 아니라 관객의 눈길 뒤에 감춰진 음험한 욕망이라며, 과거의 유명한 회화 작품 중에도 성기를 드러낸 소년을 그린 것들이 있다고 했다. 변호인 측이 예로 든 그림은 카라바조의 〈아모르의 승리〉였다. 카라바조의 그림은 어쩌면 메이플소프의 작품보다 훨씬 야릇하게 느껴질 수도 있지만, 허용과 금제禁制를 둘러싼 당대의 규칙을 통과해 온 덕분에 이제는

〈아모르의 승리〉, 카라바조, 캔버스에 유채, 156×113cm, 1602∼1603년, 국립박물관 회화관, 베를린

오늘날의 작품들을 옹호하고 구제하게 되었다. 이 재판의 배심원들은 숙고한 끝에 메이플소프의 사진이 외설인지 예술인지 판단할 수 없다는 결론을 내렸다. 이에 따라 신시내티 미술관에 대해서도 무죄가 선고되었다.

페미니즘의 등장

현대미술과 음탕함의 관계를 결정적으로 뒤흔들어 놓은 건 매체와 이데올로기이다. 매체는 사진과 영화이고, 이데올로기는 페미니즘이다. 미술에서 페미니즘은, 그동안 예술의 제도적인 장치가 여성이 능동적인 미술가로 성장하는 길을 막아 왔다는 점과 서구 미술이 남성 중심적, 서구 중심적 시선으로 여성을 성적 대상, 수동적인 부속물로만 취급해 왔다는 점을 비판하며 조형적인 대안을 모색했다.

여성 화가 실비아 슬레이Sylvia Sleigh, 1916~2010 의 작품 〈길게 누운 필립 골럽〉은 서구의 전통적인 나체화에 대한 반론이다. 관객에게 찬물을 끼얹는 듯하다. 알몸의 남성이 거울을 들여다보며 짐짓 허리를 틀어 엉덩이가 도드라지게 누워 있고, 그 엉덩이와 뒷모습을 이젤 앞에 앉은 여성 화가가 그리고 있다. 이 그림은 벨라스케스Diego Velázquez, 1599~1660의 〈거울을 보는 비너스〉를 패러디한 것이다.

벨라스케스의 그림과 슬레이의 그림을 나란히 놓고 보면, 서구의 나체화가 여성 모델을 성적으로 수동적인 대상으로 취급하고 모델의 개성을 묵살해 왔음을 역설적으로 알 수 있다. 벨라스케스의 그림에서는 거울에 비친 모델의 얼굴이 흐릿한데, 이는 여성 모델의 개별적인 특성에 대한 관

〈길게 누운 필립 골럽〉, 실비아 슬레이, 캔버스에 유채, 106.7×152.4cm, 1971년, 퍼트리샤 하우스먼 컬렉션, 텍사스

〈거울을 보는 비너스〉, 디에고 벨라스케스, 캔버스에 유채, 122×177cm, 1644~1648년, 내셔널 갤러리, 런던

〈터키 욕탕〉, 실비아 슬레이, 캔버스에 유채, 193×254cm, 1973년, 데이비드 앤드 앨프리드 스마트 미술관, 시카고

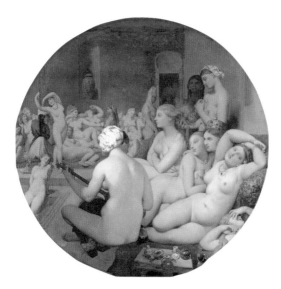

〈터키 욕탕〉, 장 오귀스트 도미니크 앵그르, 캔버스에 유채, 108×110cm, 1862년, 루브르 박물관, 파리

심을 차단하고 여성의 팽팽한 육체로 주의를 집중시키는 효과를 낳는다. 반면 슬레이의 그림에서는 남성 모델의 얼굴이 뚜렷하게 묘사되고, 제목에도 모델의 이름을 넣음으로써 모델의 개성을 드러냈다. 또, 모델을 그리는 화가 자신의 모습을 그려 넣음으로써, 나체화가 결코 일반적이고 자연스러운 것이 아니라 특수하고 의식적인 과정을 통해 제작된다는 점을 지적했다.

슬레이는 이 밖에도 앵그르의 〈터키 욕탕〉을 패러디했다. 앵그르의 그림에서 알몸의 여성들이 떼를 지어 앉아 있는 것처럼 슬레이의 그림에서도 알몸의 남성들이 모여 앉아 있다. 그런데 앵그르의 그림에서와는 달리 슬레이의 그림을 보면 야릇한 느낌이 전혀 들지 않는다. 슬레이는 알몸 자체가 곧바로 성적인 흥분을 끌어내는 게 아니라, 어떤 문화적 맥락 속에 어떤 조형적 장치와 함께 등장하느냐에 따라 성적 함의가 크게 달라진다는 점을 선명하게 보여준다. 앵그르의 그림을 가득 채운 알몸의 여성들이 남성 관객을 흡족하게 하려는 듯 교태를 부리는 반면, 슬레이의 그림에 등장하는 남성들은 마치 '서구 나체화 전통을 비판하기 위한 프로젝트'에 협력자로 참가한 듯한 느낌을 준다.

1985년에 결성된 페미니스트 작가 그룹 '게릴라 걸스^{Guerrilla Girls}'는 더욱 과격하고 강렬한 방식으로 문제를 제기했다. 1989년 이들이 발표한 포스터에 큼지막하게 다음과 같은 문구가 들어갔다. "여성이 메트로폴리탄 미술관에 들어가려면 발가벗어야만 하나^{Do women have to be naked to get into the Met. Museum?}" 이 문구 곁에는 앵그르의 〈그랑드 오달리스크〉 속 여인이 고릴라 가면을 쓴 채 길게 누워 있고, 작은 글씨로 "(메트로폴리탄 미술관의) 현대미술실에 걸린 그림 중 여성 미술가의 작품은 5퍼센트도 안 되지

7장 벌거벗은 현대미술

게릴라 걸스, 〈여성이 메트로폴리탄 미술관에 들어가려면 발가벗어야만 하나?〉 포스터

아르테미시아 젠틸레스키의 〈수산나와 장로들〉을 패러디한 게릴라 걸스의 〈게릴라와 장로들〉

만, 나체화의 85퍼센트는 여성을 그린 것이다"라는 내용이 따라붙는다.

　게릴라 걸스는 제도권 미술계에서 불이익을 받지 않기 위해 고릴라 가면을 쓰고 다니면서 성차별과 인종차별에 반대하는 퍼포먼스를 했다. 이들은 전통 회화와 조각 작품을 패러디했는데, 메트로폴리탄 미술관을 공격한 포스터와 마찬가지로 작품 속 여성의 머리에 고릴라 가면을 씌우는 방식이다. 그런데 이 방식은 꽤 효과적이었다. 일단 고릴라 가면을 씌우기만 하면 여성의 모습에서 성적인 뉘앙스는 순식간에 사라졌다. 미술품에 등장하는 여성을 바라보는 성적인 시선을 과격하게 차단하면서, 동시에 이로써 미술품이 성적 흥분을 유도하는 메커니즘을 드러냈다. 4장 '聖스러운 性'에서 나는 아르테미시아 젠틸레스키의 〈수산나와 장로들〉을 다루면서 여성 화가 자신의 육체가 관객들의 시선에 노출되는 국면의 난점을 언급했다. 그런데 게릴라 걸스가 이 그림을 패러디한 걸 보면, 문제는 간단히 풀린다. 고릴라 가면을 쓴 수산나는 탐욕스러운 시선을 모조리 격퇴한다. 몸 자체가 아니라, 그게 누구의 몸이냐가 문제였던 것이다.

현대미술 속 포르노

페미니즘은 육체를 수단으로 삼아 문제를 제기했지만 이미 육체를 재현하는 문제는 현대미술의 중심에서 벗어나 버렸다. 페미니즘 미술가들은 19세기까지 제작된 나체화를 겨냥했지만, 실은 표적으로 삼아야 할 것은《플레이보이》와《허슬러》였다. 이 때문에 몇몇 페미니스트는 여성의 이미지를 소비하는 포르노를 공격했는데, 이는 예술에 대한 검열을 정당한 것으

로 뒷받침하는 결과가 되기도 했다. 게다가 육체를 중요한 수단으로 삼아 작업하는 여성 예술가들에게도 화살을 겨냥하는 셈이었다.

또, 페미니즘은 미술이 정치적인 정당함, 공정함이라는 가치와 맺는 관계, 성적 표현의 윤리성에 대해 주의를 환기시켰지만, 문제는 그다음이었다. 음탕함은 윤리적인 공론 사이로 빠져나갔다. 현대 세계의 매체, 즉 잡지와 텔레비전 방송, 인터넷은 윤리적이고 정치적인 문제를 죄다 집어삼켜 버렸고, 육체와 성의 문제는 이들 매체 속에서 제어할 수도 형용할 수도 없이 소용돌이쳤다.

이런 과정 속에서 현대미술은 짐짓 순진함을 가장하며 이론적인 과제를 설정하거나 아니면 자본과 매체가 엮어 내는 게임에 적극적으로 편승했다. 현대미술의 권력 체계는 이념적 정당성, 금욕적 윤리 모두를 간단히 격퇴했다. 현대미술계의 유명 작가와 작품들이 내보인 음탕함은 정치적인 공정함과는 전혀 상관없는 것이다. 미국의 조형예술가인 제프 쿤스^{Jeff Koons, 1955~}는 1990년대에 포르노 영화배우 출신인 자기 아내와 자신이 성행위를 하는 사진과 조형물을 연달아 내놓았다. 쿤스가 포르노 영화라는 매체에 기댔던 것처럼, 일본의 현대미술을 대표하는 무라카미 다카시^{村上隆, 1962~}는 애니메이션과 피규어(영화, 만화, 게임 등에 나오는 캐릭터들을 축소해 거의 완벽한 형태로 재현한 인형)를 정액으로 요리했다. 지난 2008년 5월 뉴욕 소더비 경매에서는 무라카미 다카시의 입체조형물이 1516만 달러라는 거액에 낙찰되었는데, 이 조형물은 벌거벗은 남자가 자신의 성기를 쥐고 자위를 한 끝에 정액이 회오리처럼 뿜어 나오는 기괴한 것이었다. 물론 쿤스나 다카시 둘 다 음란하다는 이유로 윤리적으로나 법적으로 지탄을 받지 않았고, 세간에서는 그의 눈부신 성공과 탁월한 상업적 수완을

〈내가 함께 잤던 모든 사람들〉, 트레이시 에민, 텐트에 아플리케, 122×245×215cm, 1995년, 개인 소장

상찬하기에 바빴다.

　쿤스가 내보인 것과 같은 종류의 노출증은 영국 작가 트레이시 에민 Tracey Emin, 1963~ 의 작품에서 절정을 맞았다. 에민은 담배꽁초와 콘돔이 굴러다니는 자신의 침대를 전시장에 고스란히 옮겨 놓은 〈나의 침대〉, 텐트를 설치하고 그 텐트 안쪽에 자신의 과거 연인들의 이름을 수놓은 〈내가 함께 잤던 모든 사람들〉로 세계적인 유명세를 얻었다.

　에민의 작품들은 현대미술이 음탕함을 다룰 수 있는 수단이 막다른 골목에 이르렀음을 보여준다. 특별한 미학적 장치나 이념적 구실 없이 예술가의 사생활을 뻔뻔스레 내보이는 것만으로도 예술이 될 수 있으며, 명성이 이 모두를 정당화시킬 뿐이라는 것이다. 이런 태도에는 명성을 얻지 못

7장 벌거벗은 현대미술

한 예술가나 작품은 아무런 가치가 없다는 믿음이 동전의 뒷면처럼 따라 붙는다.

미술은 은밀한 영역에서는 도색 잡지와 비디오, 인터넷 같은 값싸고 간편한 매체에 자리를 내주고 공식적인 영역에서는 이념적인 강령, 전략적인 보고서, 유명세를 놓고 벌이는 게임이 되었다. 이제 음란함은 미술에 깃들기 어렵게 되었다.

뒤샹의 문제작

여성의 얼굴······ 눈코입이 있어야 할 자리에 젖가슴과 배꼽, 음모로 덮인 성기가 눌러앉아 있다. 이 기괴한 그림은 관객의 당혹스러움을 울타리 없이 확장시킨다. 인격이 육체로 대체되었다. 인격에 대한 모독이다. 이 그림에 붙은 제목에 납득이 가는 모습이다. 초현실주의 화가 르네 마그리트 Rene Magritte, 1898~1967가 그린 〈강간〉이라는 작품이다.

〈강간〉은 마그리트의 작품 중에서 에로티시즘을 가장 직접적으로 다루고 있다. 얼굴에 치부를 얹은 이 그림은 현대미술의 중심축을 관통하는 음탕함이란 냉소와 모독, 가치의 전도일 수밖에 없음을 웅변한다. 마치 치부를 보듯 얼굴을 보고, 얼굴을 보고 치부를 떠올리는 이 상상력의 연원에는 훨씬 더 노골적이고 유희적인 작품이 있다고 여겨진다. 수염이 달린 모나리자, 〈L.H.O.O.Q.〉이다.

〈L.H.O.O.Q.〉에 비하면 마그리트의 이 작품은 얼마나 진중한가! 20세기 미술이 낳은 최대의 문제아 마르셀 뒤샹 Marcel Duchamp, 1887~1968은 평생

〈강간〉, 르네 마그리트, 캔버스에 유채, 25×18cm, 1934년, 이시 브라쇼 미술관, 브뤼셀

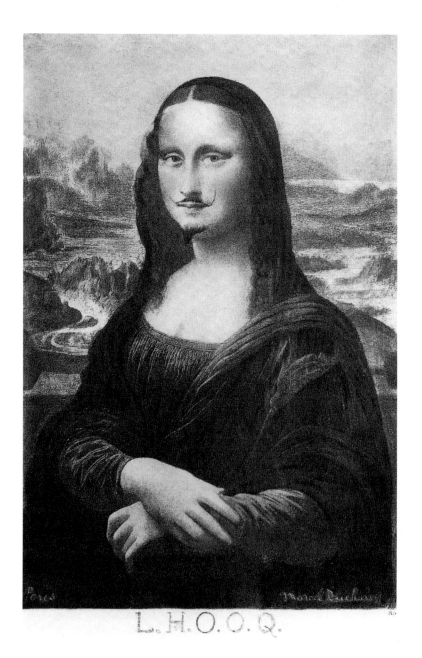

〈L.H.O.O.Q.〉, 마르셀 뒤샹, 〈모나리자〉 복제품에 연필,
19.7×12.4cm, 1919년, 필라델피아 미술관, 루이즈 앤드 월터 아렌스버그 컬렉션

동안 음탕한 주제를 탐구했다. 뒤샹의 작품 중에 물론 음탕하지 않은 것도 있었지만, 이 경우에는 음탕함이 주는 쾌락에 필적할 만한 쾌락을 그에게 주는 것이었다. 예컨대 그는 체스에 푹 빠져 있었고 30대 초반에는 백일몽처럼 눈앞에 체스판을 떠올릴 지경이었다. 그는 사유와 재치와 관능과 소박한 안락 속에서 행복하게 살았다. 연구자들은 뒤샹의 예술과 생활 속에 흐르는 관능의 저류에 대해 방대한 연구를 축적했다.

1919년, 파리에 머물던 뒤샹은 〈모나리자〉 그림엽서를 샀다. 때마침 레오나르도 다 빈치 사망 400주년을 맞아 레오나르도에 대한 프랑스 사회의 관심이 높아졌다. 뒤샹은 엽서 속 여인의 얼굴에 수염을 그려 넣고는 그 밑에 'L.H.O.O.Q.' 라고 써 넣었다.

뒤샹은 이로써 〈모나리자〉를 조롱했고, 레오나르도를 조롱했다. 〈L.H.O.O.Q.〉는 레오나르도의 엉덩이를 모나리자의 얼굴에 갖다 붙인 것이었다. 레오나르도가 동성애 성향이 있었다는 점은 꽤 널리 알려져 있다. 프로이트는 레오나르도의 동성애를 연구했고, 레오나르도의 성적 정체성에 대한 통념은 많은 부분 프로이트의 연구를 거치면서 증폭되었다. 이 무렵 젊은 보헤미안 예술가였던 뒤샹은 프로이트의 연구에 착안하여 레오나르도와 〈모나리자〉에 장난질을 쳤다.

그로부터 한참 뒤인 1961년 어느 인터뷰에서 〈L.H.O.O.Q.〉에 대해 말하면서 뒤샹은, "(수염을 붙인 모나리자는) 변장한 남자가 아니라 남자 그 자체"라고 했다. 뒤샹은 수염을 그려 넣음으로써 〈모나리자〉 안에 남성이 숨겨져 있음을 까발렸던 것이다. 한데 그렇다면, 이렇게 까발려진 상태의 〈L.H.O.O.Q.〉는 남성인가, 여성인가? 뒤샹은 얼핏 〈L.H.O.O.Q.〉가 남성인 것처럼 언급했지만, 이 '수염 난 모나리자' 의 성적 정체성은 한쪽 방향

으로 명료하게 정리되지 않는다. 뒤샹이 그림 아래쪽에 덧붙인 글자 'L.H.O.O.Q.' 때문이다.

'L.H.O.O.Q.'를 불어로 읽으면 'Elle a chaud au cul'이 된다. 'cul'은 '엉덩이', '항문', '정사情事' 등을 의미한다. 프랑스인들이 이런 말을 할 때 담아내는 뉘앙스가 어떤 것인지 정확히 알 수는 없지만, 매우 노골적이고 음란한 의미를 담고 있을 거라고 짐작해 볼 수는 있다. 국내의 연구자, 번역자들은 이 문장을 한국어로 옮기면서 노골적인 표현을 피하려고 했다. 아무래도 고상한 문면에 저잣거리에서나 쓸 법한 언어를 담자니 부담스러웠을 것이다. '그녀의 엉덩이는 뜨겁다', '그녀는 뜨거운 음부를 가지고 있다', '달아오른 여자' 등등. 하지만 전통을 지속한 것으로 떨어뜨리려던 뒤샹의 의도를 독자들에게 제대로 전달하려면 뒤샹이 사용했던 아주 고약스러운 표현의 뉘앙스를 살려야 하지 않을까?

뒤샹은 〈모나리자〉를 레오나르도와 동일시했고, '그녀의 엉덩이는 뜨겁다'라고 할 때 '그녀'는 동성애에서 여성 역을 맡는 레오나르도를 의미한다고 여겨진다. 하지만 이처럼 음탕한 의미가 담긴 말을 뒤샹은 자기 입에는 담지 않았다. 수염 난 모나리자를 보는 사람들은 누구나 부지불식간에 그 밑에 쓰인 'L.H.O.O.Q.'를 발음해 보게 된다. 이처럼 음탕한 말을 입술 위에 얹게 된다.

우리는 앞서 은밀한 '거기'를 가리키는 말을 입에 담기 위해 용기를 쥐어짜며 생각을 거듭해야 했다. 하지만 뒤샹은 진지함과 엄숙함 같은 것에 구애받지도 않았고, 음탕한 말에 붙들려 진땀을 빼지도 않았다. 야릇한 농담을 암시함으로써 좌중을 장악해 버렸고, 미술사는 반항과 혁신의 왕관을 그에게 씌웠다. 진지한 숙고와 격렬한 항변은 얄궂은 농담을 이길 수

없음을 뒤샹은 너무도 분명하게 보여주었다.

　말꼬리를 잡힐 때, 혹은 자신이 만들어 놓은 난해한 작품에 대한 설명을 요구받을 때, 뒤샹이 던지곤 했던 말은 음란한 미술에도 고스란히 적용된다. "해답이 없는 이유는 제대로 된 질문이 없기 때문이다."

참고문헌

한국어 단행본

강명관, 《조선 풍속사 3—조선 사람들, 혜원의 그림 밖으로 걸어나오다》(개정증보판), 푸른역사,
 2010.

문국진, 《법의학자의 눈으로 본 그림 속 나체》, 예담, 2004.

미술사랑 편집부, 《한국의 춘화》, 미술사랑, 2000.

박성은, 《최후의 심판 도상 연구》, 다빈치, 2010.

유기환, 《조르주 바타이유》, 살림, 2006.

이연식, 《유혹하는 그림, 우키요에》, 아트북스, 2009.

이태호, 《미술로 본 한국의 에로티시즘》, 여성신문사, 1998.

_____, 《풍속화(둘)》, 대원사, 1996.

이희원, 《무감각은 범죄다》, 이루, 2009.

임근혜, 《창조의 제국》, 지안, 2009.

정진국, 《사랑의 이미지》, 민음사, 2005.

조이한, 《그림에 갇힌 남자》, 웅진지식하우스, 2006.

《LUST》, 화정박물관, 2010.

외서 번역본

가브리엘레 조르고, 《순교와 포르노그래피》, 박미화 옮김, 지식의날개, 2009.

고트프리트 리슈케 · 앙겔리카 트라미츠, 《세계풍속사 3》, 김이섭 옮김, 까치글방, 2000.

노르마 브루드, 《미술과 페미니즘》, 호승희 옮김, 동문선, 1994.

니키 로버츠, 《역사 속의 매춘부들》, 김지혜 옮김, 책세상, 2004.

로지카 파커 · 그리젤다 폴록, 《여성, 미술, 이데올로기》, 이영철 · 목천균 옮김, 시각과언어, 1995.

류다린, 《중국성문화사》, 노승현 옮김, 심산, 2003.

도널드 톰슨, 《은밀한 갤러리》, 송희령 · 김민주 옮김, 리더스북, 2010.

디터 벨러스호프, 《문학 속의 에로스》, 안인희 옮김, 을유문화사, 2003.

돈 애즈 · 닐 콕스 · 데이비드 홉킨스, 《마르셀 뒤샹》, 황보화 옮김, 시공사, 2009.

로라 워드 · 윌 스티즈, 《수백 가지 천사의 얼굴》, 김이순 옮김, 안티쿠스, 2007.

로버트 그린, 《유혹의 기술 1》, 강미경 옮김, 이마고, 2002.

로베르트 반 훌릭, 《중국성풍속사》, 장원철 옮김, 까치, 1993.

롤프 데겐, 《오르가슴》, 최상안 옮김, 한길사, 2007.

린 헌트, 《포르노그라피의 발명》, 조한욱 옮김, 책세상, 1996.

린다 노클린, 《페미니즘 미술사》, 오진경 옮김, 예경, 1997.

마이클 카밀, 《중세의 사랑과 미술》, 김수경 옮김, 예경, 2001.

모리스 아귈롱, 《마리안느의 투쟁》, 전수연 옮김, 한길사, 2001.

미셸 푸코, 《성의 역사─제1권 앎의 의지》, 이규현 옮김, 나남출판, 1990.

_____ , 《성의 역사─제2권 쾌락의 활용》, 문경자 · 신은영 옮김, 나남출판, 1990.

_____ , 《성의 역사─제3권 자기에의 배려》, 이혜숙 · 이영목 옮김, 나남출판, 1990.

미야시타 기쿠로, 《맛있는 그림》, 이연식 옮김, 바다출판사, 2009.

미와 교코, 《성의 미학》, 진중권 옮김, 세종서적, 2005.

번 벌로 · 보니 벌로, 《매춘의 역사》, 서석연 · 박종만 옮김, 까치, 1992.

_____ , 《섹스와 편견》, 김석희 옮김, 정신세계사, 1999.

벳시 프리올리, 《유혹의 기술 2》, 강미경 옮김, 이마고, 2004.

브리타 벵케, 《조지아 오키프》, 강병직 옮김, 마로니에북스, 2006.

빌헬름 라이히, 《오르가즘의 기능》, 윤수종 옮김, 그린비, 2005.

사빈 보지오-발리시, 《저속과 과속의 부조화, 페미니즘》, 유재명 옮김, 부키, 2007.

살레안 마이발트, 《여성 화가들이 그린 나체화의 역사》, 이수영 옮김, 다른우리, 2002.

스티븐 베일리 외, 《SXE─잃어버린 자유, 춘화로 읽는 성의 역사》, 안진환 옮김, 해바라기, 2002.

스티븐 컨, 《문학과 예술의 문화사 1840~1900》, 남경태 옮김, 휴머니스트, 2005.

안드레아 드워킨, 《포르노그래피》, 유혜련 옮김, 동문선, 1996.

에두아르트 푹스, 《풍속의 역사 I · II · III · IV》, 이기웅 · 박종만 옮김, 까치, 1987.

에드워드 루시-스미스, 《남자를 보는 시선의 역사》, 정유진 옮김, 개마고원, 2005.

_____ , 《서양미술의 섹슈얼리티》, 이하림 옮김, 시공사, 1999.

오토 에프 베스트, 《키스의 역사》, 차경아 옮김, 까치, 2001.

우춘춘, 《남자, 남자를 사랑하다》, 이월영 옮김, 학고재, 2009.

이브 미쇼 외, 《미술, 여성, 그리고 페미니즘》, 정재곤 옮김, 궁리, 2004.

이브 엔슬러, 《버자이너 모놀로그》, 류숙렬 옮김, 북하우스, 2001.

이중톈, 《중국 남녀 엿보기》, 홍광훈 옮김, 에버리치홀딩스, 2008.

장 뤽 다발, 《사진예술의 역사》, 박주석 옮김, 미진사, 1999.

장 뤽 엔니그, 《엉덩이의 재발견》, 이세진 옮김, 예담, 2005.

저메인 그리어, 《보이—아름다운 소년》, 정영문·문영혜 옮김, 새물결, 2004.

조르주 바타유, 《문학과 악》, 최윤정 옮김, 민음사, 1995.

_____, 《에로스의 눈물》, 유기환 옮김, 문학과의식사, 2002.

_____, 《에로티즘》, 조한경 옮김, 민음사, 1999.

_____, 《에로티즘의 역사》, 조한경 옮김, 민음사, 1998.

존 맥켄지, 《오리엔탈리즘 예술과 역사》, 박홍규 외 옮김, 문화디자인, 2006.

존 풀츠, 《사진에 나타난 몸》, 박주석 옮김, 예경, 2000.

주디 시카고·에드워드 루시-스미스, 《여성과 미술》, 박상미 옮김, 아트북스, 2006.

츠베탕 토도로프, 《일상예찬》, 이은진 옮김, 뿌리와이파리, 2003.

캐밀 파야, 《성의 페르소나》, 이종인 옮김, 예경, 2003.

케네스 클라크, 《누드의 미술사》, 이재호 옮김, 열화당, 1982.

탈리아 구마 피터슨·패트리샤 매튜스, 《페미니즘 미술의 이해》, 이수경 옮김, 시각과언어, 1994.

테오도르 젤딘, 《인간의 내밀한 역사》, 김태우 옮김, 강, 2005.

파울 프리샤우어, 《세계풍속사 1》, 이윤기 옮김, 까치, 1991.

_____, 《세계풍속사 2》, 이윤기 옮김, 까치, 1992.

프랑크 에브라르, 《안경의 에로티시즘》, 백선희 옮김, 마음산책, 2005.

피에르 카반느, 《마르셀 뒤샹—피에르 카반느와의 대담》, 정병관 옮김, 이화여자대학교출판부, 2002.

피터 버크, 《이미지의 문화사》, 박광식 옮김, 심산, 2005.

피터 브룩스, 《육체와 예술》, 이봉지·한애경 옮김, 문학과지성사, 2000.

한스 페터 뒤르, 《나체와 수치의 역사》, 차경아 옮김, 까치, 1998.

_____, 《에로틱한 가슴》, 박계수 옮김, 한길사, 2006.

_____, 《은밀한 몸》, 박계수 옮김, 한길사, 2003.

_____, 《음란과 폭력》, 최상안 옮김, 한길사, 2003.

휘트니 채드윅, 《여성, 미술, 사회》, 김이순 옮김, 시공사, 2006.

일본어 단행본

淺野秀剛, 《喜多川歌麿》, 新潮社, 1997.

金 文學, 《愛と欲望の中國四千年史》, 祥伝社, 2010.

匠 秀夫, 《日本の近代美術と西洋》, 沖積舍, 1991.

土屋英明, 《中國艶本大全》, 文藝春秋, 2005.

_____, 《中國の閨房術》, 學習研究社, 2009.

利倉 隆, 《エロスの美術と物語―魔性の女と宿命の女》, 美術出版社, 2001.

中野美代子, 《肉麻圖譜―中國春畵論序說》, 作品社, 2001.

中村眞一郎 外, 《春信 美人畵と艶本》, 新潮社, 1992.

早川聞多, 《春畵の見かた》, 平凡社, 2008.

林 美一, 《浮世繪の極み 春畵》, 新潮社, 1988.

林 美一, 《江戶艶本へようこそ》, 河出書房新社, 1992.

吉崎淳二, 《江戶春畵性愛枕繪研究》, コスミック出版, 2004.

タイモン・スクリーチ, 《春畵―片手で讀む江戶の繪》, 高山 宏 譯, 講談社, 1998.

リチャード・レイン, 林 美一 外, 《歌麿の謎 美人畵と春畵》, 新潮社, 2005.

영어 단행본

Alyce Mahon, 《Eroticism and Art》, Oxford University Press, 2007.

Christopher Brown, 《Dutch Painting》, Phaidon, 1976.

Lynda Nead, 《The Female Nude: Art, Obscenity and Sexuality》, Routledge, 1992.

Patricia Morrisroe, 《Mapplethorpe: a biography》, Da Capo Press, 1997.

Rose-Marie & Rainer Hagen, 《What Great Paintings Say》, Taschen, 2000.

Sabine Adler, 《Lovers in Art》, Prestel, 2002.

Stefano Zuffi, 《Love and the Erotic in Art》, J. Paul Getty Museum, 2007.

아트 파탈

지은이 | 이연식

1판 1쇄 발행일 2011년 10월 4일
1판 2쇄 발행일 2011년 11월 14일

발행인 | 김학원
편집인 | 선완규
경영인 | 이상용
편집장 | 위원석 정미영 최세정 황서현
기획 | 나희영 임은선 최윤영 박정선 조은화 김희은 김서연 정다이
디자인 | 김태형 유주현 구현석
마케팅 | 이한주 하석진 김창규 이선희
저자 · 독자 서비스 | 조다영 함주미(humanist@humanistbooks.com)
스캔 · 출력 | 이희수 com.
용지 | 화인페이퍼
인쇄 | 천일문화사
제본 | 희망제작소

발행처 | (주)휴머니스트 출판그룹
출판등록 | 제313-2007-000007호(2007년 1월 5일)
주소 | (121-869) 서울시 마포구 연남동 564-40
전화 | 02-335-4422 팩스 | 02-334-3427
홈페이지 | www.humanistbooks.com

ⓒ 이연식, 2011

ISBN 978-89-5862-416-5 03600

• 휴먼아트는 (주)휴머니스트 출판그룹의 예술 교양 브랜드입니다.

• 이 도서의 국립중앙도서관 출판시도서목록(CIP)은 e-CIP 홈페이지(http://www.nl.go.kr/ecip)와
국가자료공동목록시스템(http://www.nl.go.kr/kolisnet)에서 이용하실 수 있습니다. (CIP제어번
호: CIP2011003945)

만든 사람들

기획 · 편집 | 나희영(nhy2001@humanistbooks.com)
디자인 | 김태형